가만히
가까이

가만히
가까이

배꼽에서 눈물까지, 디테일로 본 서양미술

유경희 지음

아트북스

일러두기

- 이 책에 실린 글은 네이버캐스트에 연재한 「몸으로 본 서양미술」을 바탕으로 수정·보완한 것입니다.

- 단행본·신문·잡지는 『 』, 미술작품·영화·시는 「 」, 전시 제목은 〈 〉로 묶어 표기했습니다.

- 외래어 표기는 국립국어원 규정을 따르는 것을 원칙으로 했으나, 용례가 굳어진 경우에는 통용되는 표기를 따랐습니다.

- 이 책 내에 사용된 일부 작품은 SACK를 통해 VEGAP와 저작권 계약을 맺은 것입니다.
 저작권법에 의하여 한국 내에서 보호를 받는 저작물이므로 무단 전재 및 복제를 금합니다.
 이 책에 수록된 저작권 관리 대상 미술작품 목록은 다음과 같습니다.
 ⓒ Salvador Dalí, Fundacío Gala-Salvador Dalí, SACK, 2016 _p.196

- 이 책에 사용된 도판은 대부분 저작권자의 동의를 얻어 수록했지만 일부는 저작권자를 찾지 못했습니다. 저작권자가 확인되는 대로 정식 동의 절차를 밟겠습니다.

"God is in the details."

_Mies van der Rohe

덜 중요한 부분에 사로잡히다

> 육체corps: 사랑하는 이의 육체 때문에 사랑하는 사람에게
> 야기되는 온갖 상념, 두근거림, 호기심.
> _롤랑 바르트, 『사랑의 단상』에서

눈에 덜 띄는 동시에 사토리悟り, 즉 '홀연한 깨달음'처럼 다가오는 이미지를 만나는 순간이 있다. 시인 라이너 마리아 릴케는 그림에서 가장 덜 중요한 지점에 '사로잡혔던 잊을 수 없는' 기억에 대해 토로했다. 나 역시 언제부터인지 미술작품의 반드시 특이하다고만은 할 수 없는 어떤 세부에 이끌리기 시작했다.

프랑스의 기호학자이자 문화평론가인 롤랑 바르트식으로 말하자면 푼크툼punctum(상처, 점)과 접신하는 경지다. 바르트는 『카메라 루시다』에서 푼크툼을 스투디움studium(문화적, 관습적, 사회적 코드에 따라 인식할 수 있는 의도와 상징)과 변별하여 사용한다. 그는 푼크툼을 "자신을 찌르는, 상처를 입히고, 자극을 주는 우연성"이라고 말한다. 내란으로 인해 죽은 시신을 덮은 흰색 홑이불, 장애 소년의 붕대로 감

은 가운데 손가락, 뉴욕 리틀 이탈리아에 사는 어린 소년의 썩은 이빨, 흑인 가족사진 속 엄마의 구두 등이 바르트의 시선을 끈 대상들이다. 이 세부들은 관자들이 인식할 정도로 두드러지지는 않지만 기묘하게 시선을 끌어당긴다.

모든 이미지에는 우리의 시선을 매혹하는 기이한 세부가 존재한다. 이런 세부 때문에 아우라aura를 느끼게 되기도 한다. 아우라가 무엇인가? 신비에 가까운 감정으로 의미의 영역 밖에 존재하는 비지성적이고, 비논리적이며, 지극히 심정적인 개념이다. 그렇기 때문에 푼크툼이 있는 이미지는 아우라와 접맥되는 것이다. 여기 미술작품의 디테일, 특히 몸의 세부들은 분명 시선의 유예, 방황, 정지, 황홀경을 불러일으키는 번뜩이는 순간을 제시한다. 이처럼 시선을 매혹하는 수많은 지점에는 어떤 운율 같은 것이 존재한다. 매순간 황홀하게 개입되는 낯설고 새로운 시선의 변주라고나 할까? 이 디테일은 회화를 보는 시선을 오래도록 풍요롭고 특별하게 만든다.

언제가 들은 적이 있는 문학평론가의 말이 새삼 뇌리를 스친다. "작가는 누구에게나 상처를 찾아낼 수 있는 사람"이어야 한다는 것! 작가는 원효나 퇴계, 아리스토텔레스나 하이데거의 책을 읽으면서도 그들의 상처를 읽어낼 수 있어야 한다고 그는 말했다. 신념과 원칙만 찾아내는 연구는 엄

밀하게 말해서 문학 연구가 아니며, 그 안에서 영혼의 상처를 읽어내는 연구만이 문학 연구가 될 수 있다는 말이다. 한편 상처받은 영혼이 작품을 가득 채우고 있어도 무방하지만, 작품에는 그 상처를 달래는 지혜와 어려움 또한 암시되어 있어야 한다고도 했다. 나는 이 언급이 그대로 미술작품에 적용될 수 있는 아주 정확한 서술이자 아름다운 실험이라고 생각한다.

내가 그림 속 몸의 디테일에 몰입하고 천착했던 일은 예술가들의 은폐된 상처와 만나는 아슬아슬한 동시에 웅숭깊은 사건들이었다. 그들이 단지 상처를 기록하는 데에 그쳤다면, 나는 내 시선을 재빨리 거두었을지도 모른다. 다행히 나는 어떤 디테일을 통해 자신의 신념과 원칙을 드러내는 예술가가 아닌, 자신의 상처와 절망뿐만 아니라 세계에 대한 인식과 지혜, 통찰을 드러내려는 예술가의 내면과 마주할 수 있었다.

좋은 그림은 암기가 불가능하다. 좋은 그림은 그것이 은근한 것이든 강력한 것이든, 시선을 외면하지 못하게 하는 기이하고 불편한, 어떤 세부에 관한 아우라가 존재해야 한다. 여기 소개되는 디테일들은 나의 시선으로 어루만진 예술가의 상처 그 이상이다. 나와 예술가 그리고 그 디테일은 주이상스jouissance(고통 속의 쾌락)적 시선과 응시의 변주 속

에 있었다. 다행이라는 말로는 부족한 전율을 느낀다.

이번 작업은 나의 디테일에 대한 취향을 자극하고 영감을 주는 존재들이 있기에 가능했다. 토요일의 일탈을 함께 하는 매력적인 위트의 소유자 김은주, 어느 별나라 출신인지 예술이 삶인 작가 이순주, 탁월한 단순함으로 사업을 개념미술로 만든 파트너 서현정 대표가 그런 존재다. 그리고 너무도 소중한 '유예소'의 멤버들과 매번 미적인 활기를 불어넣어주는 살림꾼 이윤지에게도 감사의 말을 전한다. 마지막으로 이 책의 가장 미더운 조력자였던 사랑하는 제자 김의자에게도 더할 수 없는 고마움을 표한다. 홈 패인 삶이 아닌 미끄러지는 삶을 선택한 그로 인해 내 작업은 덜 지루하고 조금은 더 정교해졌다. 아직도 나는 '삶의 예술 되기' 혹은 '예술의 삶 되기'를 꿈꾸는 일을 포기하지 못했다. 이제 여러 겹의 타자로 이루어진 나 자신들 중에서 다른 나를 꺼내 쓰고 싶다. 현재로선 이 욕망만이 나를 섬세하게 지탱해주는 생각의 디테일이다.

키키 스미스의 디테일에 매료된 초겨울 저녁에,
유경희

차 례

책을 내며 덜 중요한 부분에 사로잡히다 006

I. 몸

1 손 ─ 손으로 쓰는 메시지 015

2 눈 ─ 나를 바라보는 너 035

3 코 ─ 자존심과 욕망 사이 055

4 입술 ─ 입술로 그리는 표정 071

5 머리카락 ─ 자꾸만 만지고 싶은 그것 089

6 유방 ─ 여자의 권력 혹은 자비 115

7 팔 ─ 부재하는 것의 힘 141

8 배와 배꼽 ─ 인체의 중심에서 161

9 등 ─ 몸의 그늘 혹은 매혹 183

10 음모 ─ 그려지지 않은 노출 199

11 엉덩이 ─ 넉넉하고 튼튼한 육체의 대지 219

12 발 ─ 관능적이거나 겸허하거나 245

II. 몸짓

1 미소 — 애매하고 다면적인 웃음 267

2 키스 — 숨결과 영혼의 결합 287

3 눈물 — 액체로 된 포옹 311

4 응시 — 환영과 허영의 경계 329

5 접촉 — 마음을 어루만지다 349

6 뒷모습 — 가까우면서도 먼 367

7 베일 — 진리를 말하는 은밀한 방법 389

도판 목록 412

I. 몸

아무도 꽃을 제대로 보지 않는다.
꽃은 너무 작고 우리는 시간이 없다.
그리고 친구를 사귀는 데 시간이 드는 것처럼
보는 데에도 시간이 필요하다.

_조지아 오키프

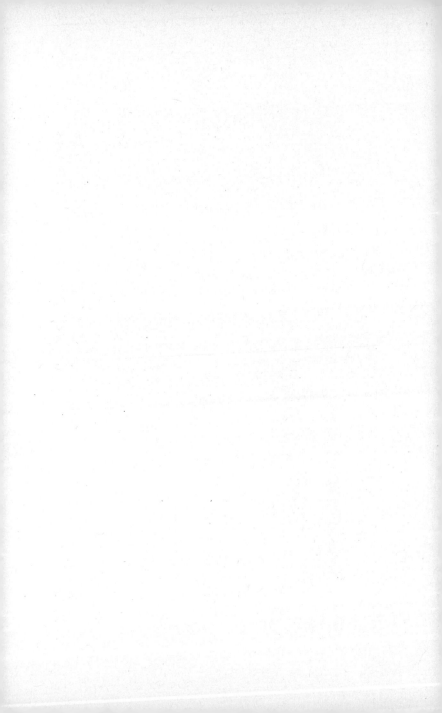

1
손

손으로
쓰는
메시지

오귀스트 로댕, 「대성당」,
돌, 높이 64cm, 1908년, 파리 로댕 미술관

손은 몸의 일부분이 아니다. 손들의 표정, 손들의 감정, 손들의 생각이 있다. 이런 손짓들은 은밀하고 미묘한 기호들의 천국이다. 그것은 감각의 축제를 넘어선 의미의 축제와도 같은 것이다. 특히, 사랑하는 사람들 사이에 일어나는 손들의 접촉은 은폐된 내적 감정들을 고스란히 드러냈다가 언제 그랬냐는 듯 급격히 숨어버리곤 한다. 이때 우리는 이 손들에게 고유한 소망과 감정, 기분과 취미를 가질 권리를 인정한다. 다른 사람의 뺨이나 어깨에 놓여 있는 손은 더 이상 원래 그 손이 딸린 육체의 것이 아니다. 손이 어떤 대상을 어루만지거나 붙잡을 때, 그것은 더 이상 누구의 것도 아닌 새로운 사물 하나가 더 탄생하는 것이다.

사실, 그림이든 조각이든 작가들은 손 모양에 특별히 신경을 썼던 것 같다. 손에 표정을 담기가 어려울 뿐만 아니라, 형태상 그리기가 꽤 까다로운 편이기 때문이다. 더군다

나 조형을 다루는 작가들에게 손은 매우 상징적인 매체다. 손이 튀어나온 뇌라고 생각했던 칸트처럼, 그들에게 손은 지식 혹은 지혜와 같은 것이리라. 그런 까닭인지 손의 묘사를 실력이 출중한 제자에게 일임하는 경우가 꽤 있었다. 특히 작품에서 손이 차지하는 위상을 중요시 여겼던 오귀스트 로댕Auguste Rodin, 1840~1917이 카미유 클로델에게 손을 맡긴 것만 보아도 알 수 있다.

여기 가만히 그리고 가까이 그림 속 손들에 주목하라. 어떻게 이처럼 미묘하고 은밀하며 풍부한 뉘앙스를 지닌 언어가 존재할 수 있었을까.

막달라 마리아의 섬섬옥수

1966년 르네상스의 보고인 피렌체에 큰 홍수가 났다. 아르노 강이 범람해 도심의 성당과 미술관의 작품들이 진흙더미로 뒤덮여 버렸을 때, 도나텔로Donatello, 1386?~1466의 「막달라 마리아」 역시 예외가 될 수 없었다. 당시 미술관 관장은 처참한 몰골로 바닥에 뒹구는 작품을 보고 눈물을 흘렸다. 「막달라 마리아」는 재난에서 구제되어야 할 최상위급의

도나텔로, 「막달라 마리아」,
나무에 채색, 높이 184cm, 1453~55년, 오페라 델 두오모 미술관

작품 중 하나였기 때문이다.

막달라 마리아의 조각상은 방금 막 대홍수의 재앙에서 가까스로 살아남은 사람처럼 처참한 모습으로 우리 앞에 서 있다. 브루넬레스키의 건축, 마사초의 회화와 더불어 조각에서 르네상스 양식의 창시자였던 도나텔로는 한 세례당을 위해 막달라 마리아를 조각했다.

예수의 여제자이자 성녀인 막달라 마리아는 초기 기독교 미술에서 예수가 매장되는 장면이나 예수의 발에 향유를 바르는 장면 등 예수와 함께 등장하는 경우가 많았다. 특이하게도 등신대 크기인데다 독립적인 이 조각상은 다른 작품 속 아름답고 젊은 막달라 마리아와는 달라도 한참 다르다.

어려서 아버지를 잃고 평생 청빈한 독신으로 지냈던 도나텔로는 자신의 고단한 인생처럼 막달라 마리아를 참회하는 고행자의 모습으로 표현했다. 모든 것이 덧없음을 깨닫게 된 후 회개하기 위해 사막에서 고행하는 모습으로……. 나무로 만들어진 「막달라 마리아」는 유연한 재료를 표면에 덧붙여 표현하고, 그 표면에 다시 색을 입혀 한층 더 사실적으로 보이게 했다. 도나텔로가 견고한 대리석 대신에 연약한 나무를 사용한 이유는 무엇일까?

그것은 부패하기 쉬운 물질성을 가진 육체에 대한 메타포

가 아니었을까. 쇠잔한 육체 속에 깃든 인간 영혼의 불멸성을 상기시키기 위해서 말이다. 대홍수의 위기 당시 뉴욕의 메트로폴리탄 박물관에서 지원금을 받아 피렌체에 체류했던 큐레이터 필립 드 몬테벨로는 막달라 마리아의 모습을 다음과 같이 이야기한다.

"바람에 날리는 뻣뻣한 혀처럼 형상화된 곤두선 갈기, 생명력과 기교의 특별한 결합이라 할 수 있는 조각 전체의 방어적, 공격적 자세에 열광한다."

이처럼 도나텔로는 절제와 금욕으로 늙고 쇠약해진 막달라 마리아의 모습을 완벽하게 묘사해냈다. 하지만 이런 모습과 상반되는 의심스러운 부분이 금세 눈에 띈다. 바로 기도하는 듯 모은 손의 형상이다. 그 손은 막달라 마리아의 것이라고 할 수 없을 만큼 젊고 아름다우며 섬세하다. 이 섬섬옥수의 손은 도대체 무엇을 의미하는 것일까? 조각가의 부주의와 실수일까? 아마 아름다웠던 육체는 피폐해졌으나 내면은 한층 더 고결해졌다는 의미로서 손을 새롭게 등장시키고 있는 것이 아닐까. 그러니까 육체에 대한 인간 정신과 영혼의 승리라는 메시지로 말이다.

손으로 표현된 뒤러의 자존감

세공사의 아들로 태어난 뒤러 형제는 청년 시절 각각 미술과 음악에 뜻을 두었으나 가난으로 인해 뜻을 펼치기 어려웠다. 형제는 먼저 공부할 사람을 동전 뒤집기 내기로 정한다. 진 사람이 이긴 사람을 뒷바라지하기로 한 것. 이긴 알브레히트 뒤러Albrecht Dürer, 1471~1528는 뉘른베르크 아카데미에서 4년 동안 수학했고, 그동안 동생 알베르트는 석탄 광산에서 일했다. 수석으로 공부를 마친 형 알브레히트가 동생을 지원할 차례가 되었다. 그러나 동생의 손은 이미 음악을 할 수 없을 만큼 망가져 있었다. 형은 동생의 기도를 듣게 된다.

"하느님 저는 심한 노동으로 손이 굳어져 더 이상 음악을
할 수 없게 되었습니다. 하오나 내 형만은 화가로서 성공
하게 해주옵소서!"

뒤러는 주체할 수 없이 눈물을 흘렸다. 그때 갑자기 기도하는 동생의 손에 시선이 꽂힌다. 뒤러는 눈물을 닦을 새도 없이 그 자리에서 연필을 꺼내서 동생의 손을 스케치했다.

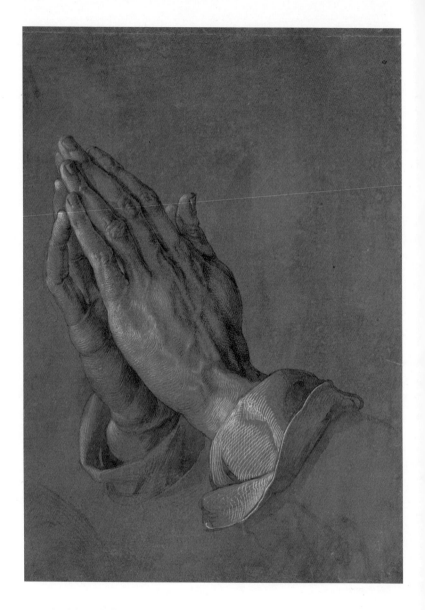

알브레히트 뒤러, 「기도하는 손」,
종이에 브러시·잉크, 29×20cm, 1508년

그러면서 뒤러는 말했다.

"기도하는 손이 가장 깨끗한 손이요, 가장 위대한 손이요,
기도하는 자리가 가장 큰 자리요, 가장 높은 자리요."

실제로 동생은 일찍 세상을 떠났고 뒤러가 화가가 된 것
은 그 후의 일이다. 그러니 이 손은 동생의 손일 수도 있지
만, 동생의 손을 생각하면서 그린 뒤러 자신의 손일 수도 있
다. 또한 이 손은 두 남자의 오른손과 왼손을 모은 것이라는
설도 있다. 그렇다면 그것은 형과 동생의 합심이요, 일치된
아름다운 마음을 그린 것임에 틀림없다. 뒤러의 한 손은 영
원히 동생을 위로하고 기도하는 손으로 쓰겠다는 다짐 같기
도 하다. 마침내 이 손은 프랑크푸르트에 있는 교회를 위한
제단화에 그려진 사도의 손으로 사용되었다. 그리고 이제 형
제의 마음이 담긴 이 손은 교회나 기독교인의 가정뿐 아니라
도처에서 인간을 위해 기도해주는 범신론적인 손이 되었다.

손에 대한 뒤러의 남다른 관심은 자화상에도 반영된다. 자
화상의 대가라고 불리는 뒤러는 당시로선 언감생심, 자긍심
이 드높아야만 그릴 수 있는 자화상을 한 점도 아닌 여러 점
제작했다. 뒤러는 이탈리아로 유학 간 최초의 북유럽 화가였

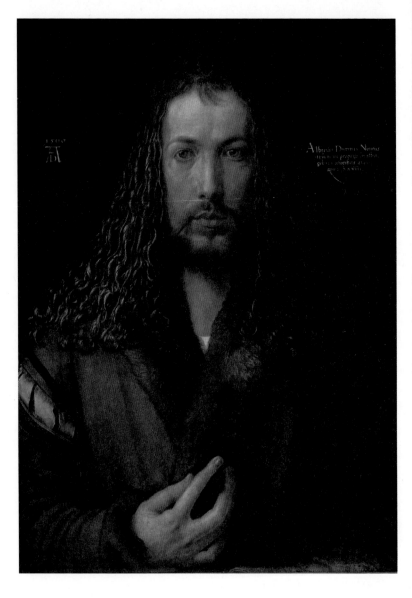

알브레히트 뒤러, 「자화상」,
패널에 유채, 67×49cm, 1500년대, 뮌헨 고전회화관

고, 그의 여행은 북유럽 르네상스의 시발점이 되었다. 그때 뒤러는 이탈리아 화가들이 존경과 부를 거머쥐고 창조적인 일을 하는 천재로 대접을 받는다는 사실에 충격을 받았다. 화가의 위상이 독일과는 달라도 너무 달랐다. 그는 자화상을 통해 자신도 기능인이 아니라, 지적·사회적으로 귀족과 동격이라는 자긍심, 창조자인 예술가로서의 자부심에 대한 새로운 자각을 보여주고 싶었다. 그리하여 손 모양에 예리하게 신경을 써, 화가로서의 자긍심과 자의식을 극명하게 노출시키고자 했다. 자신이 손을 쓰는 화가임을 드러내되, 얼마나 치열한 의식의 소유자이며 정교한 감각의 소유자인지 보여주고 싶었던 것이다. 그래서 그의 손은 형형한 눈빛이 두드러지는 얼굴과 버금가게, 때로는 그보다 더욱 강렬하고 부드럽고 우아하게 자기를 인정해달라고 요구하는 것만 같다.

미켈란젤로의 위대한 손

미켈란젤로Michelangelo Buonarroti, 1475~1564의 조각 「다비드」의 손 묘사는 작가 자신을 떠올리게 한다. 미켈란젤로의 도제 출신 화가 자코피노 델 콘테Jacopino del Conte, 1510~98가 그

린 미켈란젤로의 초상화를 보면, 오른쪽으로 치우쳐 그려진 손에 특별히 눈길이 간다. 60세가 된 미켈란젤로의 손은 얼굴만큼 크며, 마디가 불거진 모양새가 관절이 부어 있는 것처럼 보이기 때문이다. 아마 실제 미켈란젤로의 손이 그랬을 것이다. 그는 어떤 장르보다 훨씬 더 역동적으로 손을 사용하는 조각가로, 손을 통해 그 사실을 드러내고 싶었던 것 같다.

「다비드」의 손은 길게 늘어진 팔의 마무리로서 무언가를 살짝 움켜쥔 것처럼 표현되어 있다. 손의 힘줄은 마치 확고한 물줄기처럼 강건하게 묘사되었으며, 손은 부분이 아니라 중심처럼 느껴지기도 한다.

미켈란젤로의 손을 이해하기 위해서는 다비드의 이야기를 들여다 볼 필요가 있다. 유대의 양치기 소년 다비드는 블레셋의 거인 골리앗과 맞붙어 싸워 이긴 게 아니라 돌팔매로 머리를 맞춰 쓰러뜨렸다. 멀리서 돌을 던져서 표적을 맞추었다는 것은 거리 조준을 잘했다는 의미. 그만큼 추상화와 객관화의 능력, 즉 지략이 있었다는 이야기다. 다비드는 골리앗을 힘이 아닌 지혜로 이겼고 돌팔매질을 한 손은 단순히 손이 아닌 뇌, 바로 지성이었던 것이다. 오죽했으면 칸트는 손을 '튀어나온 뇌'라고 말했을까.

이 이야기에는 미켈란젤로 자신의 예술철학이 담겨 있다.

자코피노 델 콘테, 「미켈란젤로의 초상」,
패널에 유채, 88.3×64.1cm, 1544년경, 뉴욕 메트로폴리탄 박물관

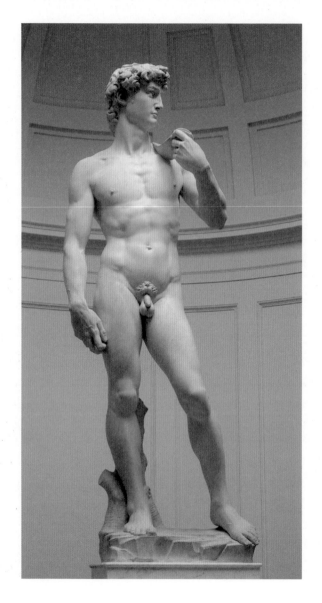

미켈란젤로 부오나로티, 「다비드」,
대리석, 높이 434cm, 1501~04년, 피렌체 아카데미아 미술관

몰락한 귀족 출신의 미켈란젤로는 예술을 더 이상 비천한 계급의 사람이 아닌, 천재성과 지성이 있는 귀족들이 해야 한다고 생각했다. 그리고 지략으로 상대를 무찌른 다비드를 천재성과 지성의 대표자로 등장시킨 것이다. 그런 까닭에 손의 형상을 지성을 담보하는 매개물로 묘사해야 할 필요성을 절감했을 터! 미켈란젤로는 다비드의 돌팔매질 전 모습을 묘사했지만, 이미 이 결투에서 이겼다는 것을 암시하기 위해 손의 힘줄을 뇌관처럼 묘사하고 있다. 그 손은 다비드의 것이기도 하지만, 동시에 신앙심 깊고 비상한 두뇌를 가진 자신의 손이기도 하다.

로댕의 두 오른손

로댕은 특별히 손의 형상에 천착했다. 그리고 로댕의 손에 관한 릴케의 시적 묘사를 넘어서는 작품이 있다면, 그것은 바로 「대성당」이다. 두 개의 손만으로 이루어진 「대성당」은 원래 분수를 장식하기 위해 제작되었다. 휘어진 활 모양의 두 손 사이로 물이 솟아오르도록 계획되어 있었던 것이다. 처음에는 「언약의 궤」라는 이름을 붙였으나, 나중

에는 「대성당」으로 바꿔 부르게 되었다. 단순한 구성에서 느껴지는 기념비적인 분위기가 성스러운 감정을 갖게 한다는 이유였다. 평상시 노트르담 대성당을 고딕예술의 극치로 여겨 흠모했던 로댕의 생각이 그대로 반영된 작품이다.

이 손들은 무엇을 붙잡으려 하는 것일까? 또 무엇을 어루만지려 하는 것일까? 서로를 어떻게 바라보고 있는 것일까? 이 손들은 전혀 접촉하고 있지 않다. 그러나 어떤 각도에서 보면 살짝 닿아 있고, 어떤 부분을 보면 좀 더 친밀하게 맞닿아 있다. 저 부유하는 아련한 손들은 시선과 응시라는 내적 필연성에 의해 일체가 되는 동시에, 영원히 합일되지 못할 운명에 대한 암시 같기도 하다.

"이것은 그 어느 육체에도 소속되지 않은 채 독립적이고 살아 있는 자그마한 손들이다. (……) 이 손과 손이 어루만지거나 붙잡고 있는 대상으로부터 하나의 새로운 사물이, 이름도 없고 그 누구의 것도 아닌 사물 하나가 더 생겨나는 것이다."
_라이너 마리아 릴케, 안상원 옮김, 『릴케의 로댕』(미술문화, 1998)에서

베일처럼 숨어 있는 동시에 드러나는 성당의 분위기를 두

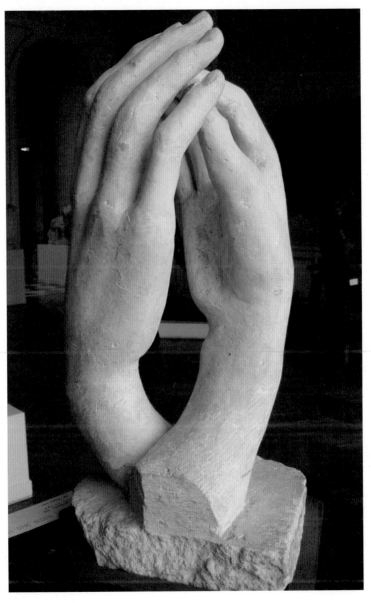

오귀스트 로댕, 「대성당」

손으로만 표현하는 일이 어떻게 가능했을까? 사실 「대성당」은 여자의 손인지 남자의 손인지 불분명한 두 개의 오른손으로만 구성되어 있다. 그것은 신에 도달하기 위해 첨탑을 높였던 고딕성당의 교차하는 궁륭의 우아함을 인용하면서 빈 공간을 압도적으로 점유한다. 저 단순하고 조촐한 두 손으로도 고딕성당의 스케일과 정신성을 담보할 수 있다니 그저 놀랍지 않은가.

감정을 담은 손

아주 오래 전에 본, 잊을 수 없는 손이 떠오른다. 프랑스 영화 「남과 여」에서 장 루이 트린티냥이 뒷짐진 아누크 에메의 손을 감싸려고 하지만 이내 거두는 장면에서다. 사랑하지만 감히 손끝 하나 건드리지 못하는 절제된 사랑이 인상적이었다. 수줍고 상처받기 쉬운 내면을 손으로 표현할 수 있다는 사실에 전율했던 기억이 새롭다. 가만 생각해 보니, 예술가들의 손을 쓰는 행위는 그 자체로 창조주의 비밀과 만나는 경험이 아닐까. 그런 인간의 손이야말로 피로를 모르는 손이며, 자신을 능가하는 데 굶주려 있는 손이며, 영원을 향해 손짓하는 손이 아닐까.

2
눈

나를
바라보는
너

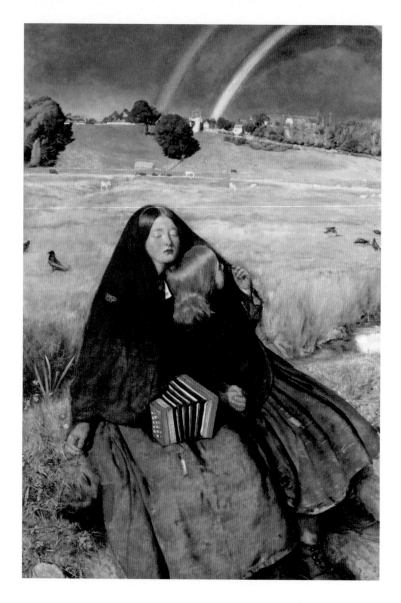

존 에버렛 밀레이, 「눈먼 소녀」,
캔버스에 유채, 82.6×62.2cm, 1854~56년, 버밍엄 박물관

사랑에 빠진 눈은 초점을 잃고, 사랑에서 쫓겨난 눈은 심연이 된다. 사랑하는 사람들은 왜 상대방의 눈을 뚫어지게 바라보는 것일까? 무엇을 보는지도 모르는 채 일어나는 이런 행위는 마치 사랑으로 잃어버린 자기 자신을 상대방의 눈동자에서나마 발견하려는 몸부림이 아닐까?

내 의지로는 제어할 수 없는 행동들, 무의식적인 시선에 담긴 무한한 감정의 오류들이야말로 사람이 떠나도 남아 있는 사랑의 실체들이다.

눈이 시선이 되고, 시선이 영적 사건이 된 그림들은 왜 그토록 죽지 않는 꽃이 되었나. 시선이 무엇이길래, 어떤 시선은 황홀하고 가슴 뛰며, 어떤 시선은 소름이 끼치도록 두렵고 혐오스러운 것일까? 시선과 응시, 나를 어루만지는 너의 눈길 속으로 들어가 본다.

로마 여자의 눈 맞춤, 응시하는 눈

고대 로마 시대 여성의 눈을 이렇게 마주볼 수 있다니 얼마나 경이로운 일인가? 펜 끝을 살짝 입술 중간으로 가져간 이 큰 눈망울의 여인은 누구인가? 망설임의 우아함이란 바로 이런 것일까?

시가 상류층 부인들의 예술이었다는 사실을 감안할 때, 로마인들은 글 쓰는 여인을 그린 그림을 좋아했을 것으로 추측된다. 그림 속 글 쓰는 여인은 집주인 남자가 사랑하던 여성 시인이었을까? 아니면 마음에 품고 싶은 이상적인 여인이었을까?

여성은 시선을 약간 사선으로 보내고 있다. 눈꺼풀을 편안하게 내린 그녀의 시선은 누군가를 의식한 듯 수줍은 모습이다. 상대방을 살짝 외면한 이 여인의 시선만큼 남자를 애태울 수 있는 것은 무엇일까.

이 그림 속 여인의 눈이 상당히 묘연하게 보이는 또 다른 이유가 있다. 왼쪽 눈이 오른쪽 눈보다 조금 위에 그려져 있다는 사실. 로마인들은 당시 관습적인 투시도법에 따라 이렇게 그리곤 했다. 즉, 골똘히 생각하는 모습을 그리기 위해서 얼굴을 약간 비스듬히 그릴 필요가 있었는데, 그런 방편

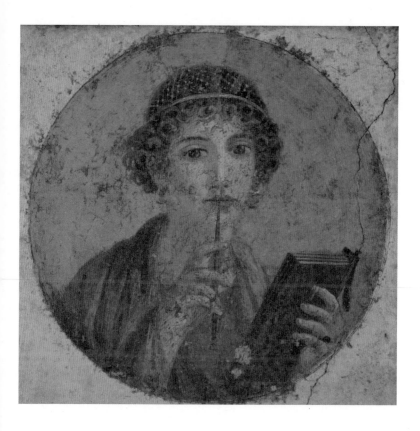

작자 미상, 「서판과 첨필을 든 여인의 초상」,
프레스코, 37×38cm, 55∼79년경, 나폴리 국립고고학박물관

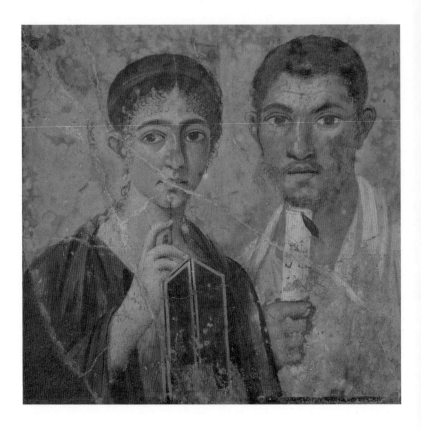

작자 미상, 「테렌티우스 네오 부부의 초상」,
프레스코, 1세기경, 나폴리 국립고고학박물관

으로 눈의 위치를 달리한 것이다.

동시대 폼페이에서 발견된 남녀 초상화 또한 우리를 매혹한다. 폼페이의 테렌티우스 네오의 집에서 발견된 이 부부 초상화는 로마 제국령의 이집트에서 유행했던 양식인 '파이윰 미라 초상화Faiyûm mummy portrait'(파이윰 지역에서 많이 발견되는, 나무판에 자연주의 화풍으로 그려진 초상화)로 제작되었다. 그런데 초상화 속 부부의 시선이 너무 자연스럽다. 그림을 자세히 들여다보면, 그들이 먼저 우리를 보고 있었다는 생각이 들어 당혹스럽기까지 하다. 그들의 시선은 그림 앞에 서 있는 우리를 향하고, 자신들을 바라보지 않을 수 없게 한다. 정면으로 그들의 시선을 감당하게 만드는 것이다.

이때 이들의 '시선'은 '응시'로 전환된다. 시선은 그저 보는 것look이며, 시선과 시선이 만나면 응시gaze가 된다. 응시란 "나를 바라보는 너를 바라보는 것"이다. 그러고 보니 모든 로마 시대 초상화가 다 그런 것은 아니다. 이 그림 속 사람들이 감상자에게 보내는 시선이 좀 유별나다.

상류층이었을 남녀는 재산과 권세를 보여주는 상징물을 들고 있지 않고, 책과 서판書板, 첨필尖筆을 들고 있다. 그것은 그들에게 전혀 어색한 오브제가 아니다. 이런 장치들과 함께 그들의 눈동자는 마치 자신들이 누구인지 투명하게 밝히

고 싶어 하는 듯, 조용히 세상 사람들의 눈에 자신을 보여주고 있을 뿐이다. 그들에게 우리의 존재가 꾸밈이 없듯이 그들도 자신을 자연스럽게 생각하고 있는 것 같다. 그런 까닭에 그들은 도전하거나 유혹하거나 설득하거나 혹은 어떤 내면성을 힐끗 엿보도록 하는 일은 전혀 하지 않는다. 그저 자신들이 그림 앞에 선 관찰자가 바라보는 대상이 아니라, 바로 자신들과 관찰자가 하나라고 말하는 것만 같다. 그들의 눈동자는 시선과 응시를 주고받은 시적인 일이 오늘날에 와서는 왜 그렇게 드물고 어려운 일이 되었는가를 새삼 깨닫게 한다.

베일에 가려진 듯, 반쯤 감은 눈꺼풀

이탈리아 아레초의 산 프란체스코 교회에 가면 영화 「잉글리시 페이션트」에 등장했던 피에로 델라 프란체스카Piero della Francesca, 1415~92의 그림 속 '반쯤 감긴 무거운 눈꺼풀'을 가진 존재들을 만날 수 있다. 그리고 한참 세월이 흐른 후, 프랑스의 소설가 파스칼 키냐르는 자신의 자전적 소설인 『은밀한 생』에서 프란체스카가 그린 '놀란 듯한 정중한 눈'

을 보러 떠난 일을 고백한다. 나 역시 라캉식으로 말하자면, '타인의 욕망을 욕망한다'로 표현되는 이 욕망의 메커니즘에 매개되어 아레초로 떠났고, 결국 산 프란체스코 교회의 제단 벽화인 「성 십자가 전설」 속 눈들을 목도했다.

아레초 근교에서 태어난 화가이자 수학자였던 프란체스카의 대표작인 「성 십자가 전설」은 15세기 이탈리아 르네상스 최고 걸작 중 하나로 꼽힌다. 당시 그는 파치Pazzi 가문의 위촉을 받아 『황금전설』(서양미술사에서 기독교 도상학을 연구할 때 성서와 함께 가장 중요한 문헌)에 의거한 이야기를 열두 장면으로 나누어 그렸다. 작가는 높고 큰 벽면을 3단으로 나눈, 가로로 긴 그림에 속하는 이 벽화를 통해 그 시기에 보기 드문 획기적인 양식을 선보였다.

예컨대 거대하고 차분한 공간, 원근법의 정확한 사용, 빛의 명석한 처리, 섬세하고 맑은 색채 배합 등이 그것이다. 특히 조각처럼 상징적인 인체 표현은 신이 인간에게 부여한 위엄과 품위를 환기시키기에 부족함이 없어 보인다. 그중이 제단화의 인물들에서 반복되어 나타나는 짙은 눈꺼풀들은 관람자로 하여금 신에 대해 심오한 관심을 기울이고 더불어 더욱더 비밀스러운 세계에 몰입하게 한다.

이 그림에 관한 어떤 찬사도 파스칼 키냐르의 눈에 대한

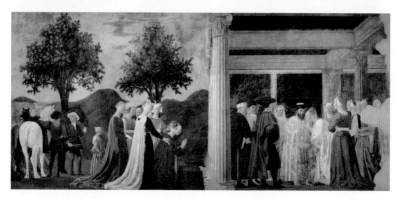

피에로 델라 프란체스카, 「성 십자가 전설―나무에 대한 경배와 솔로몬 왕을 만난 시바의 여왕」,
복원 전(上)/복원 후(下), 프레스코, 329×747cm, 1452~66년,
아레초 산 프란체스코 교회

묘사를 능가할 수 없어 보인다.

"갈망된 시선은 눈꺼풀을 반쯤 내린다. 나는 피에로 델라 프란체스카의 그림들을, 그 놀란 듯한 정중함을 좋아했다. 오직 이곳만을 보고 있지 않은 눈. 예전 세계에 중독된 얼굴들. 두 눈으로 바라보는 것과 동시대가 아닌 눈. 반쯤 감은 눈. 포식한 사자의 눈. M과 함께 우리는 1997년 여름 동안 반쯤 감은 이 놀라운 눈꺼풀들을 조사하러 갔다. 그것들은 마치 보이는 것을 가리기 주저하는 동시에 드러내지도 않으려고 주저하는 베일, 인간의 두꺼운 피부에 씌워진 매끄럽고 희미한 베일들 같았다."

_파스칼 키냐르, 송의경 옮김, 『은밀한 생』(문학과지성사, 2001)에서

더 이상 무슨 말이 필요할까.

허망한 화가의 눈

렘브란트Rembrant Harmensz Van Rijn, 1606~69의 자화상 속 눈
빛만큼 인생에 대한 바니타스vanitas의 메타포를 잘 보여주
는 작품도 없을 것이다. 그리고 그가 남긴 100여 점의 자화
상 중 유독 이 작품은 자신이 통과한 시간들을 더욱 뼈아프
게 현존시킨다.

이 자화상이 그려지기 1년 전인 1657년, 렘브란트의 전
재산이 압류되었다. 손때 묻히며 애지중지 아꼈던 귀중한
수집품이 몽땅 경매에 붙여졌지만, 빚을 갚기에는 턱없이
부족했다. 급기야 정든 집을 팔고 빈민가인 요르단 구역의
사글세 집으로 이사했을 정도다. 유대인 친구들과 은둔생활
을 하던 최악의 어려운 시절이었지만 그림에 대한 열정만은
사그라들지 않았다.

렘브란트의 자화상은 스스로 보기 원하는, 자기 자신만을
위한 그림이다. 남에게 보여주기 위한 얼굴이 아닌, 진정 나
를 위한 단 하나의 얼굴이다. 인간이 거울을 통해 자신의 얼
굴을 자세히 들여다본다는 것은 때론 외면하고 싶을 만큼
잔인한 일이다. 외형의 표면적인 모습을 헤집고 내면으로
들어가기 위해서는 대면하기 싫은 자기 검열의 필연적인 시

렘브란트 하르먼스 판 레인, 「자화상」,
캔버스에 유채, 103.8×133.7cm, 1658년, 뉴욕 프릭 컬렉션

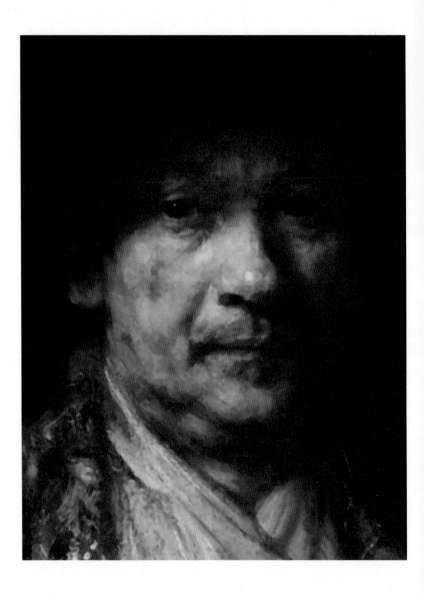

간을 거쳐야 한다. 그것도 단호하고 성실하게 자신을 꿰뚫
어보면서 말이다. 그리하여 시간의 흐름에 따라 생기는 주
름에, 꺼져가는 눈자위에, 흐트러지고 뭉개지는 콧날에, 굳
게 닫혀가는 입술에 자신만의 시간의 겹을 얹는다. 그때 내
면이 눈동자에 투사되기 시작한다. 얼마나 많은 용기가 필
요했을까? 얼마나 많은 망설임 끝에 서 있었을까? 렘브란
트의 수집 취미를 보여주는 옷은 장엄하고 화려하지만, 눈
은 동요의 빛이라곤 터럭만큼도 없다.

"렘브란트의 작품에서는 일반적인 얼굴은 찾아볼 수 없고
눈은 언제나 놀랍습니다. 단지 짧은 선과 방울 하나로 그
흔적을 약간 연장했을 뿐인데도 나이 들고 지친 눈이 됩니
다. 인물들이 어디를 쳐다보고 있는지 말할 수 있을 정도
입니다. 현실에서처럼 얼굴이 모두 다릅니다. 그는 나이
든 사람을 그리는 데 뛰어납니다. 거기에는 믿기 힘들 정
도의 공감이 어려 있습니다."
_데이비드 호크니, 주은정 옮김, 『다시, 그림이다』(디자인하우스, 2012)에서

데이비드 호크니의 말이다. 그렇다. 렘브란트의 눈빛은
모든 것을 잃었지만, 아직 잃지 않은 것이 있음을 말해준다.

바로 화가로서의 자긍심과 자존감이다. 그런 까닭에 그 눈빛은 이제 더 이상 무겁거나 어두운 것이 아니라, 비어 있어 가볍고, 맑고, 투명하다. "그림을 그리기에 삶은 지속된다"는 최소한의 믿음만으로도 그는 탁월한 눈동자의 그림을 그릴 수 있었던 것이다.

페르메이르, 세계를 담은 눈

바로크 시대에 와서 눈은 세계가 되었다. 「진주 귀걸이를 한 소녀」가 유명해진 건 이런저런 현대의 문화적 담론 때문일 것이다. 그녀가 요하네스 페르메이르Johannes Vermeer, 1632~75의 실제 애인인지, 하녀인지, 모델인지, 석고상인지는 베일에 싸여 있다. 그런 모호한 정보는 소녀를 훨씬 더 이해 불가한 비의적 존재로 만들었다. 실상, 미술사적으로 그녀는 실존 인물이 아니다. 그저 '트로니tronie'라고 부르는, 화가의 상상에 의해 만들어진, 고유의 의상을 착용한 인물상일 뿐이다.

이 작은 그림의 포인트는 '진주 귀걸이'와 '눈동자'이다. 17세기 바로크 시대 사람들은 세계가 진주와 마찬가지로

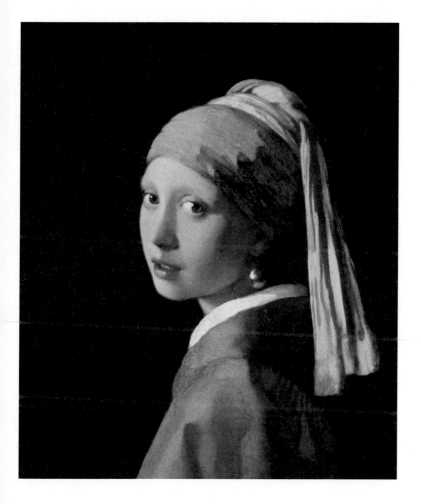

요하네스 페르메이르, 「진주 귀걸이를 한 소녀」,
캔버스에 유채, 44.5×39cm, 1666년경, 마우리츠하위스 왕립미술관

우주 공간에 떠 있는 하나의 구체球體라는 사실을 자각하기 시작했다. 그러나 아직 그들은 세계가 단절 없이 이어진 하나의 구체라는 것, 그래서 도달할 수 없는 곳이 없고, 모든 장소는 서로 연결되어 있으며, 세상에서 일어나는 모든 사건을 함께 공유할 수 있다는 것을 받아들이기 어려워했다. 이미 동인도제도와 서인도제도를 통해 사람과 사물이 끊임없이 이동하며, 지구 반대편에서 만들어진 희귀한 물건들은 물론 노예까지 수입되는 시대가 되었지만 말이다. 이러한 상황에서 사람들은 낯설고 익숙하지 않은 방식의 삶에 대해 생각할 수밖에 없었다.

소녀가 착용하고 있는 귀걸이 표면에는 그녀가 입고 있는 옷의 칼라와 터번, 창문, 페르메이르 작업실의 어렴풋한 모습이 비친다. 뿐만 아니라, 눈동자에도 페르메이르의 작업실 창에서 들어오는 빛이 반사되고 있다. 그러니 눈은 그저 인간의 눈이 아닌, 저 반대편 세계를 담보할 수 있는 거울과 같은 존재, 즉 하나의 세계가 되었던 것이다. 그로써 이 그림은 단순히 소녀를 그린 것이 아니라, 바로크 시대 네덜란드인의 세계에 대한 인식을 담고 있는 역사화가 되었다.

감각을 넘어 신의 거울로

어떤 존재가 인상적으로 다가올 때, 무의식적으로 안광에
끌리는 경우가 많다. 마찬가지로 좋은 초상화의 핵심 역시
눈 혹은 눈동자에 있다. 그러니 얼굴에서 눈이 차지하는 위
상은 아무리 강조해도 지나치지 않다. 예로부터 신체에서는
얼굴이, 얼굴에서는 눈이 특권적 지위를 누려왔다. 눈을 마
음의 창이요, 영혼의 거울이라고 생각해왔기 때문이다. 그
러니 눈은 더 이상 시각의 매개체가 아니라 신의 거울 혹은
지향성으로의 신이다.

내 눈은 수태고지의 전령사 가브리엘 대천사처럼 항상 비
어 있기를 원한다. 맑고 영롱하고 영원한 것으로 채워지길
기대하면서…….

자존심과
욕망 사이

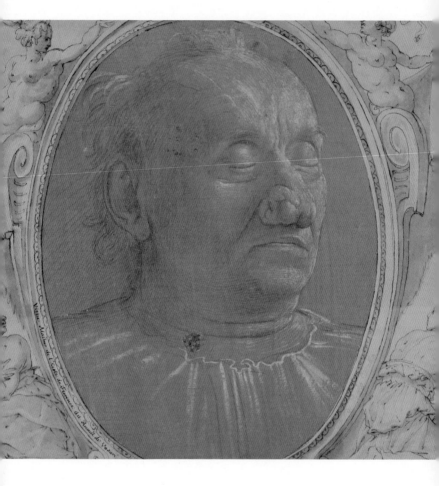

도메니코 기를란다요, 「노인의 두상」,
드로잉, 28.8×21.4cm, 1490년경, 스톡홀름 국립박물관

러시아 사실주의 문학을 확립한 고골의 단편소설 「코」는 얼굴의 한 부분인 코가 없어진 황당한 사건으로 이야기가 전개된다. 주인공인 소령급의 8급 관리 코발료프는 아침에 눈을 떴을 때 얼굴에서 코가 보이지 않는다는 사실을 알게 된다. 그때 그는 앞으로 어떻게 사교 모임에서 귀부인들과 마주 보며 대화할 수 있을지부터 걱정한다. 자기 코의 행방을 알 길이 없는 코발료프는 손수건으로 얼굴을 가린 채 코를 찾기 위해 마차를 타고 도시 여기저기를 배회한다. 그러던 중 성당으로 들어가는 길목에서 자신의 코가 문관 대령급인 5급 관리의 신분으로 마차를 타고 지나가는 것을 보고 기겁하고 만다.

이때 상급 관리가 된 코는 관리가 되고 싶었으나 좌절한 코발료프의 '꿈'을 의미한다. 한 인간에게 너무나 소중해서 잃을 수 없으며, 한 인간을 이루는 중요한 존재인 코는 곧

이루고 싶은 욕망이자 자존심과 다름없다. 하지만 소설처럼 코가 스스로 돌아다니며 얼굴로 돌아오기를 거부한다면 어떤 일이 벌어질까? 여기, 아직은 얼굴을 떠나지 않은 코들을 만나보자.

네페르티티의 코

세계 역사를 통틀어 최고 미인 중 하나로 꼽히는 네페르티티. 네페르티티는 기원전 14세기 사람으로, 고대 이집트에서 일신교 신앙을 최초로 도입한 18왕조의 파라오 아케나톤(아멘호테프 4세)의 아내이며 투탕카멘의 양어머니이자 장모라고 전한다.

네페르티티라는 이름 자체가 '미녀가 왔다'라는 의미라고 하니 그 미모의 수준을 가히 짐작할 만하다. 그녀의 조각상은 마치 클레오파트라의 모습이 아닐까 착각을 일으킬 정도로 우리의 상상 속 그녀와 흡사하다. 단연코 그렇게 여겨지는 데에는 그 미모의 얼굴에서 탁월하게 돋보이는 코 덕분이 아닐까. 높지도 낮지도 않고 적당히 솟은 코는 사각진 턱과 조화를 이루며 강인하고 지혜로운 왕후의 본질을 보여준다.

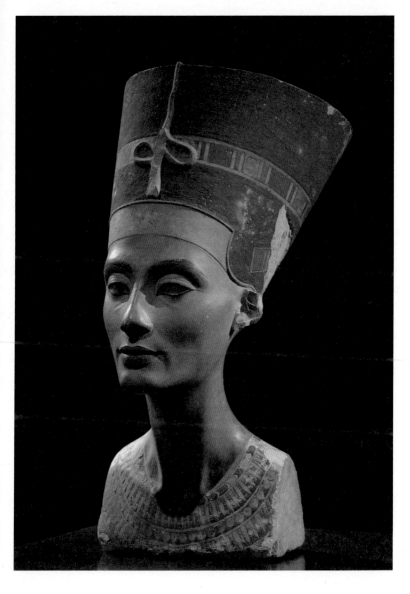

작자 미상, 「네페르티티의 흉상」,
석회석과 치장 벽토, 높이 50cm, 기원전 1340년경, 베를린 신 박물관

「네페르티티의 흉상」은 1912년 나일 강 인근에서 발굴돼 이듬해 그 진가를 알아본 독일 고고학자 루트비히 보르하르트에 의해 석고가 덧씌워진 채 독일로 반출됐다. 1923년, 독일은 이 흉상을 원래 모습으로 복원해 전시했고 이 사실을 알게 된 이집트는 즉각 반환할 것을 요구했다. 그러나 독일은 이를 거부했고, 현재까지 논란의 중심에 서 있다. 이런 이슈 속에 현재 「네페르티티의 흉상」은 베를린 신 박물관에 소장되어 대단한 인기를 누리고 있다.

독일 학자들은 흥미롭게도 이집트의 전설적인 미녀 왕후 「네페르티티의 흉상」 속에 숨어 있는 두 번째 얼굴을 찾아냈다. 최근 방사선학지에 따르면, 베를린 자선병원 영상과학연구소 연구진이 컴퓨터 단층촬영으로 이 흉상의 내부를 관찰한 결과, 벽토로 마감된 바깥쪽의 얼굴과 안쪽에 숨어 있는 석회석 얼굴 사이에는 다소 차이가 있는 것으로 밝혀졌다. 안쪽 얼굴의 눈꺼풀은 가장자리의 깊이가 덜하고, 입가와 뺨에 주름살이 나 있으며, 광대뼈도 바깥쪽보다 낮은 데다 코는 더 가늘고 섬세하며, 콧등에는 작은 돌기까지 나 있다는 것이다. 연구진은 이 분석을 통해 3,300여 년 전 왕실 조각가가 이 흉상을 여러 단계에 걸쳐 완성했으며 당대의 미적 기준을 반영해 덧손질했을 가능성이 있다고 지적했다.

시야 확보를 위해 잘린 코

피에로 델라 프란체스카의 15세기 르네상스 초상화를 대표하는 걸작들은 우르비노의 페데리코 다 몬테펠트로 궁정에서 탄생했다. 전략적 요충지였던 우르비노가 피렌체에 버금가는 르네상스의 중심지로 예술을 꽃피울 수 있었던 것은 바로 이곳의 공작이자 후원자인 몬테펠트로와 프란체스카의 만남에서 비롯되었다.

초상화 속 몬테펠트로는 부인, 즉 바티스타 스포르차와 마주보고 있다. 매부리코에 꽉 다문 입술, 작은 눈, 눈가의 주름, 볼의 사마귀까지 생생하게 묘사된 그의 얼굴에서 특유의 엄격함과 카리스마가 엿보인다. 통상 르네상스 초상화는 이상적으로 미화되는 것이 흔한데 이 초상화는 매우 사실적이다.

당대 최고의 용병 대장이었던 몬테펠트로의 강인해 보이는 얼굴에서 유난히 눈에 띄는 것은 푹 꺼진 콧대다. 결투에서 한쪽 눈을 잃은 몬테펠트로가 시야를 확보하려고 일부러 콧대를 낮추는 수술을 받은 것. 이 그림에서는 다친 눈이 보이지 않도록 왼쪽 얼굴만 보여주고 있다. 부인 바티스타는 후계자인 아들 구이도발도를 출산한 후 건강을 회복하지 못

피에로 델라 프란체스카, 「우르비노 공작 부부의 초상」,
패널에 템페라, 각각 47×33cm, 1465~66년, 피렌체 우피치 미술관

피에로 델라 프란체스카, 「브레라 성모마리아」,
패널에 템페라, 251×173cm, 1472년경, 밀라노 브레라 미술관

하고 사망했다. 이 그림은 죽은 아내에게 바치는 남편의 사모곡이다.

밀라노 스포르차 가문의 딸이었던 바티스타는 출정한 남편을 대신해 국정을 다스렸던 명민한 여인이었지만, 딸 일곱에 이어 마침내 남편의 후계자가 될 아들 하나를 낳고 폐렴으로 사망했다. 「우르비노 공작 부부의 초상」은 그녀가 세상을 뜬 직후 실제와 같은 크기의 그림을 그리게끔 주문한 것으로 보인다. 잘 정돈된 영지를 뒤로하고 마주 앉은 두 사람의 강렬한 시선 사이에는 그 누구도 끼어들지 못할 단단한 유대감이 느껴진다. 실제로 몬테펠트로는 바티스타를 잃은 이후 독신으로 지냈다.

몬테펠트로가 등장하는 또 다른 그림은 제단화인 「브레라 성모마리아」다. 여기서 그는 죽은 아내를 성모마리아의 모습으로 표현하고, 갓 태어난 아들 구이도발도를 아기예수로 그리도록 했다. 성모의 머리 장식과 망토 속의 옷은 바티스타가 생전에 입던 것이다. 몬테펠트로는 당시 전쟁에서의 승리를 기념하기 위해 갑옷을 입고 무릎을 꿇고 있다. 역시 오른쪽 눈을 감추고자 몸의 왼편이 그려지도록 했다.

거품을 품은 코

미켈란젤로의 스승으로 알려진 도메니코 기를란다요 Domenico Ghirlandaio, 1449~94는 극사실적인 초상화의 대가다. 당대 피렌체의 부유층은 기를란다요가 그린 그림의 주인공 이 되고 싶어 했다. 그런 기를란다요의 작품 중에서도 유독 눈에 띄는 초상화는 「노인과 어린이」로, 자연 관찰과 모사 의 재능이 잘 드러난 수작으로 유명하다.

검은색과 회색을 배경으로 한 노인과 아이는 그 복식으로 미루어 보아 부유한 시민 혹은 귀족으로 보인다. 게다가 모 두 붉은색 옷을 입고 있는 것은 노인과 아이의 관계가 가족 혹은 가까운 친족일 가능성이 크다는 사실을 암시한다. 더욱 이 두 사람이 주고받는 시선이 그런 가능성을 강화시킨다.

노인과 어린이의 얼굴에는 모두 초상적 특징이 잘 드러나 있다. 특히 노인의 피부에 나타난 노화의 흔적과 더불어 자 연의 결함을 읽을 수 있는 것도 무척 흥미롭다. 예컨대 노인 의 코는 피부병, 즉 만성 피지선 염증인 '주사' 증상을 보이 는데, 외모의 치명적인 콤플렉스를 초상화에서 가감 없이 재 현하고 있는 것이 매우 놀랍다. 마치 터럭 하나도 같지 않으 면 온전히 그 정신을 전할 수 없다는 조선시대의 초상화론,

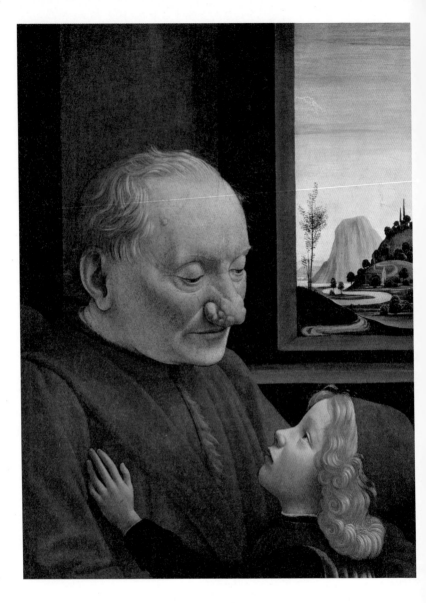

도메니코 기를란다요, 「노인과 어린이」,
패널에 템페라, 62×46cm, 1490년경, 파리 루브르 박물관

전신사조傳神寫照의 서양판 같다. 이는 르네상스 시대 이론가였던 레온 바티스타 알베르티가 1435년 출간한 『회화론』에서 주장한 적성론과도 부합한다. 적성론은 '어울림 이론' 또는 '데코룸 이론'으로 불리는데, 가령 화가가 붓을 통해서 자연을 재현할 때 거지는 거지답게, 기사는 기사답게, 청소년과 노인은 각각 나이와 신분과 감정 상태에 어울리는 표정과 태도와 의복을 취해야 한다는 이론이다.

당시 알베르티의 회화론을 가장 훌륭하게 적용한 기를란다요는 이 그림에서도 인물의 사회적 지위를 표면에 나타내지 않고, 오히려 모델의 보기 흉하게 생긴 크고 울퉁불퉁한 코를 솔직하게 그려냈다. 아이는 그런 할아버지의 코를 매우 신기한 듯 쳐다보지만, 그렇다고 그를 두려워하거나 혐오하는 것 같지는 않다. 아마도 인자한 눈길을 던지는 노인의 사랑을 듬뿍 받고 있는 듯하다. 노인 역시 자기 몸에 손을 올린 손자와 함께 있으면서 삶의 생기를 느끼는 듯한 모습이다. 이 그림은 어쩌면 좀 흉측하고 섬뜩하게 느껴지는 신체적 결함을 가진 대상을 여과 없이 드러냈다. 그럼에도 정서적으로는 안정적이고 조화로운 친밀도와 유대 관계를 보여주는 것 같아 바라보고 있으면 잔잔한 감동이 밀려온다.

삶에 번번이 엎어 맞은 코

　로댕의 조각 중「코가 깨진 사내」를 보면 가슴이 뭉클해
진다. 젊은 시절 로댕이 생활고로 버젓한 모델을 구할 수 없
을 때, '비비'라는 별명을 가진 이웃집 가난한 노인이 모델을
서주었다. 그러나 난방 시설 없는 아틀리에가 너무 추워서 노
인의 머리를 빚은 점토가 얼어 갈라져 버렸고, 두개골이 깨지
고 말았다. 얼굴만(뒤통수가 없다)을 간신히 지탱할 수 있었
으며 코가 깨진 형태의 얼굴이 되어 버렸다.

　1864년 로댕의 나이 24세에 제작한「코가 깨진 사내」는
1865년 살롱전에 출품했지만, 낙선하고 말았다. 눈길을 끌
만한 세련된 모습이나 위대한 영웅들만이 뿜어내는 카리스
마를 기대하며 전시장을 찾았던 사람들에게 로댕의 조각은
엄청난 거부감을 안겨주었다. 형편없이 망가진 늙고 삶에
쩌든 남자의 얼굴이 지나칠 정도로 생생하게 묘사되었다는
사실이 낯설게 느껴졌던 것. 그는 이 얼굴을 계속해서 연작
으로 만들었고, 결국 대리석으로 조각하여 살롱전에서 입
선한다.

　로댕은「코가 깨진 사내」를 1880년「지옥의 문」의 제작 때
사용, 「생각하는 사람」의 바로 옆에 배치하였다. 이 얼굴은

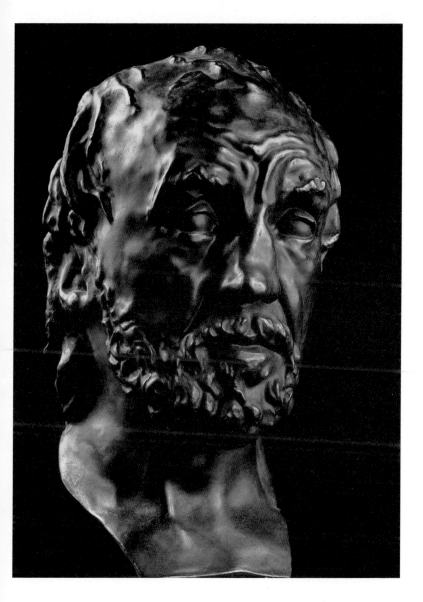

오귀스트 로댕, 「코가 깨진 사내」,
청동, 높이 31.8cm, 1864년경, 파리 로댕 미술관

생계를 이어가기가 매우 어려웠던 로댕의 작품 활동 초기를 대변하는 작품으로 알려졌다. 그뿐만 아니라 이 작품을 통해 로댕 특유의 방식이 이미 완전히 무르익어 확고해진 것을 느낄 수 있다. 특히 이 작품에서 느껴지는 모든 감정의 근원의 중심에 코가 있다. 코가 높고 주저앉지 않았다면 이런 감동을 끌어낼 수 있었을까? 로댕의 조수이자 로댕 작품의 탁월한 비평가였던 릴케의 주옥같은 시선을 따라가다 보면 코끝이 찡해질 때가 한두 번이 아니다.

"무엇이 로댕으로 하여금 이 두상을, 일그러진 코로 인해서 고통받는 얼굴 표정이 더 고통스럽게 보이는 이 늙어가는 못생긴 사내의 두상을 만들도록 부추겼는지 우리는 알 것 같다. 그것은 이 얼굴 표정 속에 모여 있는 삶의 충만이었다. 이 얼굴에는 대칭을 이루는 면이 하나도 없고, 어느 것도 반복되는 일이 없으며, 공허하게 남은 자리, 침묵하거나 무관심한 곳이 한 군데도 없다는 사실이 바로 그 이유였다. 이 얼굴은 삶에 의해 어루만져진 적이 없고 오히려 삶에 번번이 얻어맞은 얼굴이었다."

_라이너 마리아 릴케, 안상원 옮김, 『릴케의 로댕』(미술문화, 1998)에서

입술로
그리는
표정

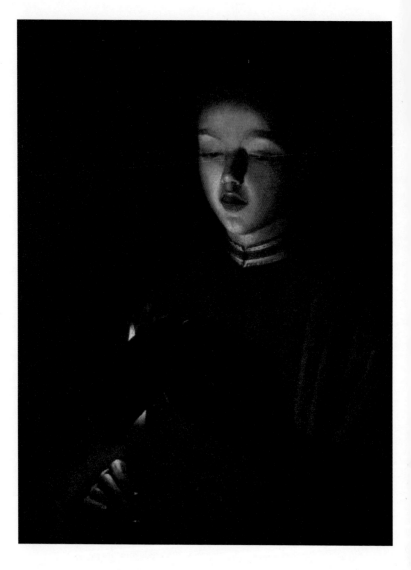

조르주 드 라 투르, 「성가대 소년」,
캔버스에 유채, 66.7×50.2cm, 1645년경, 레스터 뉴 워크 뮤지엄 앤드 아트 갤러리

침묵은 입으로 하는 게 아니다. 말 또한 입술로 하는 게 아니다. 입에 대한 그림을 생각할 때 가장 먼저 떠오른 것은 17세기 프랑스의 바로크 화가 조르주 드 라 투르Georges de La Tour, 1593~1652의 「성가대 소년」이다. 이 그림을 처음 본 것은 파스칼 키냐르의 『혀끝에서 맴도는 이름』이라는 책 표지에서다. 여자도 남자도 아니고, 어른도 아이도 아닌 얼굴에서 유독 시선을 끄는 건 혀를 보이고 있는 입 모양이었다. 오래되어 균열이 심한 캔버스, 그리고 강렬한 명암법 때문에 더 수수께끼 같은 이미지로 다가왔던 그 그림은 아주 오래된 미스터리 같았다.

입은 감정에 가장 먼저 반응한다. 더군다나 입은 희로애락애오욕의 모든 감정을 가장 감각적인 방식으로 표현한다. 예컨대 입술을 내밀고, 입꼬리를 올리거나 내리고, 입을 실룩거리며, 혀를 내밀고, 입을 맞추며, 입을 앙다무는 등 감

각적인 행위를 나타내는 것이다. 입은 얼굴의 파편 중에서 가장 먼저, 그리고 가장 많이 움직이는 변화무쌍한 매체다. 입 혹은 입술의 형태는 때로 그곳으로 토설한 언어보다 훨씬 더 깊고 넓고 강력한 이미지로 구체화된다.

입술만 있는 얼굴

"이것은 메트로폴리탄 박물관의, 아니 전 세계 모든 문명에서 가장 훌륭한 작품 중 하나입니다."

메트로폴리탄 박물관 관장이었던 필립 드 몬테벨로의 말이다. 얼굴의 아래쪽 일부만 남아 있는 파손이 심한 이 조각은 통상적인 시각으로 본다면 아마 유물 보관실에나 어울릴 만한, 비교적 가치가 덜한 작품일 것이다. 완성된 후 3,500여 년이라는 시간 동안 무수한 사고와 부주의로 훼손되었을 이 조각은 눈썹과 코, 눈과 같은 얼굴 윗부분이 전혀 남아 있지 않다.

턱과 뺨, 목의 일부와 입(술)만이 남은 형태는 살바도르 달리가 부드러운 소파로 만든 초현실주의 입술 모양 작품을

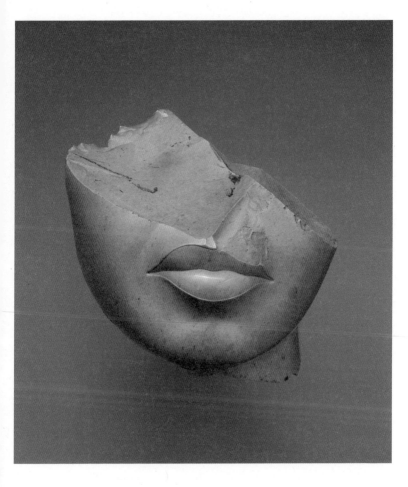

작자 미상, 「왕비 얼굴의 파편」,
노란 벽옥, 13×12.5×12.5cm, 기원전 1353년~기원전 1336년경, 뉴욕 메트로폴리탄 박물관

떠올리게 한다. 달리는 이 소파의 모델로 영화배우 메이 웨스트의 입술을 차용했다고 한다.

이 조각에서 입술은 아래턱의 반 이상을 차지할 정도로 크고 도톰하다. 관능적으로 느껴지기에 손색이 없다. 어느 모로 보나 그 자체로 모나리자만큼 수수께끼다. 입술은 완벽한 좌우대칭도 아니고, 입꼬리가 올라가지도 않아 전형적으로 아름답다고 할 수는 없으며, 번듯한 미소랄 것도 없다.

지금까지 알려진 바에 따르면, 이 조각품은 기원전 14세기경, 나일 강의 중부에 위치한 궁전에 살았던 이집트 여성의 얼굴을 묘사한 것으로 보인다. 관례상 아마도 공주 혹은 왕비로 추정된다. 혹 그 유명한 네페르티티일지도 모른다. 그러나 부서진 조각의 남은 부분을 발견하기 전까지는 아무도 정확한 사실을 알 수 없다.

필립 드 몬테벨로는 이 두상의 윗부분을 발견하면 자신이 더 감격할 수 있을지에 대해 회의했다. "나는 사실 사라진 부분을 한번도 상상해보지 않았습니다." 마치 좋아하는 소설을 영화로는 보고 싶지 않을 것처럼 말이다. 이름을 알 수 없는 이집트 왕비(혹은 공주)의 입이 가진 매력은 그것이 파편이라는 사실에 있다. 얼굴의 일부분인 이 입술은, 파라오 아크나톤의 통치 기간에는 의미가 통했을 테지만 이제는

맥락에서 떨어져 나온 '비의적인 어떤 것'이 되었다.

조가비처럼 다물어진 입매

미술사상 이토록 야무지게 아름다운 여인을 본 적이 있는가? 당돌해 보일 정도로 야무진 모습과 총명함은 필경 그녀의 입에서 온다. 스스로를 갈무리하는 아주 똑똑한 이 여성은 체칠리아 갈레라니. 그녀는 1481년 밀라노 공국의 군주였던 루도비코 스포르차 공작의 애첩이 되었다. 루도비코는 자신보다 17세 연하인 열네 살의 그녀를 유혹했다. 레오나르도 다 빈치로 하여금 "이마에 아름다운 띠 장식을 한 여인"을 그리게 했을 만큼 왕은 그녀를 사랑했던 것.

체칠리아의 눈은 부드럽게 어딘가를 응시하고 얇은 입술은 단호하고 인색해 보이는데, 그만큼 아주 영특하고 총명했다고 전한다. 애첩의 신분이 추풍낙엽의 운명이라는 사실을 일찍이 깨달았던 그녀는 루도비코의 총애를 잘 활용하여 영지까지 하사 받았다. 그해 아들을 낳아 많은 선물을 받으며 역사의 뒤편으로 사라졌다고 한다.

족제비과인 흰색 담비는 최고급 모피 재료로, 순수와 순

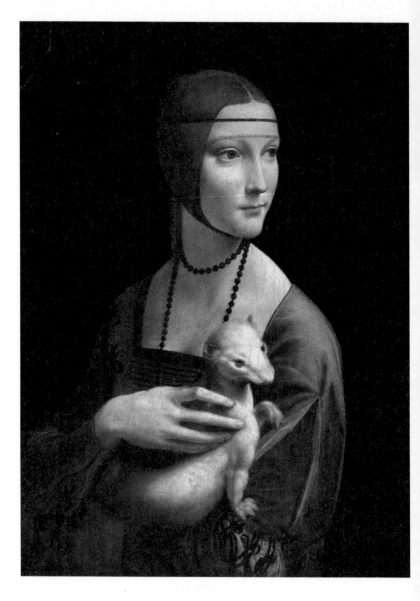

레오나르도 다 빈치, 「담비를 안고 있는 여인」,
목판에 유채, 54×39cm, 1489~90년, 크라쿠프 차르토리스키 박물관

결의 상징이다. 그것은 또한 스포르차 가문의 상징이기도 하다. 그녀가 흰색 담비를 안고 포즈를 취한 건 아마도 왕의 사랑을 듬뿍 받던 시절이었으니까 가능했을 터. 더욱이 담비가 그리스어로 '갈레', 체칠리아의 성이 '갈레라니'였다는 건, 우연치고 너무 기막히지 않은가! 그리고 여성의 질 모양을 띤 소매 부분은 그녀가 당시에 어떤 존재였는지를 은유적으로 보여준다. 그녀의 질은 입과 유비되고 연동되는 것이리라.

체칠리아만큼 야무진 입 모양을 가진 인물들은 샤르댕 Jean Baptiste Simeon Chardin, 1699~1779 의 그림에서도 발견할 수 있다. 샤르댕은 가구장이 출신의 정물 화가로 잘 알려져 있지만 풍속화에 가까운 초상화도 많이 그렸다. 그의 그림들 속 인물들이 특별하게 시선을 끄는 건 기묘할 정도로 고요한 분위기 탓이다. 정물 화가답게 인물을 정물처럼 묘사했던 탓일까?

특별히 루치안 프로이트가 주목했던 「가정교사」 속 여성의 입 모양 또한 잊히지 않는다. 사실 프로이트는 그녀의 입 모양에 관심을 가지지 않았다. 유독 귀에 관심을 가졌던 그는 그녀의 귀가 미술사상 가장 아름답다고 선언했다. 그는 귀가 몸의 일부지만 늘 낯설고, 관능성을 가진 형태라는 데

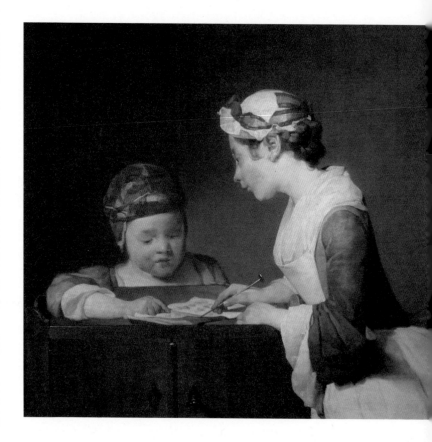

장 바티스트 시메옹 샤르댕, 「가정교사」,
캔버스에 유채, 61.6×66.7cm, 1735~36년경, 런던 내셔널갤러리

천착했던 것 같다. 그렇지만 귀만큼 시선을 끄는 건 아무래도 입매다. 새처럼 뾰족한 여자의 입매는 그녀가 꼬마를 가르치는 일에 얼마나 신중하고 몰입해 있는지를 보여준다. 오른손의 섬세한 손길과 뾰족한 펜대는 힘주어 꼭 다물어진 입술과 유비적으로 연동된다.

사실 이 가정교사뿐만 아니라 샤르댕의 인물화 속 어린 남자 주인공들 역시 매우 단정하고 야무진 입매를 지녔다. 그리고 그 입 모양은 카드놀이를 하든, 책을 읽든, 연필을 깎든, 비눗방울을 불든, 자신이 하는 일에 온전히 몰두하고 있음을 보여준다. 이 고요하고 우아한 분위기는 아마 샤르댕이 그들에게 보내는 섬세한 관심이기도 할 것이다.

탐식 혹은 탐욕

음식물을 우물거리며 적나라하게 먹는 모습은 네덜란드 풍속화에서 나타나기 시작한다. 이전에도 '최후의 만찬' 같은 주제가 그려졌지만, 그것은 흥청망청 먹는 행위를 직접적으로 보여주지는 않았다. 빈센초 캄피Vincenzo Campi, 1536~91의 「리코타 치즈를 먹는 사람들」은 다양한 형태로 벌린 입

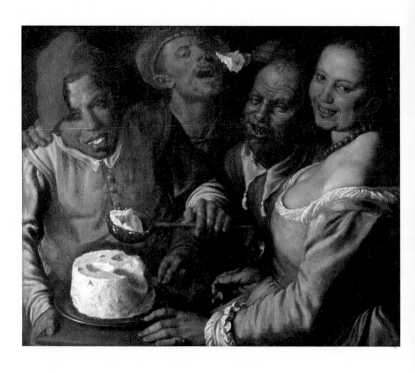

빈센초 캄피, 「리코타 치즈를 먹는 사람들」,
캔버스에 유채, 1580년, 리옹 미술관

에 집중해 그려졌다.

등장인물을 들여다보면 여자는 한 손으로 접시를, 다른 한 손으로 숟가락을 쥔 채 부푼 가슴을 드러내며 너그러운 미소를 띠고 있으며, 그 옆으로 이마에 주름이 가득한 남자가 눈치를 보면서 치즈 덩어리를 손가락으로 찌르고 있다. 베레모를 쓴 남자는 치즈를 먹기 위해 입을 크게 벌리고 있고 치즈를 앞에 둔 붉은색 모자를 쓴 남자는 치즈가 입안에 가득한데도 커다란 나무 국자로 한껏 치즈를 뜨고 있다.

이들 청년, 중년, 노년의 남자들은 인생의 세 시기를 암시한다. 입과 국자에 하나 가득 치즈를 담고 있는 남자는 식탐과 식욕이 모두 왕성한 청년을, 치즈 조각을 먹기 위해 입을 벌리고 있는 남자는 식탐은 있으나 많이 먹지 못하는 중년을, 치즈를 손으로 찔러보는 늙은 남자는 식욕은 있으나 제대로 먹지 못하는 노년을 의미한다. 입의 왜곡과 운동성을 동반하는 먹는 행위는 무절제하고 탐욕스러우며 품위를 손상시킨다. 탐식에 관한 이 그림은 인간의 감각을 만족시키는 쾌락을 찬양하기도 하지만, 역설적으로 인간의 탐욕을 경계하고 절제를 권면하기도 한다.

먹는 입의 극단은 자식을 잡아먹는 사투르누스(그리스 신화의 크로노스)에서 보인다. 태초에 카오스에서 가이아(대

지)가 생겨났고, 가이아는 자신의 아들인 하늘의 신 우라노스와 교접해서 사투르누스를 낳았다. 그러나 우라노스의 폭압에 분개한 가이가가 사투르누스를 사주해 우라노스를 낫으로 거세해 죽이게 했다. 신들 위에 군림하게 될 아들에게 아버지는 "너도 네 자식의 손에 죽게 될 것"이라는 예언을 남겼다. 이 말을 두려워한 사투르누스는 자신의 누이동생이자 아내였던 레아가 아이를 낳을 때마다 집어삼켜 버렸지만, 그럼에도 불구하고 결국 자신의 아들인 제우스에게 살해당하고 만다.

루벤스와 고야Francisco Goya, 1756~1828에 의해 그려진 '사투르누스'는 모두 섬뜩하기 이를 데 없지만, 더욱더 처절한 카니발리즘을 보여주는 것은 고야의 작품이다. 어둠 속을 뚫고 튀어나온 사투르누스는 아들의 얼굴과 한쪽 팔을 이미 먹어버렸다. 눈동자는 광기에 차 있고, 커다란 입에서 포효하는 짐승의 울음이 들리는 듯하다. 고야는 애초에 (결국 지워버렸지만) 사투르누스의 발기한 성기까지 그렸다고 한다.

이 신화는 토템적 식사를 다룬다. 아버지를 먹는 식인 행위로 아들은 아버지와 동일시되며, 아버지가 구현하는 힘을 소유하게 되는 것이다. 즉, 아들에게 먹히기 전에 아들을 먹어 치우는 행위, 처절한 생존이자 전복이다.

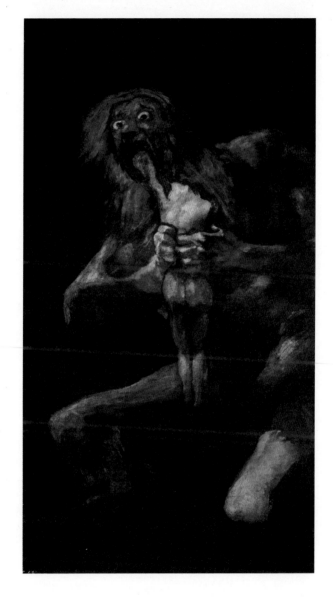

프란시스코 고야, 「자식을 잡아먹는 사투르누스」,
프레스코 벽화를 캔버스로 옮김, 146×83cm, 1819~23년, 마드리드 프라도 미술관

사투르누스는 그리스 신화에서 크로노스인데 이것은 '시간의 신'이란 뜻이다. 현재가 과거를 먹어 치우고, 현재는 미래에 의해 먹어 치워지는 것이 시간의 속성이다. 우리가 시간을 관리하는 것이 아니라 시간이 우리를 먹어 치운다. 시간만큼 무자비하고 잔인하고 탐욕스러운 '입'은 없다.

세상의 모든 입술

라파엘전파의 모델로 윌리엄 모리스의 아내이자 단테 가브리엘 로세티Dante Gabriel Rossetti, 1828~82의 연인이었던 제인 모리스는 슈퍼모델만큼 덩치가 크고 구부정하며 묘한 매력을 지녔다. 그녀가 잊히지 않는 건 유달리 숱이 많고 풍성한 머리카락 때문만은 아니다. 아마도 인중이 짧고, 들려 올려진 윗입술, 뚜렷한 턱선이 강한 인상을 남기는 듯싶다. 예술가들은 그런 입매로 곧잘 침묵 속으로 잦아들었던 제인의 모습 속에서 불안하고도 강렬한 아우라를 발견했고, 그녀를 가장 이상적인 뮤즈로 삼고 싶어 했다.

초현실주의 미술가 만 레이는 하늘을 둥둥 떠다니는 붉은 입술을 데페이즈망dépaysement 기법으로 그려 입술이 가진

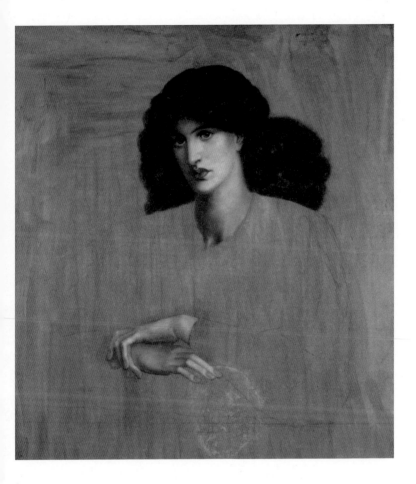

단테 가브리엘 로세티, 「동정의 여인」,
캔버스에 유채, 97×87cm, 1881년, 버밍엄 뮤지엄 앤드 아트 갤러리

활기와 관능미를 부각시켰다. 마그리트는 「강간」이라는 작품에서 여성의 입술이 놓여 있을 자리에 체모를 그려 넣었다. 입술은 자주 성적인 기관과 연동되지만, 그렇기 때문에 초상화 속에서 자주 절제되고 중성적인 모습으로 시각화된다. 입술은 자칫 빠지기 쉬운 유혹의 손길을 거부하자, 더욱더 오랜 아름다움으로 기억되기 시작했다.

자꾸만
만지고 싶은
그것

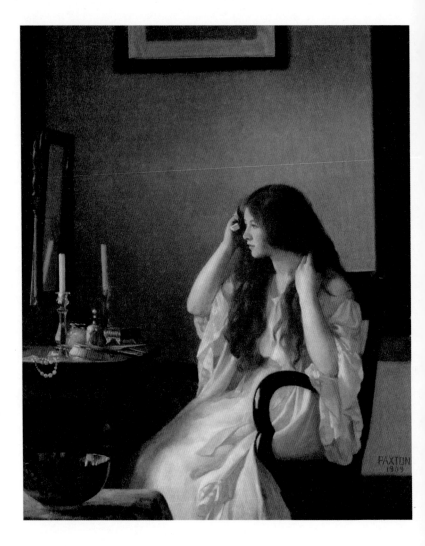

윌리엄 맥그레거 팩스턴, 「빗질하는 소녀」,
캔버스에 유채, 68.6×55.9cm, 1909년, 개인 소장

머리카락은 몸에서 자라는 식물이다. 발터 베냐민은 패션이 가진 페티시즘fetishism 현상을 추적하다가 한 가지 흥미로운 가설을 제기한다. 옷이 가진 페티시즘은 원래 그것이 머리카락으로 시작했기 때문이라는 것. 다시 말해 머리카락은 인간 최초의 옷이자 최후의 옷이라는 것이다.

숱 많은 머리카락은 건강의 징표인 동시에 에로스의 표상이다. 지금도 그러하듯 고대부터 사람들은 숱 많은 머리카락을 소망했다. 머리카락은 음모와 연동하는 시각적 매개체로 작용하기 때문이다. 머리카락은 죽음 뒤에도 일정 기간 계속해서 더 자라기 때문에 힘과 생명력을 상징한다. 사람들은 죽은 아이의 머리카락, 애인의 머리카락, 전쟁터로 떠난 아들의 머리카락 등을 작은 금합에 넣어서 다녔다. 그것은 그 사람의 기억을 저버리지 않겠다는 강렬한 표현인 동시에 영혼의 물질화라는 페티시즘의 표상이 된다.

서양미술사에서는 머리카락을 길게 늘어뜨리거나 풀어헤친 여성들이 자주 등장하는데, 통상적으로 여성들이 일상생활에서 머리카락을 풀어헤치는 일은 드물었다. 따라서 머리를 풀어헤친 여성은 비너스나 막달라 마리아 같은 신화와 성서 속 사연 있는 여성으로 볼 수 있다. 그녀들은 남성 지배이데올로기 사회 속 섹슈얼리티의 화신들로 자리매김한 존재다.

막달라 마리아의 머리카락 세족식

기독교에서 막달라 마리아는 창녀였다가 성인의 반열에 오른 사람이다. 막달라 마리아를 떠올리면, 가장 먼저 값비싼 향유를 사서 예수의 발에 부어 자신의 머리칼로 발라 주었다는 사건과 중첩된다. 『누가복음』 7장 38절에는 예수가 바리사이 사람인 나병 환자 시몬의 집에 제자들을 이끌고 와서 식사할 때, "그 고을의 죄인인 여자가 향유가 든 옥합을 가지고 와서 예수님의 뒤쪽 발치에서 울며, 눈물로 그분의 발을 적시기 시작하더니 자기의 머리카락으로 닦고 나서, 그 발에 입을 맞추고 향유를 부어 발랐다"고 기록되었다.

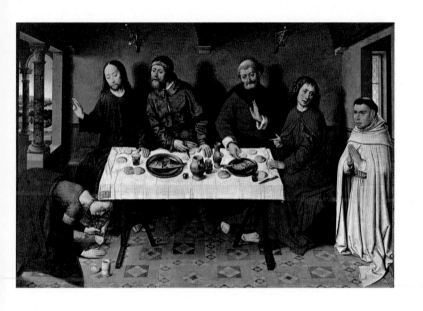

디르크 바우츠, 「시몬의 집에서 그리스도」,
패널에 유채, 40.5×61cm, 1440년경, 베를린 국립미술관

고대에는 신성한 왕에게 기름을 붓는 것은 왕족인 신부만이 할 수 있는 특권이었다. 사실 머리에 기름을 붓는 행위는 성적 의미도 담고 있다. 남근의 상징인 머리에 기름을 붓는 이는 여신의 대리자인 여사제만이 할 수 있다. 그런 까닭에 막달라 마리아의 '머리카락으로 발 닦아주기'는 기록되어 전하는 예수의 생애 중에서 가장 에로틱한 사건이다. 그래서인지 예술가들은 발을 씻기고 몸을 가리는 데 사용되었다는 마리아의 머리카락에 주목, 이를 관능적인 미인상을 만들어 낼 구실로 이용했다.

특히 티치아노Tiziano Vecellio, 1490~1576의 「참회하는 막달라 마리아」에서 그녀는 관능적인 금발의 미녀로 거듭난다. 옆에 놓인 향유병만 없으면, 마치 울적한 표정의 비너스라고나 할까? 머리카락으로 옷을 지은 듯한 품새의, 베누스 푸디카Venus Pudica('정숙한 비너스'라는 뜻)의 포즈를 취한 마리아는 예수와의 사랑에 목을 맨 열정적인 여성으로 드러난다고도 볼 수 있기 때문이다. 그뿐만 아니라 태생상 마리아의 머리카락이 검은색이었을 가능성이 농후하지만, 화가들은 그녀의 머리카락을 금발로 바꾸는 것을 서슴지 않았다. 그들 역시 그녀를 "금발에 하얀 가슴, 아름다운 몸"을 가졌다고 묘사한 14세기 페트라르카 같은 문인들의 영향을 받

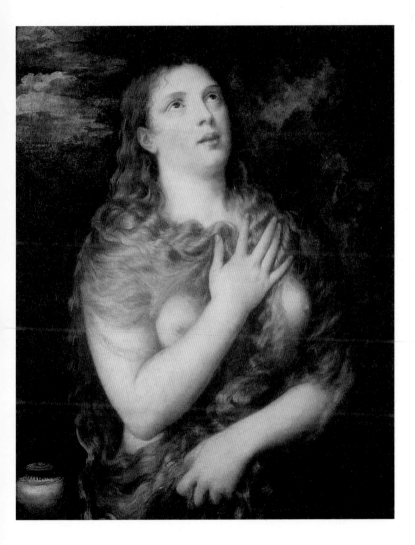

티치아노 베첼리오, 「참회하는 막달라 마리아」,
패널에 유채, 85×68cm, 1533년경, 피렌체 팔라초 피티

은 것이리라.

전언에 따르면, 막달라 마리아는 부활한 예수가 승천한 뒤 광야를 떠돌며 살았다. 무언가를 소유하는 것도, 아름다움을 추구하는 것도, 욕망에 몸을 맡기는 것도 다 부질없음을 깨달은 그녀는 머리카락을 자르지 않아 그저 제 몸을 덮도록 내버려둔 채 동굴 속에서 회개하고 선교하면서 살았다. 그래서인지 화가들은 마리아를 머리카락이 긴 여인으로 그렸고, 그 긴 머리카락 때문에 그녀가 애초의 간음하는 여성의 이미지로 돌아간 듯한 느낌이 든다.

그녀의 치마폭에선 죽어도 좋아

구약성경의 영웅적 인물 삼손은 이스라엘의 판관이었다. 그리스 신화 속 헤라클레스에 견줄 만큼 힘이 센 그는 모태부터 하느님께 바쳐진 신성한 아이로 태어났다. 삼손이 살던 시기에 위협적인 존재로 부상한 무사 민족 블레셋은 팔레스타인 해안을 따라 정착했고, 이스라엘인을 지배하기에 이른다.

삼손은 우연히 소렉 출신의 블레셋 여인 델릴라를 보고

첫눈에 반한다. 블레셋인들은 두려운 존재인 삼손을 손에 넣으려고 아름다운 델릴라를 매수하고, 그녀는 이미 사랑에 푹 빠진 삼손에게 초인적 힘의 원천을 묻는다. 삼손은 세 번이나 거짓 대답을 하지만, 결국 델릴라에게 자기 비밀을 털어놓고 만다.

"나는 모태로부터 하느님께 바친 나자르인이오. 그래서 내 머리에는 면도칼이 닿아본 적이 없소. 내 머리만 깎으면, 나도 힘을 잃고, 맥이 빠져 다른 사람과 조금도 다를 것이 없게 되지."

비밀을 알아낸 델릴라는 삼손을 잠들게 하고 무장한 블레셋인에게 머리털을 자르도록 한다. 그들은 삼손의 눈을 후비어 파고 청동 사슬로 묶어 감옥에서 연자매를 돌리게 했다.

13세기부터 미술사에 등장하기 시작한 삼손과 델릴라의 이야기는 대개 극적 효과를 위해서인지 델릴라가 삼손의 머리카락을 직접 자르는 것으로 묘사된다. 그로써 델릴라는 한 남자를 파멸하게 하는 팜파탈의 원형이 된다.

먼저 안드레아 만테냐Andrea Mantegna, 1431~1506가 단색조로 그린 「삼손과 델릴라」는 고목을 배경으로 잠든 삼손의

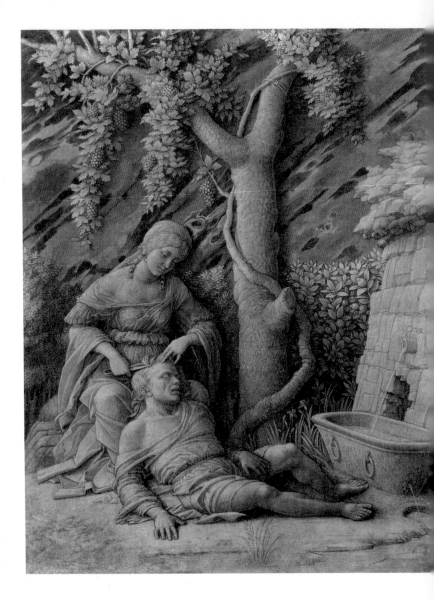

안드레아 만테냐, 「삼손과 댈릴라」,
캔버스에 유채, 47×37cm, 1495년경, 런던 내셔널갤러리

머리카락을 자르는 델릴라의 모습을 보여준다. 포도 덩굴과 탐스러운 포도송이는 삼손이 마신 술을 상징하며, 물통에서 흘러내리는 물은 무절제한 정욕의 분출을 의미한다. 또 절단된 고목의 가지는 그가 거세될 것이라는 암시로 볼 수 있다. 정신분석학에서 머리카락은 남성 성기를 상징하기 때문이다. 그리고 잘린 가지 아래 몸통에는 "사악한 여자는 악마보다 세 배나 더 나쁘다"는 문장이 새겨 있다.

성서대로 실내에서 블레셋인에 의해 머리카락이 잘리는 삼손을 그린 루벤스Peter Paul Rubens, 1577~1640의 작품은 삼손이 델릴라의 관능미에 얼마나 푹 빠졌는지를 적나라하게 보여준다. 벽감 장식으로 그려진 큐피드상은 눈먼 사랑을 나타낸다. 삼손의 어깨에 올린 델릴라의 손은 그녀가 가진 연민의 정을 드러내는 것일까? 어쨌거나 여자의 드러난 가슴과 붉은 치마폭에 파묻혀 잠들어 있다는 건 거부할 수 없는 유혹의 메타포, 즉 이렇게 죽어도 좋다는 숱한 남성의 외침같이 들린다.

렘브란트 또한 바로크 화가답게 역동적 구도의 삼손과 델릴라를 그렸다. 실내를 동굴처럼 꾸며놓은 공간에서 델릴라는 오른손에는 가위, 왼손에는 전리품인 삼손의 머리카락을 움켜쥐고 있다. 그녀는 차마 삼손의 눈이 참혹하게 도려

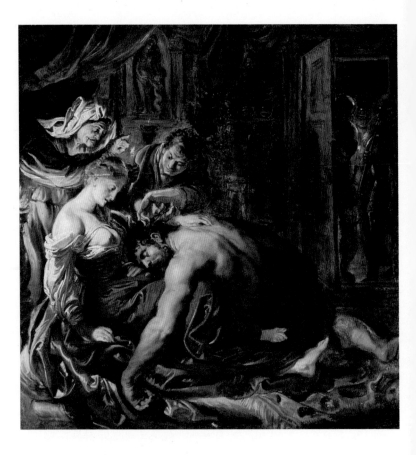

페테르 파울 루벤스, 「삼손과 델릴라」,
목판에 유채, 185×205cm, 1609~10년, 런던 내셔널갤러리

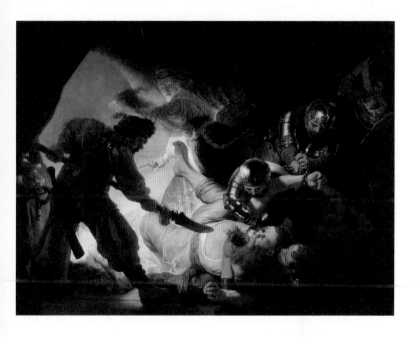

렘브란트 하르먼스 판 레인, 「눈먼 삼손」,
캔버스에 유채, 206×276cm, 1636년, 프랑크푸르트 슈테델 미술관

내지는 장면을 볼 수 없다는 듯, 몸을 돌려 그곳을 떠나려고 한다. 아무리 첩자이긴 해도 자기를 사랑했던 남자에 대한 미련 혹은 회한이 어찌 없을 수 있겠는가.

음모이자 남근인 메두사의 머리

애초에 아름다운 처녀였던 메두사가 바다의 신 포세이돈과 동침한 결과는 참혹했다. 처녀 신 아테나는 결혼을 염두에 둘 만큼 포세이돈을 사랑했지만, 그는 아테나에게 별 매력을 못 느꼈던 것. 그런 포세이돈이 메두사라는 묘령의 여인과 정사를, 그것도 아테나의 신전에서 치렀다는 사실은 그녀를 엄청난 질투와 분노에 떨게 했다.

결국, 아테나의 저주로 메두사의 머리카락은 뱀들로 변했고, 얼굴도 흉측하게 변해버렸다. 이때부터 메두사와 눈이 마주친 사람들은 모두 돌로 변했다. 훗날 메두사는 아테나와 공모한 영웅 페르세우스에 의해 죽임을 당한다. 페르세우스는 아테나의 경고에 따라 그녀를 직접 보지 않고 방패에 비추어 보면서 죽여야 했다. 그 머리는 아테나의 방패 혹은 옷에 장식되었다. 죽고 난 후에도 메두사는 강력한 존

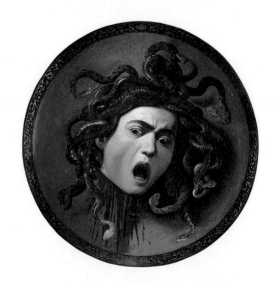

미켈란젤로 메리시 다 카라바조, 「메두사의 머리」,
목판에 붙인 캔버스에 유채, 지름 58cm, 1597년경, 피렌체 우피치 미술관

재로 남게 되었던 것이다.

　바로크 화가들은 이 극적인 신화에 매료되었다. 특히 카
라바조Michelangelo Merisi da Caravaggio, 1571~1610는 방패 모양의
목판에 그린 「메두사의 머리」 속 얼굴에 자신의 모습을 담
았다. 메두사가 죽는 순간, 자기 얼굴을 봤던 것과 같은 방
식으로 스스로 거울에 비친 자신의 얼굴을 그린 것이다. 찡
그린 눈썹과 휘둥그레진 눈, 크게 벌린 입 등 메두사 최후의
격앙된 표정은 삶과 죽음의 경계를 표현한 것처럼 보인다.

에드바르 뭉크, 「뱀파이어」,
캔버스에 유채, 83×104cm, 1916~18년, 오슬로 뭉크 미술관

자신의 모습을 거울로 보았으니 메두사 역시 돌로 굳어 죽을 수밖에 없지 않은가!

훗날 정신분석학자 지크문트 프로이트는 메두사의 잘린 머리를 여성 성기의 이미지로 파악했다. 그녀를 쳐다본 남자들이 돌로 변했다는 것은 남성들이 무의식적으로 페니스가 없는 여성에게서 거세 공포를 느끼기 때문이라는 이야기다. 동시에 프로이트는 메두사가 실은 양성적인 존재임을 강조한다. 뱀으로 뒤덮인 머리는 무수한 음모이면서 하나하나의 뱀은 발기한 남근이라는 것이다. 이로써 프로이트는 신비스러운 생산의 장소가 거세의 두려움을 나타내는 '이빨 달린 자궁vigina dentata'으로 전이되는 이론의 빌미를 제공한다.

또 다른 메두사를 뭉크Edvard Munc, 1863~1944가 그린 「뱀파이어」에서 볼 수 있다. 뭉크는 평생 여성혐오를 표출하는 그림을 그렸다. 그것도 살로메, 유디트와 같은 팜파탈을 주로 그리며 자신의 연인들에 대한 두려운 감정을 폭로한 것이다. 그림 속 뱀파이어, 즉 드라큘라 여인(당시 브람 스토커의 1897년 소설 『드라큘라』가 전 유럽에 큰 반향을 일으켰다)은 자신의 먹이를 껴안고 있으며, 그녀의 핏빛 머리카락은 체념의 자세를 취한 희생자를 덮고 있다. 뭉크에겐 여자란 흡혈귀 혹은 메두사와 다름없었던 것이다. 보들레르에게 검은

머리카락의 잔 뒤발이 메두사였던 것처럼.

조애나의 세속적인 빨간 머리

조애나 히퍼넌은 어쩌나 풍성한 머리카락을 가졌는지 그 유명한 귀스타브 쿠르베Gustave Courbet, 1819~77의 「세상의 근원」속 성기만을 드러낸 모델로 추측될 정도다. 특히 「아름다운 아일랜드 여인, 조」는 평생 독신으로 산 자유연애주의자였던 쿠르베가 죽을 때까지 팔지 않고 소장했던 작품이다.

아일랜드에서 태어나 영국으로 이주한 조애나는 넉넉지 못한 형편으로 충분한 교육을 받지 못했지만 아주 총명한 여자였다. 그녀는 1862년 미국인 화가 제임스 휘슬러의 모델이 되었고, 곧 정부가 된다. 사교 모임이나 예술가들의 회합에 적극적으로 동참했던 그녀는 남다른 매력으로 예술인들 사이에서 숱한 화제를 뿌렸다.

쿠르베와 휘슬러는 마치 스승과 제자처럼 서로 존중하고 존경하는 사이로 우정을 키워나갔다. 쿠르베는 휘슬러가 여행 간 사이 조애나에게 모델 제의를 한다. 40대 후반의 쿠

귀스타브 쿠르베, 「아름다운 아일랜드 여인, 조」,
캔버스에 유채, 55.9×66cm, 1865~66년, 뉴욕 메트로폴리탄 박물관

르베와 20대 초반의 한창나이인 조애나의 만남. 쿠르베는 「아름다운 아일랜드 여인, 조」에서 그녀를 몸단장을 하는, 그것도 머리카락을 만지고 있는 모습으로 그린다. 어떤 서사나 교훈도 배제한, 그저 스스로에게 매혹된 존재의 모멘텀을 그렸다. 화가는 탐스럽고 윤기 있는 머리카락과 팽팽하고 투명한 피부를 붉은색과 초록색의 대비로 선명하게 표현함으로써 자신이 얼마나 이 여인에 도취해 있는지 보여준다.

이처럼 쿠르베는 사교계의 우아한 여성들에게서는 볼 수 없는 조애나의 세속적이고 퇴폐적인 '최고의 창녀 같은 분위기'에 매료되었다. 특히 그녀의 도발적인 빨간 머리는 그에게 영원히 유쾌한 이미지로 남았다.

헤어스타일에 담은 마음의 모양

프리다 칼로Frida Kahlo, 1903~54의 자화상에는 특별히 아름다운 머리 모양이 등장한다. 멕시코 전통 의상인 테후아나와 헤어스타일을 한 모습을 반복적으로 그리지만, 그중 독특하게도 자신의 머리카락을 자른 자화상이 눈에 띈다. 「짧은 머리의 자화상」은 한마디로 남편에게 복수하기 위해

프리다 칼로, 「짧은 머리의 자화상」,
캔버스에 유채, 40×27.9cm, 1940년, 뉴욕 현대미술관

프리다 칼로, 「자화상」,
메소나이트에 유채, 76×61cm, 1943년, 멕시코시티 자크 앤드 나타샤 겔만 컬렉션

남자처럼 머리카락을 자르고 남성복을 입었던 자신의 처지를 표현한 그림이다.

흔히 여자는 심경의 변화를 머리를 통해 드러낸다고들 한다. 실연 후 여성이 머리카락을 자르는 것은 사소해 보이지만, 다른 삶을 살아보겠다는 의지의 표명이기도하다. 그러나 프리다의 헤어컷은 좀 다르다. 남편 디에고 리베라의 치명적 바람기, 그것도 자신의 여동생 크리스티나와의 불륜은 그녀에게 커다란 상처와 절망을 안겨주었다. 그런 남자에게서 자유로워지기 위해 프리다가 택한 가장 극단적 수단이 바로 쇼트커트였던 것. 통상 남성들이 그렇듯이 디에고 역시 프리다의 긴 머리를, 그것도 테후아나에 틀어 올린 머리 모양을 아주 좋아했다. 아름다움을 사랑하는 화가 디에고에게 시각적인 것은 영혼만큼이나 중요했다. 그런 까닭에 머리카락을 짧게 자르고, 양복을 입은 프리다의 모습은 사소한 복수가 아닌, 치명적인 배반에 속하는 것이었으리라.

그뿐만 아니라 프리다의 이런 모습은 더 이상 자신이 여성이기 때문에 받는 상처와 고통을 거부하겠다는 의지의 표명이기도 하다. 「짧은 머리의 자화상」 속 악보 위에 적힌 "이것 봐, 너의 머리카락 때문에 널 사랑했는데, 이제는 너의 머리카락이 없구나! 더 이상 널 사랑할 수 없지!"라는

글귀는 이를 한층 강조한다. 그리고 이때부터 프리다는 양성애자로 돌아선다.

학창 시절 동성애 경험을 한 적이 있던 프리다의 성적 취향은 그녀가 보헤미안적 자유사상의 세계에 발을 들여놓은 후에 다시 나타났고, 디에고 리베라의 불륜으로 또다시 적극적으로 드러나게 되었다. 프리다에게는 많은 여자친구와 레즈비언 파트너가 있었는데, 그녀는 여자든 남자든 일단 사랑하게 되면 육체적 관계를 통해 완전히 결합하기를 원했다. 디에고도 프리다의 동성애적 애정행각을 장려했다. 어쩌면 젊은 그녀를 만족하게 할 수 없는 늙은 남자의 배려였던 것 같기도 하고, 그녀로부터 자유로워지고 싶은 욕망 때문이었던 것 같기도 하다.

머리카락이 머리를 떠나면?

머리카락이 머리를 떠나면? 그것은 섬뜩하고 그로테스크하고 이상한 물질이 될 것이다. 수채에 박힌 머리카락은 음울하고 가련한 인간 실존의 표상처럼 보인다. 20세기 현대미술, 특히 20세기 후반에 후기신체미술이라는 이름으로 머

리카락, 음모, 정액, 생리혈, 오줌 등을 소재로 한 작품이 대거 등장한다. 억압된 것의 귀환, 즉 여태껏 미술사에서 더럽고 역겹고 비속하다고 하여 밀려난 재료들이 복귀한 것이다.

줄리아 크리스테바의 개념을 빌리면 '아브젝시옹abjection'이며, 관객의 구토를 유발하는 작품들이라는 의미에서 '역겨운 예술abject art'로 지칭된다. 신디 셔먼, 안드레스 세라노, 로버트 고버, 키키 스미스 등의 작품들이 이에 해당한다.

언젠가 꿈속에서 머리카락을 자르거나(혹은 잘리거나) 완전히 밀어버렸던 기억이 새롭다. 아마 머리칼은 내 허영심의 상징이었을 것이다. 그리고 그런 행위는 일종의 의례ritual로 속세의 생활을 포기하고 싶은 원망이었을지도 모른다. 이제는 더 이상 그런 꿈을 꾸지 않는다. 그래도 한 가지 소망이 있다면, 유년의 봄날 툇마루에서 머리카락을 내맡기고 무작정 빠져들었던 꿈결 같은 그 시간으로 돌아가고 싶다.

여자의 권력
혹은
자비

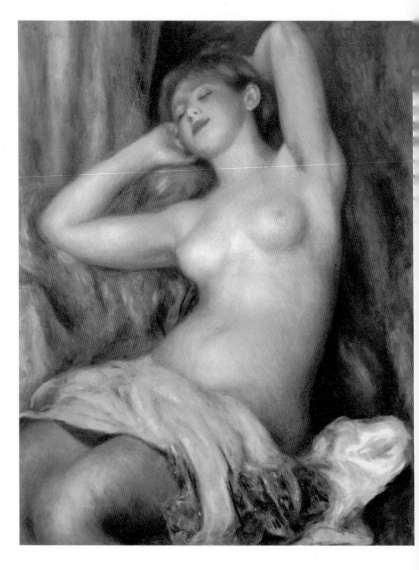

오귀스트 르누아르, 「잠든 나부」,
캔버스에 유채, 81×65cm, 1897년, 오스카 라인하르트 컬렉션

태초에 유방이 있었다. 시인 말라르메는 그것을 '베일에 가린 에로틱한 것'이라고 했지만, 유방은 단순히 에로틱하지만은 않다. 플라톤의 에로스처럼 철학적으로는 잃어버린 반쪽에 대한 향수일 수도 있고, 심리적으로는 영원히 잃어버린 낙원을 상징할지도 모르겠다. 인간은 누구나 유방을 가지고 있지만 심리적으로는 늘 유방을 찾아 헤매는 것만 보아도 알 수 있다. 사람들은 사랑의 결핍을 가슴 혹은 유방에서 보상받으려고 한다.

라틴어로 사랑을 뜻하는 아모르amor라는 말은 유방mamma, 유두mamilla에서 유래되었다. 떼려야 뗄 수 없는 관계인 유방과 사랑. 지금 한번 '아무르amour'라고 발음해보라. 본능적으로 입술을 앞으로 내미는 모양이 꼭 젖을 빠는 모양과 가깝지 않은가.

신성한 유방, 아르테미스

유방의 모습이 담긴 고대 작품 가운데 가장 놀라운 예는 아르테미스 여신상이다. 오늘날의 터키에 해당하는 고대 그리스 도시 에베소 시청의 폐허 속에서 등신대 크기의 아르테미스 여신상 두 점이 발견되었다. 이 아르테미스상은 몸통에 스무 개가 넘는 유방이 주렁주렁 매달린 모습으로 조각되었고, 꿀벌과 황소, 사자, 꽃, 포도와 도토리 모양으로 깎은 조각이 함께 뒤덮여 있었다.

어떤 미술사가들은 고대에 여러 개의 유방을 가진 여성에 대해 환상을 갖게 된 것은 여성의 몸을 자연과 관련짓는 연상 작용에서 기인한다고 보았다. 예컨대 아르테미스 여신상이 원래 다산의 상징인 커다란 대추야자 열매로 장식되어 있었으며, 단지 나중에 이를 여러 개의 유방으로 착각하였을 뿐이라는 것이다. 그러니까 여성의 유방이 나무에 탐스럽게 매달린 과일로 표상되었다는 것. 또 다른 미술사가들은 몸통에 매달린 수십 개의 공 모양 물건들이 달걀 혹은 고대 의식에서 제물로 바친 황소의 고환이라고 보았다.

어쩌면 고대인들은 처음에는 두 개 이상의 유방이 달려 있거나 볼록한 유방을 따라 여러 개의 유두가 달린, 어떤 여성

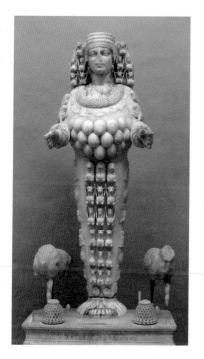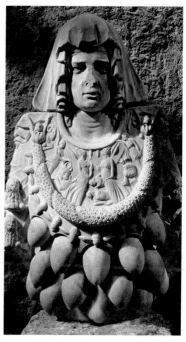

작자 미상, 「에베소의 아르테미스 여신상」(左)
작자 미상, 「풍요의 여신」(에베소 아르테미스 여신의 원형), 대리석, 비테르보 성당(右)

의 기형적인 유방에 착안하여 아르테미스 여신상을 만들었을지도 모르겠다. 한편 이런 비정상적인 해부학상의 조건은 인간이 여러 개의 젖통과 젖꼭지를 가진 다른 포유동물들과 발생학적으로 연관되어 있음을 상기하게 한다. 여성들은 전통적으로 동식물계와 융합된 존재로 치부되었으며, 여성은 남성보다 자연에 더 가까운 존재, 바로 자연이 인격화된 모습으로 비췄던 것이다. 이런 여신상이 나오게 된 근원이야 어떠하든, 유방이 많이 달린 에베소의 아르테미스 여신은 통상 풍요로움을 상징하는 것으로 여겨진다. 그리고 이 조각상은 시대를 초월해서 여성의 가슴에서 젖이 나온다는 것이 얼마나 기적적인 일인가를 보여주는 상징이 되었다.

영원한 처녀, 비너스의 유방

기원전 4세기 이래 비너스는 유방이 노출된, 거의 알몸이나 다름없는 상태로 드러난다. 그녀의 유방은 주로 고전 텍스트에서 '사과 같다'라고 비유되며, 단단하고 약간 근육질적인 형상으로 묘사된다.

아리스토파네스에 따르면, 비너스의 유방은 메넬라오스

가 트로이 전쟁에서 돌아오자마자 검을 버리고 아내 헬렌을 용서하게 했던 유방을 떠올리게 한다. 그녀는 가슴에 있는 사과를 드러냄으로써 남편 메넬라오스의 용서를 받게 된다. 이처럼 헬레니즘 시대에 비너스는 경외심을 불러일으키는 숭배의 대상이자 남성의 욕망의 대상인, 일종의 핀업걸Pin-up girl 같은 존재였다.

이들 비너스상 가운데 가장 인기 있는 포즈는 '베누스 푸디카'다. '정숙한 비너스'라는 뜻의 베누스 푸디카는 한 손으로는 가슴을, 다른 손으로는 음부를 가리는 자세로 흔히 비너스상에서 쉽게 찾아볼 수 있다. 고대 그리스 시대 남성 조각상들은 흔히 똑바로 선 나체로 표현되지만, 여성 나체는 몸을 구부려 조심스러운 듯 수줍어하며 자기방어적인 자세를 취하는 작위적인 모습으로 드러났다. 그렇다면 당대 그리스 여성들은 어떠했을까? 그들은 실제 유방이 있는지 없는지조차 모를 정도로 몸을 노출하지 않았을 뿐더러 문밖에 나오는 일조차 드물었다.

베누스 푸디카는 고대 그리스의 부활인 르네상스 시대에 다시 등장한다. 보티첼리Sandro Botticelli, 1445~1510의 비너스는 오른손으로는 젖가슴을, 왼손으로는 머리카락을 잡아 음부를 가리고 있다. 베누스 푸디카를 시대에 맞게 조금 변형시

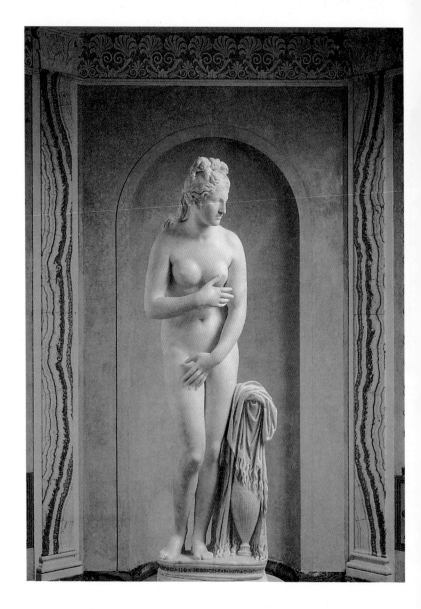

작자 미상, 「카피톨리누스의 비너스」,
대리석, 높이 193cm, 기원전 1세기, 로마 카피톨리노 박물관

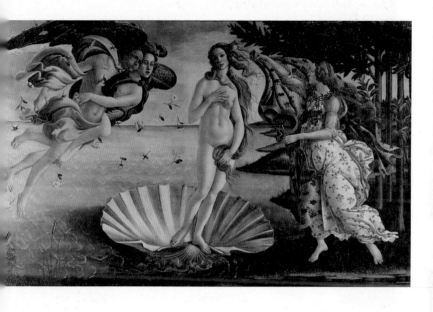

산드로 보티첼리, 「비너스의 탄생」,
캔버스에 템페라, 172.5×278.9cm, 1486년경, 피렌체 우피치 미술관

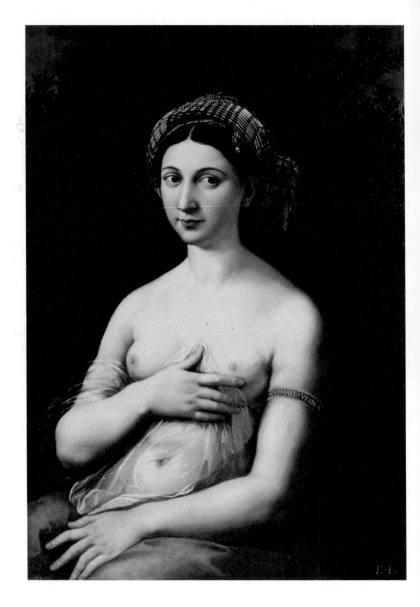

라파엘로 산치오, 「라 포르나리나」,
목판에 유채, 60×85cm, 1518∼19년, 로마 국립고대미술관

킨 것이다.

라파엘로Raffaello Sanzio, 1483~1520의 애인이었던 빵집 여인 마르게리타를 그린 「라 포르나리나」, 역시 베누스 푸디카 자세다. 그녀의 손 모양새는 더욱더 가슴을 강조하고 있다. 라파엘로는 마르게리타에 대한 사랑이 얼마나 각별했는지 이 매력적인 여인을 자신의 그림 속에 수도 없이 담았다. 그 중 「라 포르나리나」는 라파엘로가 서른일곱 살의 나이로 생을 마감한 시기에 그린 가장 사적인 그림이다.

20세기 의학 전문가들은 그림 속 여성의 유방에 주목하기 시작했다. 그녀의 오른손은 왼쪽 유방의 형태를 훨씬 더 돋보이게 하였던 것! 특히 조지타운 대학의 에피날 박사는 그림 속 유방을 정밀 검사한 결과, 그녀가 유방암에 걸렸다고 진단했다. 즉, 크기도 더 크고 형태도 일그러진 왼쪽 유방, 그 아래 푸르스름한 색깔과 만지면 잡힐 듯한 종양, 멍처럼 짙은 색의 소결절 등이 그의 소견을 뒷받침한다. 라파엘로는 단지 그가 본 것을 그렸을 뿐이지만, 의사들은 그 그림에서 질병을 발견했다. 요절한 라파엘로의 명복을 빌기 위해 수녀가 된 그녀가 라파엘로보다 겨우 2년 남짓 더 살았다고 하니 그녀의 죽음은 이미 이 그림에서 예고된 것이 아니었을까.

성모, 젖가슴을 풀어헤치다

어쩌다가 성모는 풀어헤친 가슴을 만인에게 공개하게 되었을까? 젖 먹이는 성모상이 본격적으로 그려진 것은 14세기 초 토스카나 화가들에 의한 것으로 추정된다. 12세기에는 교회가 신앙이라는 젖으로 신자들에게 영양분을 주는 어머니에 비유되는 일이 잦았다. 그러다 초기 르네상스에 젖을 주는 성모마리아의 그림이 폭발적으로 증가한 것은 무슨 연유에서일까? 당대 사람들은 이런 그림이 처음 나왔을 때 어떤 느낌을 받았을까? 성모가 가슴을 드러냈다는 사실만으로 두려움과 충격을 받았을까? 그렇지 않으면 비속하거나 기묘한 쾌감을 느꼈을까?

초기 르네상스의 성모 그림에는 공통점이 있다. 성모가 한쪽 유방을 망토 아래 감춘 채 작고 둥근 한쪽 유방만을 드러내고 있다는 것과 아기예수가 그 노출된 젖을 빨고 있는 것. 게다가 유방 자체가 마치 사과나 석류 같은 과일처럼 전혀 생동감이나 사실성 없이 성모의 가슴에 이질적으로 달라붙어 있어 흥미롭다. 그뿐만이 아니다. 그녀에게 안긴 아기예수도 하나같이 기이해 보인다. 마치 성인 남성을 축소해놓은 모양새다. 어떤 미술사가들은 화가들이 성모의 유방을

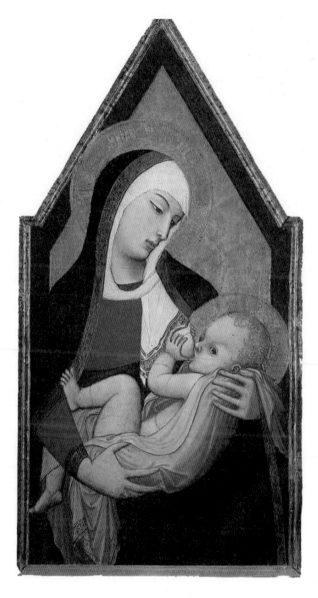

암브로조 로렌체티, 「젖을 먹이는 마돈나」,
패널에 템페라, 90×48cm, 1330년경, 시에나 대주교 궁전

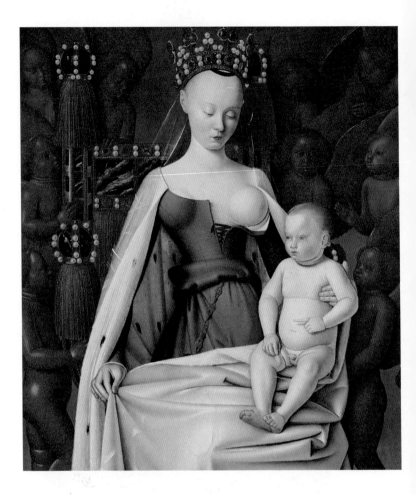

장 푸케, 「믈룅의 성모자」,
패널에 유채, 94.5×85.5cm, 1452년, 안트베르펜 왕립미술관

현실감 없이 묘사함으로써 그녀가 보통 사람들과는 다른 존재라는 것을 보여주었다고 언급한다.

이런 독특한 성모마리아의 모습이 14세기 초 이탈리아에서 폭발적으로 유행하게 된 이유는, 당시 피렌체 사회를 휩쓸고 있었던 만성적인 영양실조, 식량 공급에 대한 불안과 관계 있다. 그 때문에 성모의 젖을 빨고 있는 포동포동한 예수상은 흉작과 전염병으로 인해 극심한 식량 위기를 경험했던 이탈리아인들에게 위안을 주었을 것이다. 또 당대 중산층 이상의 여성들은 유방이 늘어지거나 모양이 손상되는 것을 막기 위해 아이를 낳자마자 유모에게 넘겼기 때문에 아이들은 어머니의 젖을 빨며 자라지 못했다.

역사 심리학적으로 볼 때, 이 그림들은 화가들이 유년 시절 거부 당했을지도 모를 어머니와의 친교를 그리워하는 심리를 반영하는 것은 아닐까? 그래서 수유를 종교적인 차원으로 끌어올리며 어머니의 대체물로 젖을 먹이는 성모마리아상에 매달렸던 것은 아닌지 추측하게 한다.

여자, 여자의 젖꼭지를 만지다

평생 50명이 넘는 정부를 거느렸을 만큼 호색한이었던 앙리 4세의 마음을 사로잡은 가브리엘. 그녀는 왕의 연인이 됨으로써 미인들의 초상화로 벽을 장식했던 프랑스 르네상스 미술사에 자신의 누드화를 더했다. 왕보다 스무 살이나 어렸던 가브리엘은 프랑스에서 가장 뛰어난 미모와 왕에 대한 막강한 영향력으로 명성을 떨쳤다. 그러나 대중은 그녀를 미워했고, 고급 창녀와 다름없다고 여겼다.

앙리 4세는 가브리엘의 가슴을 유난히 사랑했다. 그래서 화가들에게 그녀의 가슴을 돋보이게 그리도록 주문했다. 퐁텐블로 화파가 그린 「가브리엘 데스트레와 자매」에서 오른쪽은 가브리엘 데스트레, 그리고 왼쪽은 그녀의 여동생 빌라르 공작부인이다. 동생이 두 손가락으로 언니의 젖꼭지를 살짝 꼬집고 있는 모습은 관람객의 시선을 가브리엘의 가슴에 꽂히도록 연출된 것이리라. 게다가 당시에는 젖꼭지의 상태로 임신을 판단했고, 이 행위는 가브리엘이 임신했다는 걸 의미한다. 물론 가브리엘의 배가 욕조에 가려져 정확히 임신 여부는 판단할 수 없지만……

한편 이 그림은 16, 17세기 프랑스 궁정에서 은밀히 성행

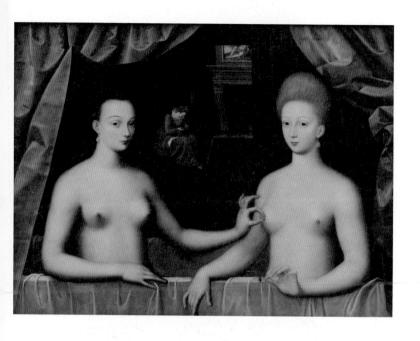

퐁텐블로파(작자 미상), 「가브리엘 데스트레와 자매」,
캔버스에 유채, 96×125cm, 1584년경, 파리 루브르 박물관

한 동성애적 관계를 의미하는 것으로도 해석되며, 혹자는 유두를 꼬집고 있는 여자가 가브리엘의 죽음 이후 왕의 정부가 된, 당시 열다섯 살이었던 앙리에트 뎅그라그라고 하기도 한다. 그녀가 왕의 침대를 물려받은 후임자임을 상징하는 몸짓으로 가브리엘의 유두를 꼬집고 있다는 것이다.

가브리엘이 들고 있는 사파이어 반지는 왕의 즉위식에 쓰인 반지로 추측되며, 이는 그녀가 곧 왕과 결혼하게 될 것을 암시한다. 이 그림이 그려졌을 당시 가브리엘은 이미 왕의 아이를 셋이나 낳은 상태였다. 앙리 4세는 여왕 마고와 이혼한 후, 평범한 귀족 가문의 딸인 가브리엘과 결혼을 발표한다. 그러나 그녀는 1599년 4월 10일 그렇게 고대하던 왕과의 결혼식을 일주일 앞두고 돌연 사망한다. 불과 스물다섯의 나이였고, 임신 6개월이었다. 사산아를 낳다가 생을 마감했다고 하지만, 진실은 알 수 없지 않은가!

후경이지만 화면 가운데를 차지한 바느질하는 여인의 정체는 무엇일까? 태어날 아기의 옷을 짓고 있는 여자는 어쩌면 하녀가 아니라, 가브리엘의 운명의 실을 짜고 있는 운명의 여신 모이라이가 아니었을까.

딸, 아비에게 젖을 먹이다

로마인들은 부모에게 젖을 주는 자식을 그림으로써 극단적인 효심을 자극했던 것일까? 로마의 역사가 대★ 플리니우스는 아사형을 받은 어머니를 면회간 딸이 어머니에게 자신의 젖을 주었고, 그 지극한 효심으로 어머니가 석방되었다는 이야기를 전한다. 그런데 어머니가 아버지로 바뀌는 성 변화가 일어났다. 이로써 근친상간적 요소가 도입되기 시작한 것이다.

원래 이 그림의 주제는 로마 시대에 발레리우스 막시무스라는 사람이 쓴 『기념할 만한 언행들*Facta et dicta memorabilia*』이라는 책에서 나온 것이다. 로마 시대에 시몬이라는 사람이 있었다. 그는 역모죄로 몰려 사형선고를 받았는데, 그 형벌은 감옥에서 굶겨 죽이는 것이었다. 딸 페로는 아버지에게 면회를 갔는데, 굶어 죽어야 하는 벌이었기에 일체 먹을 것을 가지고 갈 수 없었다. 때마침 출산 후 수유 기간이었던 그녀는 아버지에게 갈 때마다 그에게 젖을 먹였고, 결과적으로 아버지의 생명을 연장할 수 있었다. 이러한 딸의 숭고한 행동은 로마 왕을 감동하게 했고 아버지는 석방되었다.

당시 로마에서는 이 주제가 대단히 인기 있었다. 자식이

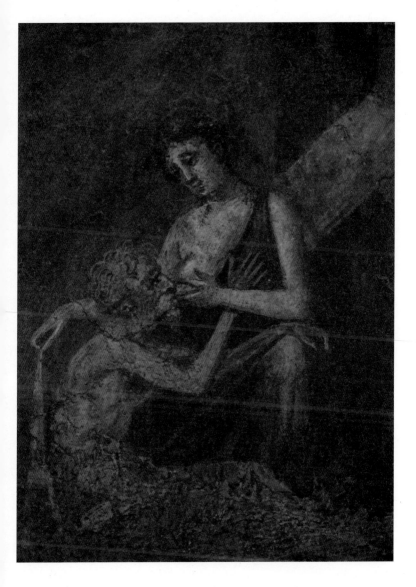

작자 미상, 「시몬과 페로」, 폼페이 벽화

부모를 공양하는 가장 고귀한 사례로 여겨졌기 때문이다. 로마 시대에 그려지고 중세에 사라졌다가 르네상스 시대에 다시 그려진 이 그림 주제를 카리타스 로마나Caritas Romana, 즉 '로마인의 자비'라고 일컫는다.

그중에서도 17세기 루벤스가 그린 「시몬과 페로」가 외설스럽다는 논란에 휩싸였다. 당대 사람들이 이 그림 속 노인과 여인의 행각을 퇴폐적인 성행위로 해석했기 때문이다. 주지하듯 루벤스가 이 주제를 처음 그린 것도 아닌데 왜 그의 그림이 훨씬 더 물의를 빚었던 것일까?

실제로 그림 속 노인과 여인의 모습은 루벤스 자신과 그의 아내 헬레나 푸르망과 흡사했다. 당시 53세의 루벤스가 서른일곱 살이나 어린 아내와 재혼한 지 얼마 안 됐다는 점도 의혹을 샀다. 그러니까 루벤스의 성적 욕망이 작품에 투영되었다는 둥 의견이 분분했던 것이다. 어쩌면 루벤스는 자신에게 쏟아질 비난도 염두에 두었던 것 같다. 창문 너머로 훔쳐보는 간수들을 보라. 그들이야말로 바로 노인과 여인을 음흉한 시선으로 보는 우리 자신이 아니고 누구이겠는가! 루벤스는 한 여인을 만나 청춘의 열정에 다시 불타올랐고 그녀가 가진 아름다움을 이브, 비너스, 성녀 들로 묘사했다. 그는 '그 나이에 민망스럽게'라고 생각하는 주변의 시선

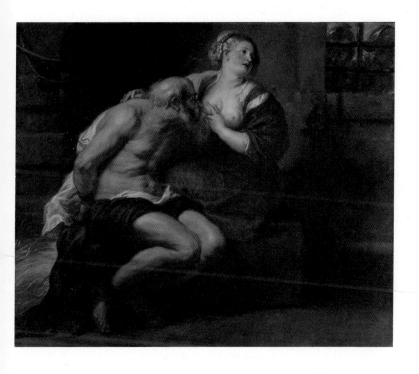

페테르 파울 루벤스, 「시몬과 페로」,
캔버스에 유채, 155×190cm, 1630년경, 암스테르담 국립미술관

을 기꺼이 무시하고 어떤 위선도 없이 마음껏 그녀의 아름다움을 찬미했다. 훗날 루벤스를 잠시 나락으로 떨어뜨린 「시몬과 페로」는 새로운 평가를 받게 된다. 강렬한 색채 대립과 풍요로운 이미지를 형상화한 루벤스의 대표작 중 하나로 인정받게 된 것이다.

그곳에 가고 싶다

서양미술사에서는 가슴이 지나치게 크거나, 축 늘어진 유방을 그린 그림을 찾아볼 수 없다. 르네상스 시대에 그려진 가브리엘 데스트레의 가슴만 보더라도 원추형의 작고 아담한 크기에 벌어져 있는 것이 특징이다. 성모의 유방이 항상 어색하고 낯설게 여겨지는 까닭은 그녀가 천상의 여자이기 때문이다. 그뿐만 아니라 젖을 먹이고 있는 성모상은 모유 양육을 거부하던 시대의 여자들에게 모유 수유를 신성한 의무로 여기게 했다.

제우스가 낳은 의붓자식인 힘 센 아기 헤라클레스에게 무심코 젖을 먹였던 헤라의 자비심은 '젖의 길', 즉 은하수를 탄생시키기도 했다. 이러니 성모와 여신의 유방은 우주에

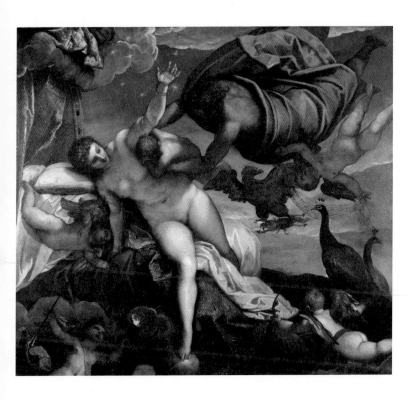

틴토레토, 「은하수의 기원」,
캔버스에 유채, 148×165cm, 1570년대, 런던 내셔널갤러리

있는 모든 자비로운 것들의 상징이 아니고 무엇이겠는가.

유방은 남녀를 불문하고 첫 성애의 대상이자 첫사랑에 대한 향수다. 모두 어머니의 가슴에 안겨 젖을 먹었던, 어쩌면 최초로 완벽한 합일을 경험했던 유년의 기억을 가지고 있기 때문이다. 더군다나 인간은 누구나 젖을 충분히 먹었다고 생각하지 않는다. 그러니 젖가슴은 언제나 애잔하고 애달픈 결여, 그 자체다. 태초에 젖가슴이 있었으므로…….

부재하는 것의
힘

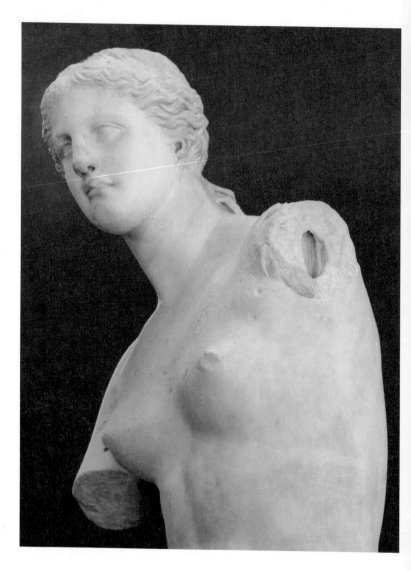

작자 미상, 「밀로의 비너스」(부분)

그리스 시대 조각상은 발굴될 때 훼손된 것이 많다. 특히, 팔 없는 조각상이 많다. 몸통에 붙어서 다리보다 덜 굳건하고, 머리보다 더 연약하니 팔과 손을 잃은 조각상들이 넘쳐나는 것이다.

로마 시대에는 팔 없는 흉상이 엄숙함을 지닌 공적 이미지로 통용되었다. 플라톤에 따르면 가슴은 기개를, 몸통(배)은 욕망을, 사지는 노동을 상징한다. 따라서 로마 시대 흉상은 영웅의 위엄과 권위를 나타내기 위한 매체였다. 그런 까닭에 팔이 붙어 있는 흉상은 어딘지 힘이 빠져 보인다. 때론 팔 없는 조각상이 훨씬 더 시적이고 힘이 세다. 가상으로 복원된 「밀로의 비너스」나 「사모트라케의 니케」는 생각만 해도 지루하기 그지없다.

미의 여신 vs. 승리의 여신

팔이 없어 더 아름다운 조각상이 있다. 「밀로의 비너스」와 「사모트라케의 니케」의 가장 중요한 관람 포인트는 부재하는 팔을 상상하는 데 있다. 단연코 부재와 결핍은 이 조각상들이 주는 영감의 가장 큰 근원이다. 그리스 신화 속 니케를 형상화한 조각 중에서도 으뜸은 1863년 에게 해 북서부의 사모트라케 섬에서 발굴된 것이다. 당시 터키 아드리아노플의 프랑스 영사이자 아마추어 고고학자였던 샤를 샹푸아소는 100개가 넘는 파편 상태의 조각상을 발굴했고, 이는 곧장 루브르 박물관 복원실로 옮겨졌다. 복원을 통해 드러난 조각상은 등신대 크기의 1.5배 정도로 머리와 두 팔이 없었지만 어떤 완벽한 여체 조각보다 아름답고 역동적이었다.

복원된 조각을 통해 여신상의 위치를 추측해보면, 여신상은 뱃머리에 자리한 분수대 중앙에 놓여 있고, 여신의 시선은 에게 해 연안을 향해 있었을 것이라 짐작된다. 천상에서 막 내려와 뱃머리에서 바람을 가르고 옷자락을 펄럭이며 승리를 향해 전진하는 모습은 얼마나 환상적인가. 한쪽 발을 앞으로 내밀어 허리를 약간 뒤튼 자세는 콘트라포스토 contrapposto의 변형을 보여주며, 마치 해풍의 물기를 머금은

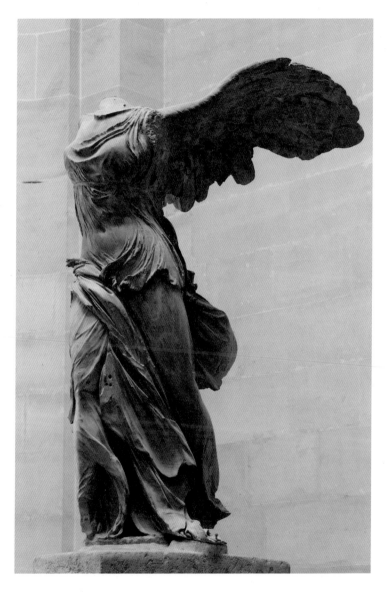

작자 미상, 「사모트라케의 니케」,
대리석, 높이 328cm, 기원전 190년경, 파리 루브르 박물관

듯 흐르는 얇은 옷감의 묘사wet drapery는 헬레니즘 조각 특유의 섬세한 디테일의 정수를 맛보게 한다.

가장 흥미로운 부분은 역시 부재하는 팔이다. 학자들은 오른쪽 팔은 앞으로 뻗고 왼쪽 팔은 자연스럽게 뒤로 늘어뜨린 상태였을 것으로 추측했다. '니케'는 승리의 여신답게 시리아와의 전쟁에서 승리를 나타내는 기념상으로, 손에 월계관 혹은 트럼펫이 들려 있는 것으로 추정되었다. 바로 뒤이어 발굴된 「밀로의 비너스」 역시 팔이 없기는 마찬가지다.

팔이 건재한 「밀로의 비너스」는 생각만 해도 낯설다. 시대적으로는 「사모트라케의 니케」보다 뒤늦은 이 조각 역시 1820년 밀로스 섬에 정박 중이던 프랑스 해군 장교가 그리스 농부가 극장 터에서 발견한 「밀로의 비너스」를 구입해 프랑스로 가져온 것이다.

「밀로의 비너스」는 한 팔은 어깨 부분에서 잘리고, 다른 한 팔은 팔뚝의 반 이상이 사라져 있다. 미학적으로도 완벽하다고 할 만큼, 잘려 있는 구도와 각도가 예사롭지 않다. 복원된 가상도에 따르면, 비너스의 왼손에는 사과가 있었다는 것이다. 주지하듯 황금 사과는 '파리스의 심판'에서 세계에서 가장 아름다운 여자를 주겠다는 약속으로 비너스가 받아낸 전리품이었다. 트로이 전쟁의 원인이 되었던 그 사과

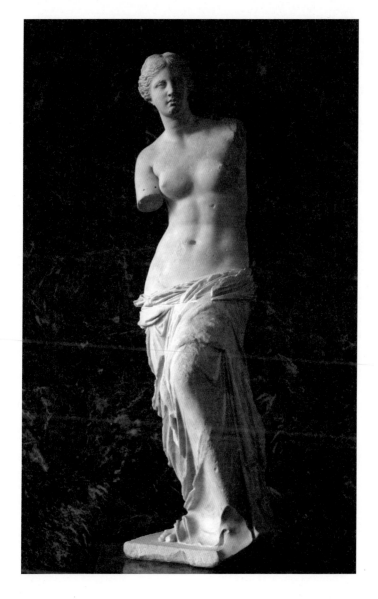

작자 미상(안티오크의 알렉산드로스로 추정), 「밀로의 비너스」,
대리석, 높이 220cm, 기원전 130년~기원전 100년, 파리 루브르 박물관

말이다. 황금비율이라는 캐논이 가장 잘 맞아떨어진다는 이유로 수많은 비너스 조각상 중 최고의 비너스로 인정받는 이 조각은 정녕 그 때문에 비너스의 왕좌를 차지하게 된 것일까. 혹, 부재하는 팔이 오히려 그녀를 최고의 미로 그 수준을 격상시켜 준 것은 아닐까.

니케와 비너스의 팔의 부재는 미의 세계에 대한 메타포로 작용한다. 부재의 형상은 우리로 하여금 수많은 해석과 상상의 나래를 펼치게 해준다. 사라진 것, 잃어버린 것, 결핍된 것, 결여된 것은 그 대상을 더욱 그리워하게 하고, 아쉽게 만들고, 애끓게 하기 때문이다. 그리하여 부재는 잉여와 과잉보다 더 완벽하다. 그런 까닭에 「밀로의 비너스」와 「사모트라케의 니케」는 가상으로라도 복원되어서는 안 된다. 그건 미술사가들에게나 의미 있는 일이다. 우리 같은 애호가에겐 실체보다 환상이 더 중요하다.

월계수로 변한 다프네의 팔

그리스 신화 속 아폴론만큼 사랑의 아픔이 많은 신도 없을 것이다. 신들 중에서 가장 뛰어난 아름다움과 지성을 지

닌 아폴론이 사랑에는 속수무책이었기 때문이다. 게다가 첫 사랑의 실패는 더욱더 그를 소심하게 만들었는데, 그 원인은 순전히 올림포스 신궁의 꼬마 악동인 사랑의 신 큐피드와의 사소한 언쟁 때문이었다.

어느 날 아폴론은 문방구에서나 볼 법한 작은 화살을 가지고 놀고 있는 큐피드를 만난다. 활쏘기에 관한 한 자기를 따를 자가 없다고 생각했던 아폴론은 큐피드에게 장난감 같은 화살로 무얼 하겠느냐며 조롱한다. 이에 화가 난 큐피드는 아폴론에게 황금 화살을 쏘아 처음 눈에 띄는 여성에게 홀딱 반해 상사병에 걸리도록 만든다. 아름다운 요정 다프네를 사랑하게 만들었던 것! 그게 다가 아니다. 큐피드는 다프네에게 미움의 납 화살을 쏘아 그녀가 아폴론을 거부하게 했다. 아폴론은 하필이면 남자에게 도통 관심이 없는 선머슴 같은 다프네에게 반해 끈질기게 구애해야만 했고, 다프네는 그 스토커 같은 아폴론을 미워하며 피해 다녀야 할 운명에 처하게 된 것이다.

쫓고 쫓기는 상황이 지속되었고 급기야 아폴론의 손아귀에 다프네가 막 들어오려는 찰나, 다프네는 자포자기의 심정으로 아버지인 강의 신 페네오스에게 구원 요청을 한다. 자신의 아름다움을 거두어 달라고! 아버지는 딸을 월계수

안토니오 델 폴라이우올로, 「아폴론과 다프네」,
패널에 유채, 29.5×20cm, 1470∼80년경, 런던 내셔널갤러리

로 변하게 했다. 머리카락은 월계수 나뭇잎이 되고 팔은 가지가 되기 시작했다. 아폴론이 월계관을 만들어 쓴 사연의 배경이 되는 이야기다.

르네상스와 바로크 시대 화가들은 특별히 이 주제를 어떻게 그리고 조각해야 할지 고심했던 것 같다. 나무가 되는 다프네를 묘사하는 일은 꽤 도전의식을 불러일으켰을 것이다. 특별히 두 점의 작품에 시선이 가는데, 한 점은 르네상스 화가 안토니오 델 폴라이우올로Antonio del Pollauolo, 1432?~98의 그림, 또 한 점은 바로크의 대표적 작가 잔 로렌초 베르니니 Gian Lorenzo Bernini, 1598~1680의 조각이다.

먼저 폴라이우올로의 작품은 대가의 탁월한 솜씨가 아니지만, 어린아이의 그림 같은 묘사의 어눌함과 어색함이 매력적이다. 마치 손바닥을 나뭇가지에 비유하듯, 큰 월계수 나무를 손과 팔의 자리에 배치한 것을 보라. 이 그림은 어떤 그림보다 동화적인 상상력이라는 쾌감을 선사한다.

베르니니의 조각은 좀 더 사실적이다. 아니 초현실주의 기법의 데페이즈망 같아 보인다. 뜻하지 않은 만남이 준 생경함! 다프네의 팔은 아폴론의 접근에 대해 뿌리치는 거부의 손길인 동시에 다른 사물로 변해 더 이상 인간으로 살 수 없다는 비탄의 표정과 포기의 한숨이기도 하다. 대리석으로

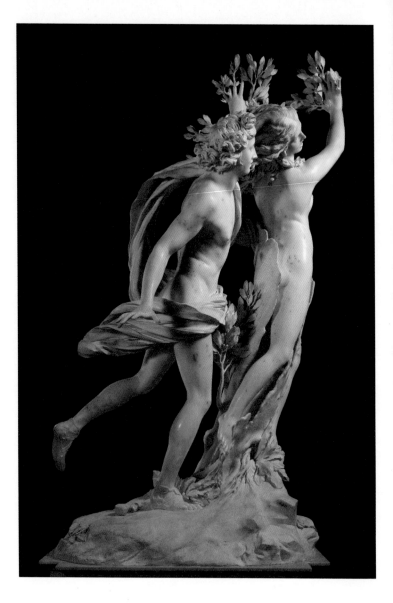

잔 로렌초 베르니니, 「아폴론과 다프네」,
대리석, 높이 243cm, 1622~25년, 로마 보르게세 미술관

정교하게 묘사된 다프네의 월계수 손과 팔은 대리석이라는 조각적 매체의 표현성에 경의를 표하게 한다.

악몽을 꾸는 팔

한밤중의 침실, 한 젊은 여성이 침대에 나른하게 누워 잠을 자고 있다. 상반신은 침대 아래로 크게 젖혀져 있고, 목은 활처럼 굽었으며, 입술은 살짝 벌어져 있고, 볼은 어렴풋한 홍조를 띠고 있다. 게다가 실루엣이 적나라하게 드러나는 잠옷이 보태진 몸의 굴곡은 커튼과 휘장 그리고 분홍, 노랑, 빨강 등 겹겹이 늘어진 시트와 중첩되면서 여인의 우아미를 더욱 돋보이게 한다.

스위스 출신 화가로 영국에서 활동했던 헨리 푸젤리Henry Fuseli, 1741~1825는 런던 왕립아카데미의 교수로 명성이 자자했다. 하지만 사후 잊혔고, 현대에 와서 재평가되었다. 아직 정신분석학과 같은, 무의식과 욕망이라는 개념에 천착한 학문적 연구가 부재한 시절, 푸젤리는 셰익스피어와 밀턴 같은 영국 대문호의 작품에 영감을 받아 '꿈과 악몽'을 주제로 그림을 그렸다.

1781년 「악몽」을 전시했을 때, 영국 사회는 충격에 빠졌다. 작가는 꿈속에서 악마에게 시달리는 여인을 묘사한 것이라고 했지만, 관객들은 두 기이한 괴물이 성적 쾌락을 탐닉하는 퇴폐적인 장면으로 받아들였다. 붉은 커튼 사이로 머리를 내민 백마는 섬뜩한 눈과 흥분한 듯 벌어진 콧구멍과 입, 발딱 선 귀, 불길이 타오르는 듯한 갈기를 가지고 있다. 이 말은 잠든 여성의 야성 혹은 마성을 의미한다. 이보다 더욱 무시무시한 대상은 여성의 배 위에 묵직하게 올라탄 괴물이다. 뿔이 난 머리, 툭 튀어나온 눈, 울퉁불퉁한 미간, 억센 입술, 두둑한 턱은 물론 손톱이 긴 굵은 손가락, 뱀처럼 생긴 귀 등은 추와 악의 표상이다. 유럽 설화에는 잠든 여성을 꿈속에서 강간한다는 남자 몽마夢魔가 있는데, '위에 올라탄다'는 의미를 지닌 '인큐버스incubus'라고 부른다. 이처럼 공포와 쾌락을 주는 몽마가 여성에게 음란한 꿈을 꾸게 만드는 괴물이라는 것.

이 여성이 성적 엑스터시에 흠뻑 빠져 있음을 가장 잘 보여주는 부분은 '늘어진 팔'이다. 그녀의 왼팔은 마치 그녀가 무의식을 헤매듯 머릿속을 헤집고 있고, 다른 한 팔은 길게 늘어져 손끝이 바닥에 닿아 있다. 결코 연약하지 않은 약간 굵은 근육질의 팔은 옷 주름과 시트의 늘어진 형태와 시각

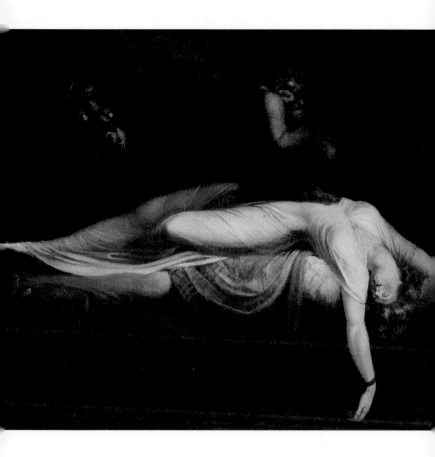

헨리 푸젤리, 「악몽」,
캔버스에 유채, 101.6×127cm, 1781년, 디트로이트 미술관

적 유사성을 지닌다. 그리하여 한층 더 빛을 모으고 있는 듯 주변의 어둠과 대비되면서 확연히 눈에 띈다.

사실 이 그림은 푸젤리가 연모했으나 청혼을 거절당한 안나 란돌트에 대한 복수를 위해 그린 것이라고도 한다. 또한 당시 「악몽」은 판화로 복제되어 수많은 사람들이 소장했는데 가장 인상적인 소장처는 프로이트의 상담 대기실이다.

클로델의 팔, 애원에 쓰이다

파리로 상경한 젊은 촌사람 카미유 클로델Camille Claudel, 1864~1943과 동생 폴 클로델은 스테판 말라르메나 공쿠르의 살롱에 드나들었다. 그곳에서 그들은 전혀 주눅 들지 않는 모습으로 독보적인 자신들의 존재를 부각시켰다. 폴은 과묵한 분위기가 카미유는 솔직한 언변이 돋보였다. 게다가 카미유는 아름다웠다. 상징주의 시인 말라르메의 집에서 그녀를 만난 폴 발레리는 카미유의 '눈부시게 드러난 팔'의 아름다움에 넋을 잃었다.

발레리가 찬미한 카미유의 팔은 어떤 모습이었을까? 추측건대 길고 가냘픈 팔은 아니었을 것이다. 그보다는 근육

1886년 노트르담 데 샹의 작업실에서 「사쿤탈라」를 만드는 카미유 클로델

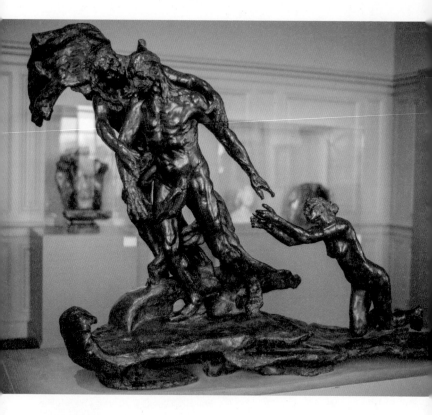

카미유 클로델, 「중년」
청동, 1899년, 파리 로댕 박물관

질의 단단한 팔뚝과 손목을 가지고 있었을 터. 왜냐하면 카미유는 작지 않은 덩치에 튼튼한 체격을 소유한 여자였으니까. 게다가 조각은 기본적으로 체력이 요구되는 작업이니, 여성 조각가라 하더라도 다부진 근육질의 팔을 가졌으리라. 실제로 카미유는 힘을 요구하는 조각가답게 당시 여성으로서는 흔처 않게 언제나 넘치는 에너지를 가지고 있었다.

그렇게 눈부시게 아름다운 팔을 가진 카미유는 자신의 작품 속에서는 어떻게 드러나고 있었는가? 그렇게도 우아하고 당당하고 견고하던 그녀의 팔이 자신을 떠나려는 남자를 붙들려는 몸부림의 일부로 쓰인다면? 바로 그 작품이 1899년에 제작된 「중년」 혹은 「성숙」이다.

'성숙'이란 인간이 태어나서 성장해 늙어서 죽는 과정인데, 예술작품에서는 보통 젊은 여인, 중년, 노년의 여성으로 표현되고 있다. 젊은 여인은 무릎을 꿇고 허공을 향해 양팔을 헛되이 뻗어 애원하는 자세지만, 이미 남자는 완전히 노파의 수중에 들어가 이러지도 저러지도 못하는 아주 무기력한 상태다.

흥미로운 사실은 이 작품이 로댕과 완전히 결별한 이듬해인 1893년부터 오랜 세월에 걸쳐 제작된 작품이라는 것이다. 이 작품은 바로 카미유와 로댕, 그리고 카미유에겐 그

저 사악한 늙은 여자일 뿐인 로댕의 여자 로즈 뵈레를 암시한다. 로댕을 떠난 뒤의 첫 주문작인 이 작품으로 인해 당시 꽤나 영향력이 있었던 로댕의 심기가 불편해질까 염려한 정부가 나서서 제작을 중지시키기로 했다. 그러나 카미유는 비밀리에 두 번씩이나 이 작품의 청동 주물을 제작함으로써 이 조치에 반발했고, 이후 경제적으로나 정신적으로나 지쳐버린 그녀는 모든 창작 활동을 중단했다. 작품 속 간청하고 요구하고 원망하며 오로지 돌아와 줄 것만을 바라는 카미유의 팔이 그토록 처절하고 고통스러워 보이는 것도 이후 그녀의 파괴적인 칩거 생활과 겹쳐보이기 때문이 아닐까. 어쩐지 처연하고 안타깝고 공허한 두 팔 벌린 자세, 이상하게도 아련히 기억에 남는다.

문득 한 팔이 떠오른다. 아주 오래전 읽은 김승옥의 소설에 등장하는 여성의 팔. 화자가 어떤 여성의 뒷모습, 그것도 팔의 곡선의 아름다움에 사로잡혀 그녀와 잠자리를 상상하는 장면 말이다. 누구에게나 똑같지 않은 팔에 대한 추억과 상상을 하는 것만으로도 꽤 괜찮은 순간이 될 것 같다.

인체의
중심에서

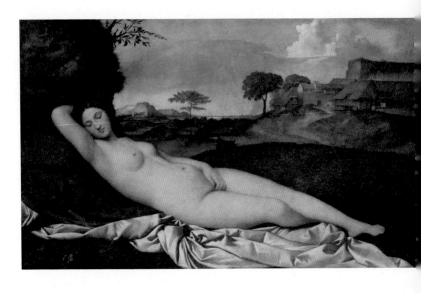

조르조네, 「잠자는 비너스」,
캔버스에 유채, 108.5×175cm, 1508~10년, 드레스덴 옛 거장 회화관

비너스의 뱃살이 예사롭지 않다. 실제로 남성들은 뱃살이 풍성한 여자를 선호했을까? 그렇지 않으면 화가들만이 살집이 풍성한 여체의 양감을 조형적으로 더 매혹적이라고 느꼈던 것일까?

르네상스 시대 조르조네Giorgione, 1477?~1510부터 시작해 티치아노, 그리고 루벤스를 거쳐 마네에 이르기까지 누워 있는 비너스(올랭피아, 오달리스크도 역시 비너스의 다른 버전인 셈이다)들은 왜 하나같이 토실토실한 뱃살의 소유자들인 것일까? 이런 궁금증으로 배에 주목하자, 그저 당연하게만 보였던 배들이 전혀 다른 메타포로 다가온다.

식스팩과 캐논

요즘 아이돌은 대중의 노출 제안에 못 이기는 척 복근을 슬쩍 내비친다. 그러곤 쏟아지는 찬사에 약간의 수줍음을 보인다. 일종의 자기소개의 최신 트렌드가 되어버린 것 같다. 아이돌의 초콜릿 복근을 보면 고대 그리스의 남성 조각과 오버랩된다. 헤라클레스처럼 울퉁불퉁한 근육이 아닌, 아폴론처럼 길고 잔 근육 말이다.

사실 고대 그리스 사회에서는 남성의 몸이 누드의 전형이었다. 고대 그리스에서는 '아네르Aner'(남성)와 '안트로포스Anthropos'(인간)의 개념을 구분했지만, 조각에서만큼은 그 둘을 동일시했다. 즉, 그리스 조각의 기본 단위는 남성 누드였고, 그런 남자의 몸은 수학적 계산으로 만들어졌다.

고대 그리스인들은 미의 이데아가 현상세계로 나타날 때 정확한 척도와 비례로 나타난다고 생각했다. 그런 까닭에 당대의 미는 감각과는 상관없이 수학적 직관에 가까운 것이었다. 그리스 조각에서 균형이나 대칭 혹은 균제는 모두 비례와 관련된 것이며, 이를 '시메트리아symmetria'라고 불렀다. 더불어 규준, 규범이라는 의미의 '캐논cannon' 또한 중요하다. 이를 미술에서는 '이상적 인체의 비례'라 하며, 흔히

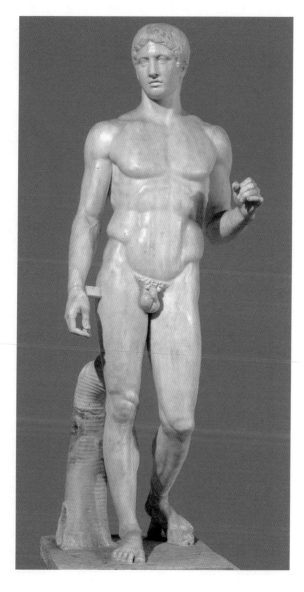

폴리클레이토스, 「도리포로스의 상」,
대리석, 높이 212cm, 고대 그리스의 청동 조각을 로마 시대에 복제, 나폴리 국립고고학박물관

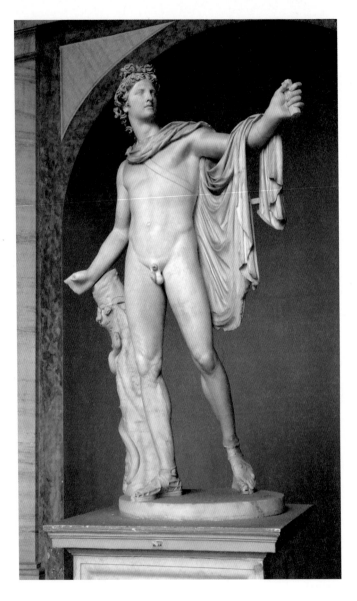

폴리클레이토스, 「벨베데레의 아폴로」,
대리석, 높이 224cm, 기원전 4세기경의 청동 조각을 120~140년경 복제, 로마 바티칸 미술관

조화를 가장 잘 이룬 인체의 비례를 소위 황금비율이라 일 컫는다. 예컨대 팔등신 같은 것이 그렇다.

기원전 5세기경 그리스의 조각가 폴리클레이토스Polykleitos 가 인체의 비례를 연구하여 『캐논』이라는 저서(지금은 전해 지지 않는다)를 내고, 그것을 「도리포로스의 상」으로 실증했 다. 각진 돌을 기하학적 구성에 따라 다듬은 이 청년의 조각 상은 '돌의 정리定理'라고 불려도 마땅할 만큼 전범적典範的이 다. 그리하여 캐논의 정석이라고 불리는 이 조각상은 오랫 동안 완벽한 인체 비례의 모델로 여겨졌으며, 수없이 모작 의 대상이 되었다.

레오나르도 다 빈치에 의해 재구성되기도 했던 비트루비 우스 인체비례론에 따르면, 배꼽이 '인체의 중심에 자연스레 자리 잡고 있으며' 팔과 다리를 뻗은 사람의 중심에서 원을 그리면 손가락과 발가락에 모두 닿는다. 배꼽을 중심으로 상 반신을 황금분할 하는 점이 어깨이며, 하반신을 황금분할 하 는 점은 무릎이었고, 또한 어깨 위를 황금분할 하는 점은 코 였다.

고대 그리스 남성 조각의 복근은 요즘 아이돌처럼 정교하 게 만들어진 것은 아니다. 이상화되긴 했지만, 오히려 아이 돌보다는 훨씬 인간적이다. 남성미의 핵심인 부드러운 V자

형 골반 위로 가지런하게 드러난 단단한 배의 근육과 그 윤곽선은 마치 그들의 의식이 체화된 것 같다. 그것은 현상학자 메를로퐁티가 말한 것처럼 육체는 단순히 육체가 아니라, 인간의 정신을 함축한다는 것을 의미한다. 고대 미술의 탁월성을 만천하에 공개한 미술사가 빙켈만이 최고로 극찬한 「벨베데레의 아폴로」를 보라. 그것은 완벽한 육체에 깃든 온전히 아름다운 정신이 아니던가! 육화된 정신 혹은 이상이 복근에서 그 풍부한 뉘앙스로 전해지고 있다.

자리를 벗어난 미세한 흠집

성 세바스티아누스는 화가들이 선호하는 모델 중 하나다. 세바스티아누스는 로마 디오클레티아누스 황제의 근위 장교로, 형장에 끌려가는 기독교도를 옹호했다가 화살을 맞았으나 죽지 않고 살아남았다는 이유로 1세기부터 프랑스를 중심으로 페스트를 이기는 수호성인으로 추앙되었다. 한편 동성애의 욕망을 은연중에 내비치는 주제로도 유명한데, 건강한 미남 장교가 나체의 몸으로 뭇 남성들의 시선을 온몸에 받았다는 이유 때문이다.

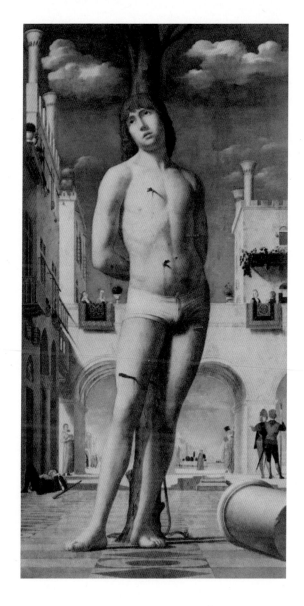

안토넬로 다 메시나, 「성 세바스티아누스」,
패널에 유채, 171×85cm, 1476년, 드레스덴 고전회화관

안토넬로 다 메시나Antonello da Messina, 1430?~79의 성 세바
스티아누스는 같은 주제의 다른 그림에 비하면 복근이 매
력적이지는 않다. 그러나 그림 자체만 본다면 기묘한 상징
으로 가득 차 있다. 미술사가 다니엘 아라스는 『디테일』이
라는 책에서, 이 성인의 배꼽은 몸의 왼쪽으로, 관객에게는
오른쪽으로 옮겨져 있음을 발견한다. 이 아주 미세한 디테
일 하나가 주목되자마자 그림은 우리의 지각을 동요시키고
오점을 남기게 되었다. 게다가 배꼽은 사실적이지 않고 하
나의 흠집처럼 소심하다.

아라스는 성 세바스티아누스의 배꼽의 이동은 중립적이
지 않다고 주장한다. 이런 비대칭은 균형 잡힌 외양을 띠고
있는 그림 속 구성 요소들의 배치를 흩뜨린다는 것이다. 다
시 말해 이 배꼽의 미세한 이동은 르네상스 미술이 회복하
려 애썼던 완벽한 신체의 이미지로 만들어진 몸에 심각한
불균형을 형성한다. 비트루비우스의 인체비례론에 따르면,
사실상 배꼽은 완벽한 조화의 중심이다. 따라서 이 배꼽을
이동시킨 것은 이 이미지가 보여주는 미의 원칙을 파괴하는
것으로 보인다. 계속해서 아라스는 이 디테일은 실제로 아
주 강한 개성을 보이며, 그것이 그림 속에서 화가의 존재와
그 자신의 욕망을 주장한다고 말한다.

실제로 그림을 가까이에서 보면 비규칙성이 은밀하고 단정하며 내밀한 형태에서 솟아난다. 그리고 얼마 지나지 않아 알게 될 것이다. 이 흠집은 배꼽처럼 그려진 것이 아니라 성인의 몸에서 관객을 주시하는 하나의 눈처럼 그려졌다는 사실을…… 얼마나 문학적인가? 이 눈은 세바스티아누스의 또 하나의 눈으로서 자신의 처형 장면을 구경하고 있는 관객에게 되돌려주는 응시라는 것인가? 따라서 이 배꼽은 눈과 같다. 미세한 방식으로 그려진 이 '배꼽—눈'은 거기 있으면서 시선을 끌지만, 보이지 않기 위해 그려진 디테일이다.

출산해도 괜찮아!

마리아가 잉태되는 순간을 그린 '수태고지'라는 테마는 미술사에 넘쳐난다. 더군다나 아기예수가 성모의 젖을 빨거나 가슴을 만지고 있는 '성모자상'은 또 얼마나 많은가. 그에 비하면 임신한 마리아를 그리는 일은 드물며 임신한 마리아를 보는 일 역시 낯설다. 이상화되어 있어야 하는 신의 여자가 현실 속 여자로 느껴지기 때문인 걸까.

영화 「인생은 아름다워」의 무대이기도 했던 아레초의 산

프란체스코 교회에 가면 피에로 델라 프란체스카가 그린 교회 제단 벽화인 「성 십자가 전설」을 만나게 된다. 15세기 이탈리아 르네상스 최고 걸작 중 하나인 이 작품은 파치 가문의 위촉을 받아 『황금전설』에 의거한 이야기를 열두 장면으로 나누어 그렸다. 그중에서도 유독 마음을 끄는 이미지가 있으니 바로 '임신한 마리아'다.

이 그림 속 마리아는 늘 그렇듯이 순결의 상징인 푸른색 옷을 입고 있다. 그리고 푸른색 옷과 함께 두르던 자줏빛 겉옷 대신에 자줏빛 휘장이 드리워진 곳에서 당당하고 품위 있게 서 있다. 게다가 눈을 반쯤 감은 채 신의 세계를 상상하는 듯이 보인다. 산달이 가까워진 것처럼 보일 만큼 배가 많이 부른 마리아의 머리는 당시 유행하던 너울 같은 것으로 싸맨 형상이다. 그런데 가만 보니 머리와 연장된 가채 장식처럼 보이는 것은 후광이다. 천사의 것과 흡사해 보이는 것이 후광임에 틀림없다.

마리아는 한 손은 무거워진 배 때문에 균형을 맞추느라고 허리를 받치고 있고, 한 손은 옷 사이의 흰색으로 된 여밈 부분에 살며시 얹고 있다. 마치 여성의 자궁문이 서서히 열리는 것을 상징하는 것 같다. 또한 마리아가 이제 막 휘장에서 나오는 장면은 출산이 얼마 안 남았고, 예수의 고난과 기적

피에로 델라 프란체스카, 「성모의 잉태」,
프레스코, 260×203cm, 1457년경, 아레초 산 프란체스코 교회

이 시작될 것임을 의미하는 듯하다. 게다가 판테온 신전 안쪽의 모듈처럼 생긴 패턴은 자궁의 돌기세포처럼 보인다. 어쨌거나 이런 그림은 마리아가 임신한 여인들의 안전한 출산을 기원하는 코드로 작용했음을 짐작하게 한다. 임신한 성모는 임신 중의 여인들에게 숭배 대상이 될 수 있었던 것이다.

출렁이는 살결의 탄생

17세기 바로크 시대가 되면, 예전의 균형 잡힌 비너스는 살집 있는 평범한 여성으로 탈바꿈하기 시작한다. 당대 화가들은 관습적으로 신화나 성서 속의 여인들을 젊고 아름다우며 조화로운 모습으로 그렸다. 그러나 플랑드르의 루벤스나 네덜란드의 렘브란트 같은 화가들은 현실 속의 여체를 있는 그대로의 몸으로 형상화한다. 예컨대 루벤스는 풍만하다 못해 셀룰라이트가 불거진 살찐 나부를 그려 저속한 화가라는 비난을 받기도 했다. 서른일곱이나 어린 두 번째 아내인 헬레나 푸르망을 그린 「모피를 두른 여인」이라든지, 「세 미의 여신」「파리스의 심판」 등에 등장하는 여인들은 서양미술사에 유례없이 살찐 여인들이다. 당대 미인의 기준

페테르 파울 루벤스, 「모피를 두른 여인(헷 펠스켄)」,
오크패널에 유채, 176×83cm, 1638년경, 빈 미술사박물관

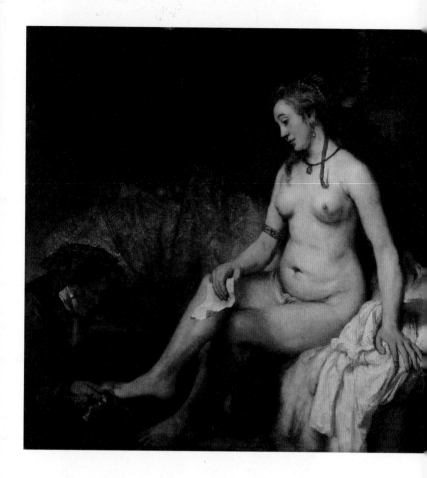

렘브란트 하르먼스 판 레인, 「목욕하는 밧세바」,
캔버스에 유채, 142×142cm, 1654년경, 파리 루브르 박물관

이 풍부한 살이었던 것일까.

렘브란트가 그린 수많은 여자 중 구약성경에 나오는 밧세바가 눈에 띈다. 그는 이 그림으로 큰 비난을 받았다. 동시대의 관습적인 규범들을 멀리하고, 내밀하고 정신적인 주제를 추구했으며, 자유로운 회화 기법으로 이 작품을 그렸기 때문이다. 렘브란트는 온전히 밧세바만을 중심으로 화면을 구성하되, 뱃살이 축 처진 중년의 결점 많은 불완전한 여인의 모습으로 그렸다. 즉, 이상화하지 않고 사실 그대로를 적나라하게 그린 것. 더군다나 결혼하지 않고 동거한다는 이유만으로 사회적 비난을 받았던 동거녀 헨드리크여를 모델로 했다는 것도 비난의 대상이 되었다.

『사무엘 하』에 따르면, "저녁 때 다윗은 잠자리에서 일어나 왕궁의 옥상을 거닐다가, 한 여인이 목욕하는 것을 옥상에서 내려다보게 되었다. 그 여인은 매우 아름다웠다. 다윗은 사람을 보내어 그 여인이 누구인지 알아보았는데, 그 여자는 엘리암의 딸 밧세바로 히타이트 사람 우리야의 아내였다. 다윗은 사람을 보내어 그 여인을 데려왔다. 여인이 다윗에게 오자 다윗은 그 여인과 함께 잤다. 그런데 그 여인이 임신하게 되었고, 다윗에게 사람을 보내어 임신하였다고 알렸다"고 전해진다.

그림 속 밧세바는 남편의 상사인 다윗의 부름으로 몸단장을 하고 있다. 페디큐어를 받으며, 편지를 손에 쥐고 회한의 표정을 짓고 있다. 남편에 대한 정절과 왕에 대한 복종 사이에서 갈등하는 심리가 아주 탁월하게 표현되었다. 특별히 눈에 띄는 또 하나의 디테일은 그녀의 배꼽이다. 배꼽이 임신한 여자처럼 불거져 있는 것이 불길하게 느껴진다. 마치 외눈박이 키클롭스의 반쯤 감은 눈처럼. 이런 분위기의 배꼽은 간음 사건으로 인해 그녀가 임신한다는 사실을 암시하는 것일까? 물론 밧세바는 임신한다. 그러나 신의 노여움 탓인지 첫 아이는 죽는다. 그리고 두 번째 아이가 태어난다. 그가 바로 솔로몬이다.

상상임신의 자화상

오래전 할리우드 배우 데미 무어를 찍은 애니 리버비츠는 파울라 모더존 베커Paula Modersohn Becker, 1876~1907의 자화상을 참고했던 것일까? 이 그림이 흥미로운 건 바로 파울라라는 작가가 임신하지 않았을 때 임신한 자신을 상상해 그렸다는 점이고, 그녀가 너무 이른 나이에 죽었다는 사실 때문이다.

파울라는 1898년 독일 브레멘 근교의 예술인 공동체 마을 보르프스베데에 정착한다. 그녀는 그곳에서 시대를 선도하는 미술가들을 만나고 우정을 쌓는다. 시인 라이너 마리아 릴케와 그의 부인이 된 조각가 클라라 베스트호프를 만난 곳도 그곳이다. 파울라는 동료 화가였던 오토 모더존과 결혼했고, 짧은 공동작업 시간도 갖지만, 결혼과 작업 모두에 회의를 느낀다. 그렇다고 결혼 생활이 억압적이고 불행했다고 말할 수는 없다. 오히려 예술가 동지로서 남편은 누구보다 경청할 줄 아는 지지자였을 것이다. 결혼 후에도 매일 아침 일곱시에 일어나 하녀에게 가사를 지시한 다음 작업실로 향했던 그녀는 차츰 이런 안락한 생활이 자신을 무기력하게 만드는 함정임을 깨달았다. 1906년 2월 8일 서른 살 생일에 파울라는 5년간 함께 살았던 오토 모더존과 이별하고 파리로 떠난다.

파울라가 선택한 파리는 예술적 영감의 스펙트럼을 다양하게 넓힐 수 있는 계기가 되었다. 특히 루브르 박물관에서 목도한 고전, 고딕, 이집트 미술에 전율했다. 세잔, 반 고흐 등 인상파 작품을 보았고, 그중에서도 나비파와 그 핵심 멤버인 고갱의 작품에 매료되었다. 특히 고갱의 원시주의에서 영감을 얻고, 거기에 독일적인 표현주의 양식을 접목했다.

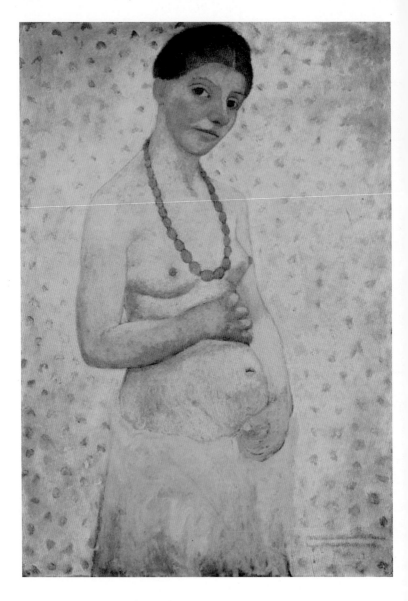

파울라 모더존 베커, 「여섯 번째 결혼기념일의 자화상」,
캔버스에 유채, 101×70.2cm, 1906년, 브레멘 쿤스트할레재단

이때 탄생한 그림이 「여섯 번째 결혼기념일의 자화상」이다. 마치 화관을 쓴 머리 모양에 호박으로 된 목걸이를 하고 흰색의 옷을 끌어내리고 서 있는 파울라. 그녀는 한 손으로는 옷을 잡고 있고 다른 한 손으로는 임신한 배를 감싸며 사선으로 어딘가를 응시한다. 배경에 녹색의 점들이 주홍빛 목걸이와 보색대비를 이루며 따사로운 햇살 같은 느낌을 자아낸다. 창을 통해 실내로 비쳐 들어온 부서진 나뭇잎 그림자일까?

이 자화상은 서른 살의 나이에 남편 없는 타지에서 결혼기념일을 맞이하여 그린 그림이다. 주지하듯 임산부도 아니면서 임신한 모습으로 자신을 표현한다는 것은 도발적인 사건이다. 그래서인지 유방은 부른 배에 비하면 처녀의 그것과 유사하다. 그뿐만 아니라 두 손의 모습 역시 무언지 어설프고 어색하다. 표정은 임신에 대한 불안과 공포, 그로 인한 우울을 드러냄과 동시에 호기심 또한 역력해 보인다. 그녀는 진정으로 출산을 꿈꾸었던 것일까? 아마도 임신하지 못할지도 모른다는 불안과, 혹여 임신한다고 하더라도 예술가로서의 성취에 혼란을 가져올지도 모른다는 두려움이 혼재한 작품이 아닐까. 남편 오토 모더존은 아내가 있는 파리로 왔고, 둘은 해후했다. 드디어 그녀는 임신을 했고 딸을 낳았

다. 두려움과 기쁨이 공존했던 잉태의 순간에서 출산에 이르렀지만, 그녀는 출산한 지 18일 만에 세상을 떠나고 말았다. "아, 아쉬워라……." 일도 찾고 사랑도 찾았지만, 생을 잃게 된 재능 있는 한 여자의 마지막 외침이었다.

잉여의 살들에 대한 단상

아직 내 머릿속엔 고대 「사모트라케의 니케」의 물결치는 실루엣 속 물기를 머금은 배, 마네의 「올랭피아」 속 빅토린 뫼랭의 누르스름한 뱃살, 로댕이 만든 황당한 배짱과 무모함을 환기하는 「발자크」의 배, 외로움과 고독으로 어마어마한 뱃살을 지니게 된 루치안 프로이트의 소외된 인간들이 겹친다. 그리고 오래전 뉴욕의 한 미술관에서 보았던 얼음 위에 나체를 누인 중국 작가의 허기져 보이는 배까지 생각난다. 신체의 중심으로서의 배꼽 그리고 절제해야 할 정신의 메타포인 배에 자꾸 천착하게 되는 건 무슨 까닭일까? 어쩌면 온몸으로 밀고 나아가는 삶, 그러니까 실존적 삶의 핵심에 뱃장이라는 무모한 힘이 필요한 건 아닐까.

몸의 그늘
혹은
매혹

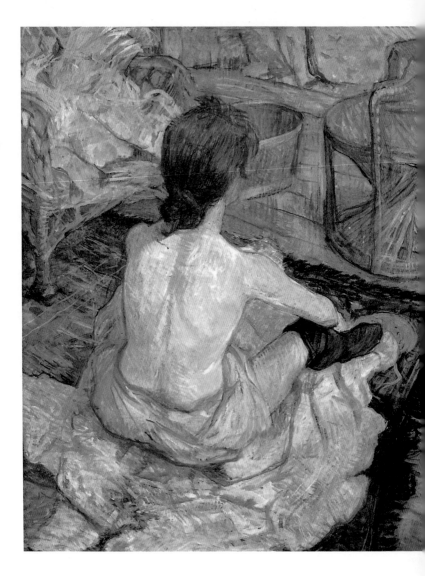

앙리 드 툴루즈로트레크, 「화장」,
카드보드에 유채, 67×54cm, 1889년, 파리 오르세 미술관

내가 맨눈으로 볼 수 없고, 만질 수 없는 거의 유일한 신체 부위는 등이다. 내 등만이 아니라 타인의 등조차 잘 주시하지 않으니 등은 이중으로 소외된 장소라고 할 수 있다. 게다가 등은 가슴이나 엉덩이처럼 시선을 압도할 만큼 미적 조형성을 갖지 못했다. 그 탓에 혹독한 망각의 장소로 치부된다.

등의 미감을 발견하기까지는 조금 더 세월이 필요했다. 서양미술사에서 등이 주목을 받기 시작한 것은 17세기 바로크 시대부터다. 이때부터 거울을 보는 여인, 등을 돌린 비너스의 등이 등장했기 때문이다. '미美'를 나타낸 세 여신, 카리테스Charites와 같은 등 돌린 누드가 고대 조각과 르네상스 조각에서 미적인 형상으로 드러나긴 했지만, 그것이 앞모습과 동등한 위상으로 등장한 것은 아니리라.

등은 몸에서 가장 넓은 단면을 가지고 있는, 그래서 가장

평면적이고 추상적인 동시에 가장 적나라한 여백의 장소다. 따로 등만을 그리거나 노래하기도 어려운 것은 그것이 목선과 어깨를 지나 허리와 엉덩이로 이어지는 곳이기 때문이다. 어쩌면 밋밋하고, 무성적無性的이며, 무감각적인 등은 예술가들의 시선에 의해 발견되면서 그 명예를 회복하기 시작했다. 몸에서 배제된 잊힌 장소가 다시 관능과 우아와 숭고와 탐미와 조형의 메타포로 거듭나기 시작한 것이다.

여인의 뒷모습, 순결한 관능

사진이 발명되기 이전, 이 그림 속 여자의 등만큼 실제처럼 다가오는 등이 있었던가? 어쩌면 좀 둔탁해 보이는 여성의 몸, 이 여인이 가진 등의 곡선은 서양미술사에서 가장 유려하며 넉넉한 실루엣이 아닐까? 유려한 곡선을 강조하기 위해 뼈에 지나치게 살을 많이 입힌 듯 보이지만, 그 살은 아주 물렁물렁하지도 단단하지도 않아 보인다. 그 순간, 그림 속 여인은 실체를 가진 촉각적인 몸을 갖게 된다.

「발팽송의 목욕하는 여인」으로 잘 알려진 이 그림의 원제는 '앉아 있는 여인'이었다. 나중에 작품을 소장하게 된 발

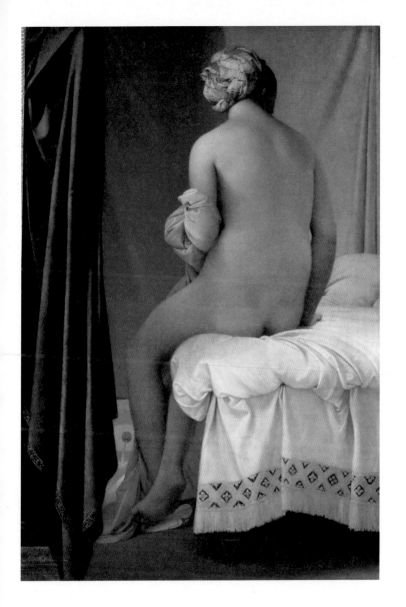

장 오귀스트 도미니크 앵그르, 「발팽송의 목욕하는 여인」,
캔버스에 유채, 146×97cm, 1808년, 파리 루브르 박물관

팽송이 자신의 이름을 붙이면서 작품명이 바뀌게 된 것이다. 앵그르Jean Auguste Dominique Ingres, 1780~1867가 로마에 있던 프랑스 아카데미에서 수학한 지 2년 만에 제작한 초기 대표작으로, 이 작품의 배경은 할렘이다. 여인은 침대 모서리에 수줍은 듯 고개를 살짝 돌린 채 앉아 있다. 등을 돌린 다리 쪽 깊숙한 곳 사자 머리 수도꼭지에서 물이 흘러나오고 있는데, 곧 목욕하려는 참인 것 같다.

앵그르는 여체가 만들어 내는 이상적인 곡선을 강조하여 관능적인 느낌이 물씬 풍기도록 만들었다. 동시에 목선에서 등으로 완만하게 흘러내리는 밝고 따뜻한 광선은 티 없이 맑고 부드러운 피부 위로 스며드는 듯하다. 살결의 촉각성은 침대 옆의 벨벳 커튼과 면 시트, 그리고 팔에 두르거나 머리를 감싼 직물과 구분된다. 그런 까닭에 고대 그리스의 여체가 회화로 다시 탄생한 듯하다.

그림 속 여인의 뒷모습은 우리의 관음증을 기꺼이 허락한다. 그러니 우리의 시선이 이 살갑고 넉넉하고 따뜻한 등을 어루만지는 것은 무죄다. 너그럽고 관용적인 그녀의 태도는 이미 등의 유려하고 두툼한 실루엣에 각인되어 있다. 메를로퐁티식으로 말해, 등의 윤곽선은 그녀의 '체화된 의식'인 것이다. 그렇게 수줍게 앉아 목욕하는 등 돌린 여인은 우리

를 위로한다.

연민을 부르는 등

사촌 누이 케이를 향한 열정이 좌절된 후 반 고흐Vincent van Gogh, 1853~90에게 찾아온 유일한 사랑은 창녀 신 호르닉 Sien Hoornik이다. 반 고흐는 1881년 겨울 임신한 여자, 그것도 남자한테서 버림받은 신을 알게 되었다. 추운 겨울날 길을 헤매고 있던, 병색이 짙은 임산부에게 눈길이 갔던 반 고흐는 해산을 돕기 위해 레이던의 병원까지 그녀와 동행했다. 곧이어 반 고흐는 그녀와 동거를 시작했고, 결혼하기로 결심했다.

반 고흐는 신과 결혼하는 것만이 그녀와 그녀의 딸린 식구들(예컨대 아빠가 누군지 모르는 아이들)을 돕는 유일한 길이라고 여겼다. 그렇게 하지 않으면 그녀를 다시 과거의 구렁텅이로 빠지게 한다고 생각했기 때문이다. 반 고흐는 신과 사는 동안 그녀를 모델로 여러 작품을 그렸다. 가난했던 탓인지 유화로 그린 작품은 거의 없으며, 소묘가 대부분이다. 그렇게 소묘로 그려진 작품들은 신의 삶의 질곡과 비참

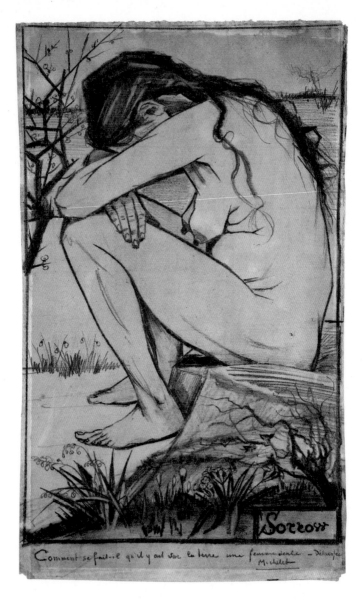

빈센트 반 고흐, 「슬픔」,
종이에 연필·펜·잉크, 44.5×27cm, 1882년, 월솔 뉴 아트 갤러리

을 가장 잘 드러내고 있다. 마침내 반 고흐는 신을 모델로 완성한 「슬픔」을 테오에게 보낸다.

> "머리카락이 등으로 흘러내리는 것이 아니라 일부는 어깨 위로 흘러내리게 그려서 어깨와 목, 등 부분이 조금 더 눈에 들어온다."

반 고흐는 「슬픔」과 함께 「뿌리」라는 그림을 동생 테오에게 부치면서 새집을 장식할 그림으로 권유한다. 그는 이 두 그림을 통해, 온 힘을 다해 대지에 달라붙어 있지만, 반쯤은 뿌리 뽑힌 옹이투성이의 고목처럼 한 인간을 묘사해내고자 했다고 고백했다. 웅크리고 있는 여인의 모습을 빌려 삶에 대한 위대한 발버둥을 표현하고 싶었던 것이다.

반 고흐는 신에게서 창녀가 아닌 숭고한 한 인간을 보고자 했다. 그녀가 사촌 케이처럼 우아하지도 않고 예절도 모르지만, 선의와 헌신으로 가득 차 있기에 자신을 감동하게 한다고 말했다. 그는 평범한 사람에게서 숭고함을 본 것이다. 그런 의미에서 「슬픔」은 단순히 창녀 신을 그린 것이 아니다.

우리는 이 그림을 통해 어쩌면 더는 잃을 것이 없어 보이

는 비참에 맞닥뜨린 인간 실존을 목격하게 된다. 저 구부정한, 한없이 쪼그라들고 웅크린 몸은 바로 반 고흐의 자화상일지도 모른다.

절망과 슬픔의 등

굽이치듯 길게 늘어진 머릿결, 어깨뼈와 갈비뼈가 드러난 윤곽선을 드러낸 등은 어떤 초상 조각보다도 극적이다. 로댕이 단테의 지옥을 다양한 인간 군상으로 묘사한 조각 「지옥의 문」을 위하여 구상된 일련의 작품 중 하나인 「다나이드」는 그리스 신화에 나오는 '다나오스의 딸들'이란 뜻이다. 아르고스의 왕이었던 다나오스는 자신이 사위들에 의해 멸망한다는 신탁을 받게 된다.

다나오스와 아이깁토스는 쌍둥이 형제로, 다나오스에게는 딸이 50명 있었고, 아이깁토스에게는 아들이 50명 있었다. 아버지 벨로스가 죽자 두 형제는 왕위 다툼을 벌이는데, 아이깁토스는 자기 아들 50명과 다나오스의 딸 50명을 결혼시켜 왕위를 차지하려는 계략을 꾸민다.

다나오스 왕은 신탁의 실현을 막기 위해 딸들에게 첫날밤

오귀스트 로댕, 「다나이드」,
대리석, 36×71×53cm, 1890년, 파리 로댕 미술관

남편을 죽이라고 명령한다. 이에 따라 50명의 딸 중 49명이 아버지의 명령에 따라 남편들을 살해한다. 딸들은 날카로운 핀을 머리카락에 숨겨두었다가 남편들이 잠이 들자 심장을 찔러 죽이고 만 것. 단 한 명 맏딸 히페름네스트라만이 아버지의 명령을 거역하고 자신의 처녀성을 존중해준 남편 린케우스를 살려준다. 구사일생으로 살아난 린케우스는 자신의 아내를 제외한 나머지 딸들과 다나오스를 다 죽이고 아르고스의 왕이 된다. 남편을 죽인 죄로 타르타로스(지옥)로 간 49명의 다나이드는 밑바닥이 빠진 항아리에 끊임없이 물을 채워야 하는 영겁의 형벌을 받는다.

로댕의 「다나이드」는 이런 형벌로 인해 고통받는 다나이드의 모습을 형상화한 것이다. 다나이드가 얼굴을 바닥에 묻고 있어 그 표정을 정확하게 알 수 없지만, 찬 바닥의 질감과 바닥에 파묻은 얼굴 위로 흩어진 힘없는 머릿결, 그리고 허리와 등의 굴곡에서 여인이 가진 비애와 절망을 유추해 볼 수 있을 뿐이다. 릴케는 언급한다.

"대리석 주위를 돌아가는 완전하고도 긴 여정에로의 유혹…… 돌 속으로 사라지지 않으려고 하는 얼굴……. 영겁의 얼음과 같은 돌에 깃든 영혼 깊은 곳에서, 흩어져 사

라져가는 마지막 꽃처럼 지금 단 한 번의 생을 산다는 것
을 말해주는 팔……."

_라이너 마리아 릴케, 안상원 옮김, 『릴케의 로댕』(미술문화, 1998)에서

아련하고, 아쉬운 그래서 더 매혹적인

"등의 오목하게 들어간 곳은 형언할 수 없을 정도로 여성
적이고, 기운차고 오만한 상체와 섬세한 엉덩이를 우아하
게 연결해주고 있었다. 엉덩이는 잘록한 허리 때문에 더욱
육감적으로 보였다."

초현실주의자 달리Salvador Dali, 1904~89는 시인 폴 엘뤼아르
의 부인이었던 갈라의 등에 매료된다. 등에 매혹된 순간, 달
리는 그녀가 자신의 분신임을 직감한다. 저돌적으로 달려드
는 달리에게 유부녀였던 갈라 또한 "내 아기, 우린 이제 더
이상 헤어지지 않을 거야"라고 말한다. 달리는 왜 갈라의
등에 꽂힌 자신의 시선을 거둘 수 없었을까?

달리는 첫 만남에서부터 갈라의 단호한 표정과 아름답고
탄탄한 벗은 등을 보고 육체적인 매력을 느낀다. 달리가 갈

살바도르 달리, 「벌거벗은 갈라의 등」,
캔버스에 유채, 41×31.5cm, 1960년

라에게 던진 시선은, 나무랄 데 없는 몸매를 지닌 모델을 대하는 화가의 엄정한 시선이었다. 더군다나 갈라의 몸은 유년 시절 달리가 사랑했던 소녀와 흡사했다. 화가의 시선이란 항상 보통 사람들의 시선이 머물지 않는 대상에 가 닿기 마련이다. 그렇기에 갈라의 등을 그린 몇 점의 그림이 탄생한다. 그림 속 갈라의 등은 고대 그리스 신전의 아치와 기둥을 닮았다. 갈라는 달리에게 고대의 향수를 자극하는, 조형물을 넘어선 이데아였던 셈이다.

등이 가진 조형성은 단박에 주목받기 어려우므로 더욱 아련하고 아쉬운 미적 향유의 대상이 된다. 그래서인지 덜 눈에 띄고, 무심하고, 무감해 보이는 등에 매혹되는 순간, 어쩌면 쉽사리 헤어나올 수 없는 미궁에 빠져버리는 것일지도 모른다. 아마 밋밋하고 슴슴한 미감이 주는 마력 때문일 것이다.

그려지지
않은
노출

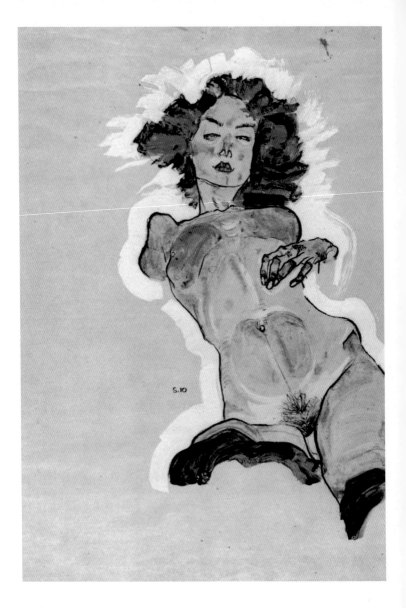

에곤 실레, 「여성 누드」,
종이에 잉크·템페라·수채, 44.3×30.6cm, 1910년, 빈 벨베데레 궁전 알베르티나 미술관

19세기 전 서양미술사에서 여성 성기는 마치 세상에 없는 것인양 취급되었다. 남성 성기는 대체로 아무 위화감 없이 적나라하게 그려졌지만, 그에 반해 여성 성기는 억압되었다. 여성의 엉덩이와 유방을 드러내는 것은 허용되면서도 왜 여성 성기는 은폐된 것일까? 음모陰毛를 조직적으로 은폐해온 음모陰謀는 무엇일까? 다시 말해 여성의 음모 그리기를 터부시한 이유는 무엇일까?

　서양미술사에서 음모는 여성 성기의 일부로 간주되어 왔고, 음모를 그리는 것 자체가 여성의 생식기를 그리는 것처럼 여겨졌다. 그런 까닭에 성기도 털도 없는, 마치 무모증에 걸린 듯한 여성들이 그림 속에서 넘쳐난다. 여성 성기는 미묘하고 섬세한 장식으로 암시되는 경우가 많았다.

추상화 혹은 무모증

고대 그리스부터 중세 시대의 누드화까지 여성의 모습은 한 올의 털도 없이 매끄럽게 표현되어 왔다. 고대 그리스 예술의 모토는 정신과 조화를 이룬 육체의 아름다움을 나타내는 것이었다. 이렇게 이상화된 육체의 전범이 남성 누드였고, 여성 누드는 한참 후에야 만들어진다.

여성 조각에는 치모가 전혀 드러나지 않는다. 남성 성기가 적나라하게 노출되는 경우가 많은 것에 비하면 여성 성기는 추상화되어 있거나 유아의 성기처럼 미발달 상태로 묘사된다. 게다가 대부분 한 손은 가슴을, 다른 한 손은 음부를 가리고 있다. 그렇게 가리는 행위는 치부임을 드러내고 강조하는 것으로 시선은 더욱더 그곳에 머물기 마련이다. 성기가 노출되었든 아니건 간에 체모는 그려지지 않는다. 체모가 관능성을 환기시키고 수치심을 자극해 작품의 미적 수용을 방해한다는 이유 때문일 것이다.

역사학자 다니엘라 마이어는 『털 ─ 수염과 머리카락을 중심으로 본 체모의 문화사』에서 대부분의 문화권에서 자신의 체질과는 상관없이 체모 면도라는 고문을 감당해왔고, 특히 그것이 여성들에게 강요되었다고 말한다. 그에 따르면

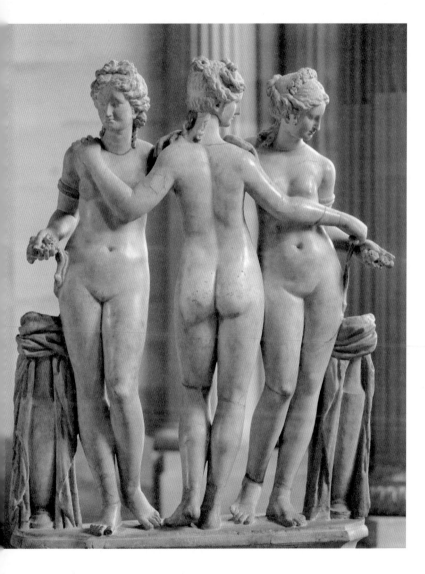

작자 미상, 「삼미신」,
대리석, 높이 119cm, 2세기경, 파리 루브르 박물관

신의 몸에는 털이 없다고 믿었던 고대 이집트에서는 제례의식의 하나로 제모가 행해졌고, 오늘날처럼 미용 목적으로도 제모가 이뤄졌다고 한다.

그리스도 예외는 아니었는데 그들 역시 등잔불로 털을 지져 없앴다. 로마 상류층 여성들 역시 바닷조개를 족집게처럼 사용하여 온몸에 난 털을 제거했고, 심지어 콧구멍에 난 털까지도 모조리 뽑았다고 한다. 따라서 그리스 로마 시대 여성 누드에 체모가 없는 이유는 실제로 이런 유행 때문이었을지도 모른다. 그럼에도 불구하고 여전히 여성들의 체모 제거 행위는 자발적으로 생성된 문화가 아닌, 남성들이 원하는 몸 만들기의 일환이었음을 배제할 수 없다. 즉, 치모가 자라지 않은 어린 여자에 대한 남성들의 취향, 치모가 환기하는 두려움과 공포 혹은 원죄 의식이라는 남성들의 집단무의식 등이 무모증의 여성 이미지를 양산했던 것이 아닐까.

인류의 샘, 미적이기보다는 미학적인

입소문으로만 알려져 있던 「세상의 근원」은 1995년 6월 오르세 미술관을 통해 세상에 처음으로 공개되었다. 이 작

품은 19세기 프랑스 주재 터키 대사 칼릴 베이가 세상에서 가장 외설스러운 그림을 그려달라고 쿠르베에게 직접 주문한 것이다. 초기 사진가이자 지식인인 막심 뒤 캉은 이 그림을 두고 이렇게 말한다.

"베일을 걷자 실물 크기의 여자의 모습이 나타나고 머리가 멍해진다. 정면에서 관찰해, 약간 비껴난 지점에서 그린 그림으로, 흥분을 못 이겨 경련이 인 모습이다. 뛰어난 솜씨로 사실적으로 묘사했다. 이탈리아인의 표현을 빌면 '사랑으로' 그린, 리얼리즘의 극치를 이룬 작품이다. 그러나 화가는 어찌 된 이유에서인지 실물을 그렸음에도 불구하고, 발, 다리, 허벅지, 엉덩이, 가슴, 손, 팔, 어깨, 목, 그리고 머리를 그리는 것을 잊은 것 같다."

뒤 캉의 언급은 당시 관객에게 미쳤을 영향과 그 비밀스러운 분위기를 짐작할 수 있게 한다. 이처럼 「세상의 근원」에서는 여성의 팔다리나 얼굴이 드러나지 않는다. 위아래가 잘려나간 토르소처럼 가슴부터 허벅지까지만 드러낸, 클로즈업한 음부가 전부다. 쿠르베는 도발적인 자세로 두 다리를 벌리고 누워 있는 여성의 음부를 중심으로 복부와 가슴

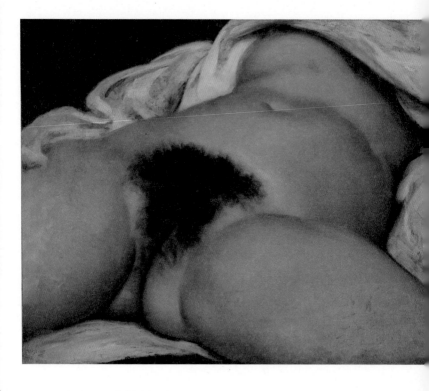

귀스타브 쿠르베, 「세상의 근원」,
캔버스에 유채, 55×46cm, 1855년, 파리 오르세 미술관

을 사실적으로 묘사했다. 작품에서 화면 대부분을 차지하는 여자의 검은 음부는 흰색 시트 때문에 더욱 강조되어 보인다.

이 작품은 관음증적 욕망을 충족시키는 작품으로 다뤄지곤 한다. 또한 "여성 성기는 미적이지는 않으나 미학적"이라는 프로이트의 언급을 떠올리게 한다. 프로이트는 여성의 성기만큼 '언캐니uncanny'(두려운 낯섦)를 환기하는 것이 없다고 했다. 그곳은 우리가 태어난 장소로 아주 익숙했던 곳인데, 오이디푸스 단계를 거치면서 금기의 장소가 되었기 때문이다. 이처럼 「세상의 근원」 역시 오르세 미술관에 걸리기 전까지 130년이라는 긴 세월 동안 은폐되어 있었고, 오직 살아남기 위한 방편으로 덮개 그림으로 철저히 위장한 채 자신을 보호해야 했다. 재미있는 사실은 마지막 작품 소장자가 바로 프랑스 정신의학자이자 철학자였던 자크 라캉이었다는 점이다. 그림과 동일한 제목의 소설에서 작가 크리스틴 오르방은 쿠르베의 입을 빌려 이렇게 말한다.

"남자들은 감히 성기를 그리지 못했어. 그건 바로 남자들이 거기서 나왔기 때문이지. 그들은 자기들이 나온 곳을 보고 싶어 하지 않았거든 (······) 나는 네 보물을 돌려주고

싫어. 인류에게 주고 싶어."

_크리스틴 오르방, 함유선 옮김, 『세상의 근원』(열린책들, 2001)에서

수년 전 이 그림의 윗부분, 즉 얼굴 부분만을 따로 골동품 가게에서 구입한 한 미술 애호가의 집념 끝에, 「세상의 근원」이 성기만을 그린 게 아니라 성기만을 오려낸 것이라는 설이 대두되었다. 아직은 공식적인 발표가 이루어지지 않았지만, 이 그림은 처음부터 얼굴 없이 그려졌다고 믿는 편이 훨씬 더 환상적이다. 물론 쿠르베의 「잠」의 모델이 조애나라고 알려진 것처럼 이 그림 속 모델이 누구였는지를 파악해내는 것도 흥미로울 것이다. 그렇지만 진실을 묻어두는 편이 훨씬 더 모호하고 우리의 상상력을 발동시킨다.

어린 육체에 대한 시선

에곤 실레Egon Schiele, 1890~1918는 여성의 치부가 고스란히 드러나는 외설적인 그림을 그렸다. 특히 어린 소녀들의 치부를 적나라하게 드러냈는데 그들은 주로 도시의 빠른 성장을 따라갈 수 없었던 소외계층의 수척하고 세련되지 못한

아이들이었다. 실레가 그 아이들에게 매혹된 것은 자신이 그리고 싶었던 과장되고 불편한 느낌들을 갖추고 있었기 때문이었다. 막 사춘기에 들어선 거리의 여자아이들은 마르고 신경질적이며 굶주리고 불안해 보이지만, 한편으로는 성에 대한 호기심이 역력해 보인다는 이유가 실레의 마음을 사로잡았다. 그는 아이들에게서 교활함과 순박함의 양면성을 보았다.

「서 있는 벌거벗은 검은 머리 소녀」는 오렌지색으로 채색된 입술과 볼록한 유방, 특히 치모 아래 짙은 오렌지색으로 물든 세로로 도드라진 형태가 시선을 끈다. 이는 어쩌면 소녀의 실제 모습이 아닌 '효과적이고 과장된 장치'일지도 모른다. 이즈음 실레는 또 다른 드로잉에서도 자위를 하는 소녀의 모습을 그리면서 음부를 노골적으로 드러낸다.

이처럼 음부를 드러낸 그림들은 단순히 대상을 정확히 묘사한 것이 아니라, 실레의 내면에 존재하는 성의 드라마를 표현한 것이라고 보는 게 옳다. 벌거벗은 육체를 재현하는 것이 아니라 실제 실레 자신이 벌거벗은 어린 육체를 어떻게 바라보았는가 하는 관점을 드러내는 것이다. 곧 실레는 아이들의 몸이 가진 조형적 특징만을 그린 게 아니라, 그 아이들을 자신과 동일시하여 자신만의 스타일을 보여준 것이다.

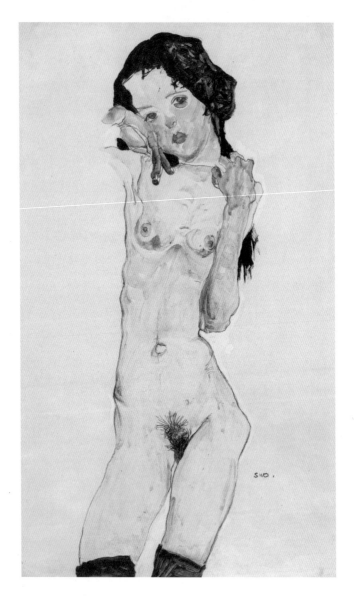

에곤 실레, 「서 있는 벌거벗은 검은 머리 소녀」,
종이에 수채·연필, 56×32.5cm, 1910년, 빈 벨베데레 궁전 알베르티나 미술관

에곤 실레, 「성 세바스티아누스 모습의 자화상」,
1914년, 빈 미술사박물관

그런데 이런 소녀에 대한 실레의 남다른 취향은 곧 범죄가 되었다. 이른바 1912년 '노이렌바흐 사건'이다. 노이렌바흐는 빈에서 35킬로미터 떨어진 소도시로, 도시에 싫증이 난 실레는 어린 소녀들을 데려다 이곳에서 그림을 그렸다. 마을에서는 모델인 발리 노이칠과 뻔뻔스러운 동거를 하다못해 어린아이들을 유혹해 옷을 벗겨 그림을 그리고, 서로의 몸에 대한 호기심을 부추긴다는 소문이 나돌았다. 결국 실레는 유아 납치 혐의로 구속되었고 한 달 가까이 감옥 신세를 져야 했다. 그곳에서 그는 자신을 무지한 대중 앞에서 수십 개의 화살을 맞고 희생당한 순교자 성 세바스티아누스의 모습으로 그렸다. 이 사건으로 실레는 빈에서 더욱 유명해졌다.

판도라, 성적 호기심의 말로

제우스는 프로메테우스에게 불이라는 선물을 받은 인류를 징벌하려고, 헤파이스토스에게 명령을 내려 여자를 만들게 했다. 제우스는 신들에게 명하여 그녀에게 특별한 재능과 미덕을 주도록 했다. 아테나는 생명과 옷 만드는 법, 아

프로디테는 사랑과 아름다움, 헤르메스는 웅변과 꾀, 아폴론은 음악을 선사했다. 그리고 제우스는 그녀에게 상자를 하나 선사하며 절대 열어보지 말라고 충고했다. 이 젊은 여성의 이름은 '모든 선물을 받은 사람'이라는 뜻의 판도라다. 일종의 신이 내린 종합선물세트라고나 할까.

제우스는 똑똑한 프로메테우스('앞을 보는 자'라는 의미)가 아닌 미련한 동생 에피메테우스('뒤늦게 생각하는 자'라는 의미)에게 판도라를 선물로 보냈다. 그러나 에피메테우스는 제우스에게서 온 어떤 선물도 받지 말라는 형의 충고를 잊어버리고 판도라를 받아들였다. 결국 판도라는 신들이 인간에게 내리는 온갖 형벌이 들어 있는 상자를 가져왔던 것! 판도라의 상자 속에서 세상 모든 악과 질병이 나왔고, 마지막으로 희망만이 남았다고 한다. 모든 악과 질병의 근원이 '상자'이고, 이 단어가 '질'을 가리키는 속어이기도 하다는 사실은 그저 우연일까? 독일어, 프랑스어, 네덜란드어 모두 '판도라의 상자'에서 '상자'라는 단어가 그런 중의적인 의미를 띠고 있다고 한다.

인간의 성적 호기심은 인간 본연의 욕구다. "아기가 어디서 나왔느냐" 혹은 "왜 나의 것은 엄마의 것과 다른가" 같은 아이의 질문은 성 차이에 대한 인식에서 출발한다. 인간

쥘 조제프 르페브르, 「판도라」,
캔버스에 유채, 132×63cm, 1872년, 부에노스아이레스 국립미술관

알프레드 쿠빈, 「지옥으로 가는 길」, 1900년

이 성적 차이를 알게 되면서부터 그곳은 금기와 억압의 장소가 된다. 그리하여 판도라의 상자에서 세상 모든 질병이 튀어나왔다는 것은 질이 곧 악마라는 상징으로 해석되었음을 의미한다. 이는 자크 데리다의 '이빨 달린 자궁'이라는 개념과도 상통한다. 남성들은 이 질로 들어서고자 할 때 무의식적으로 자신이 커다란 위험에 놓여 있다는 묘연한 느낌이 든다는 것이다.

오스트리아 출신 알프레드 쿠빈Alfred Kubin, 1877~1959의 그림에는 여성에게 잡아먹힐까 봐 두려워하는 남성의 심정이 반영되어 있다. 여성혐오를 바탕에 둔 농담 중에는 끝을 알수 없는 질의 깊이에 대해 얘기하는 것들이 많다. 물론 이런 비유는 세상 모든 악의 근원이 여성의 성기에서 나온다는 편협한 남성 지배 이데올로기의 집단 무의식을 담고 있는 것이리라.

그들 각자의 취향

영국 라파엘전파의 이론적 수장이었던 사회비평가이자 미술평론가인 존 러스킨은 신혼 초에 아내 에피 그레이의

음모를 보고 기겁한다. 그 후 결혼 무효 소송이 있기 전까지 6년 동안이나 아내와의 성교를 기피한다. 결국 아내를 절친한 라파엘전파 화가 존 에버렛 밀레이에게 빼앗긴다. 이 엄청난 스캔들은 당시 크리미아 전쟁보다 더 센세이셔널했다. 러스킨이 아내를 빼앗긴 결정적인 사유는 그의 성적 취향 때문이었다. 자신이 그동안 찬탄해 마지않았던 고대 그리스 로마의 우아한 무모無毛의 여성 조각과 달리 체모가 있는 아내의 성기를 보는 것이 그에게는 낯설고 실망스럽고 두려운 체험이었다.

마르셀 뒤샹 또한 무모증의 여자에 대한 취향을 가지고 있었다. 결혼한 지 6개월 만에 이혼한 전 부인 리디에 사라징 레바소르는 뒤샹이 음모가 없는 여자를 좋아했다고 고백했다. 그녀는 뒤샹이 자신에게 체모를 밀게 했으며, 심지어 뒤샹은 모든 종류의 털에 대해 거의 병적인 공포를 지니고 있어, 자신의 몸에 난 어떤 털도 견디지 못했다고 회고했다. 뒤샹은 털의 존재가 사람이 약간 진화한 동물에 불과하다는 것을 보여주는 뚜렷한 징표라고 생각했다.

주지하듯 프로이트는 여성의 성기는 미적이지는 않지만 미학적인 대상이라고 말했다. 그런 의미에서 성기를 미적으로 표현한 조지아 오키프의 확대된 꽃이 떠오른다. 꽃의

생식 기관과 여성 성기의 유비를 통해 드러난 꽃들. 그렇지만 기묘하게도 오키프의 꽃은 단순한 섹슈얼리티를 넘어선다. 꽃은 그녀에게 수많은 생명의 메타포로도 작용한다. 그리고 그녀는 담담하게 말한다. "꽃을 크게 그린 것은 사람들이 놀라서 꽃을 더 주의 깊게 바라보게 하기 위해서였다"라며.

체모를 그린다는 것은 무엇을 의미할까? 체모는 정욕, 성적인 힘과 관련된다. 여성의 성적 정열은 감상자로 하여금 그녀를 쉽게 장악할 수 있다는 느낌을 주지 않는다. 남성 지배 이데올로기 사회에서 여성은 남성의 욕망을 충족시키기 위해서 존재해야 하며, 스스로 욕망을 충족시키는 경우는 없어야 한다고 간주되었다. 그 때문에 대부분 체모 없는 누드가 그려졌던 것이다. 여성을 지배하고자 하는 남성에게 체모가 그려진 여성 누드는 불편한 심기 그 자체였다는 것이다.

넉넉하고
튼튼한 육체의
대지

작자 미상, 「아름다운 둔부의 비너스」,
대리석, 기원전 100년~기원전 200년, 나폴리 국립고고학박물관

동물행동학자 데스몬드 모리스는 사랑의 보편적인 상징인 하트 모양이 엉덩이, 즉 "뒤에서 바라본 여자 엉덩이"에서 영감을 얻었다고 주장한다. 그러고 보니 분명 여성의 엉덩이는 봉숭아처럼 하트 형태를 가지고 있다. 이처럼 엉덩이가 완벽하게 돌출된 형태를 이루기 위해서는 허리가 쏙 들어가야 한다. 엉덩이는 두 개의 아치형 곡선으로 이루어져 있을 때 가장 아름답기 때문이다. 바로 그런 아름다운 엉덩이의 본격적인 첫 출현은 비너스 칼리피기스Venus Callipygis일 것이다. 비너스 칼리피기스는 '엉덩이가 아름다운 비너스'라는 뜻이다.

뒷모습이 강조된 비너스상은 매우 드물다. 비너스로 대표되는 여성의 누드는 남성의 누드보다 100년 정도 늦게 제작되었다. 그렇다고 그리스 예술이 여성에게서 어떤 아름다움도 발견하지 못했거나, 여성이 일상에서 어떤 역할도 수행

하지 못했다는 의미는 아니다. 그들이 여성을 좀 더 가까이 들여다보기 시작하면서 여성의 잘 발달한 엉덩이에 주의를 기울였다고 보아야 할 것이다.

미술사에서 엉덩이는 어떤 역할을 했을까? 프랑스 작가 장 뤼크 엔니그에 따르면, 19세기 중반부터 제1차 세계대전이 발발하기 전까지 미술사 속 엉덩이는 대체로 목욕 중이었다고 한다. 심지어 그것만이 거의 유일한 관심사였다고 해도 무리가 아니라고 주장한다. 하지만 어디 목욕하는 여성들의 엉덩이만 존재했을까? 아기, 신, 남자, 미소년, 천사의 엉덩이도 존재했다. 그 별난 엉덩이들의 경이롭고 그로테스크한 세계는 무엇을 의미하는가?

남자, 신의 엉덩이

사실, 완벽한 엉덩이는 남자들의 전유물이었다. 젊고 활동적인 남성의 엉덩이! 완벽한 엉덩이에 대한 칭송이 정점에 도달한 것은 고대 그리스 시대였다. 그 첫 번째, 엉덩이 이미지는 김나지움gymnasium에서 자랑스럽게 신체를 노출한 운동선수의 것이다. 남성 누드의 엉덩이는 고대 그리스 사

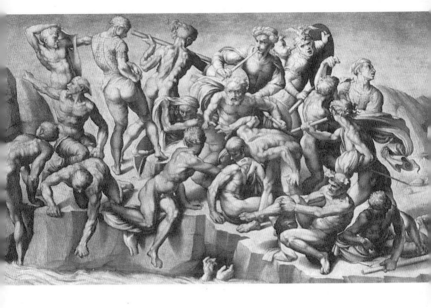

바스티아노 다 상갈로, 미켈란젤로의 「카시나 전투」 모작,
패널에 유채(그리자유), 77×130cm, 1542년경, 노퍽 홀컴 홀

미켈란젤로 부오나로티, 「남성 누드」(「카시나 전투」 드로잉),
종이에 검은 분필, 40.4×26cm, 1505년, 하를럼 테일러 박물관

회의 스폰서십으로서 동성애와 관련 있다. 소년의 몸은 도시국가를 이끌어나갈 역량 있는 재목이 되기 위해 영혼을 담는 그릇이어야 했고, 그렇기에 더욱더 아름답게 가꾸어져야 할 대상이었다. 그런 남성들의 엉덩이는 여성의 엉덩이와는 사뭇 다르다. 남성의 엉덩이는 부드럽고 펑퍼짐한 여성의 엉덩이에 비하면 대체로 작고, 좁고, 단단하고, 근육질로 보인다. 마치 조가비처럼 꼭 다물어 있는 단단한 엉덩이였던 것이다.

그렇다고 하더라도 그리스 청년상에서 엉덩이가 정면으로 표현된 적은 드물다. 엉덩이가 중심이 되는 조각이 제작된 경우는 찾아보기 힘든 것이다. 우람한 팔이나 벌어진 가슴, 탄탄한 허벅지가 차지하는 영광에 비하면 엉덩이는 남성성이나 정력을 나타내는 요소가 별로 없다고 평가되었던 것 같다. 반면 엉덩이는 16세기 이탈리아에서 폭발적으로 등장한다. 바로 미켈란젤로에 의해 남성 엉덩이의 진경이 드러나기 시작한 것. 남성의 몸에 대단히 열광했던 그는 어깨, 무릎, 엉덩이 같은 부위에 깊이 천착했다. 조르조 바사리가 미켈란젤로의 남성 누드를 신적인 요소로 보았다고 지적할 만큼, 미켈란젤로가 조각한 엉덩이는 고대 그리스적 아폴론과는 다른, 과장된 파토스의 표현이었다.

특히, 「다비드」「카시나 전투」「천지창조」「최후의 심판」 속 남자들의 엉덩이를 보라. 그것들은 한마디로 천지를 진동하는 엉덩이들이다. 그렇게 힘찬 숨결을 토해내며 포효하는 격정적으로 과장된 엉덩이는 전무후무하다. 마치 도끼로 갈라놓은 듯한 엉덩이의 고랑은 등줄기를 타고 정수리에까지 이른다. 이로써 미켈란젤로의 엉덩이는 육체의 중심을 벗어나 정신적 도약의 메시지가 담보된 매개체가 된다. 바로 신플라톤주의의 육체적 현현顯現!

이후 플랑드르의 프란스 플로리스Frans Floris, 1515~70는 「올림포스의 신들」이라는 작품에서 제우스의 엉덩이를 적나라하게 보여준다. 이 그림의 주인공은 제우스가 아니라 그의 엉덩이다. 제우스는 갑옷을 깔고 앉아 엉덩이에 한껏 힘을 주며 허리를 뒤로 젖히고, 등의 근육을 한껏 추어올리며 과시하고 있는 듯 보인다. 제대로 들린 그 엉덩이는 완전히 열려 있는 듯하다. 게다가 제우스는 그 자리에 모여든 올림포스의 신들을 바라보고 있으므로 이 그림에서 엉덩이를 보이는 유일한 인물이 되었다. 가장 권위 있는 인물의 엉덩이가 가장 적나라하게 보이는 것이다. 헤라, 비너스, 아테나로 보이는 세 여자를 중심으로 자리를 차지한 제우스의 엉덩이는 세계를 지배하고 있는 신에 걸맞은 거대하고 놀라운 엉덩이

프란스 플로리스, 「올림포스의 신들」,
패널에 유채, 150×198cm, 1550년, 앤트워프 왕립미술관

가 아닌가! 흥미로운 건 자신의 신조神鳥인 공작을 깔고 앉은 헤라의 시선이다. 왜 그녀는 새삼스럽게 남편의 엉덩이에 시선을 꽂고 있는 것일까?

이토록 실감 나는 아기 엉덩이

우리는 왜 아기 엉덩이를 보고 그토록 황홀해 하는 것일까? 아기 엉덩이라면 누구라도 입술을 가져다 대길 주저하지 않는다. 엄마가 아기를 보여줄 때면, 으레 세상에 나온 지 얼마 안 되는 매혹적인 엉덩이를 보여주곤 한다. 인간 아기의 볼기만큼 더 보드랍고 감미롭고 신선한 엉덩이를 찾아볼 수 있겠는가?

그리스 신화에 등장하는 트로이 사람 가니메데스는 인간 중에서 가장 아름다운 용모를 가진 존재로 제우스가 연정을 품었던 어린아이다. 변신의 귀재였던 제우스는 독수리의 모습으로 나타나 아이를 납치해 천상으로 데려갔다. 자신의 옆에 두고 술을 따르는 시종이자 애인으로 삼기 위해서다. 그림 속 아기 엉덩이가 이렇게 실감 나게 그려진 적이 또 있을까? 게다가 그 아이가 가니메데스라니!

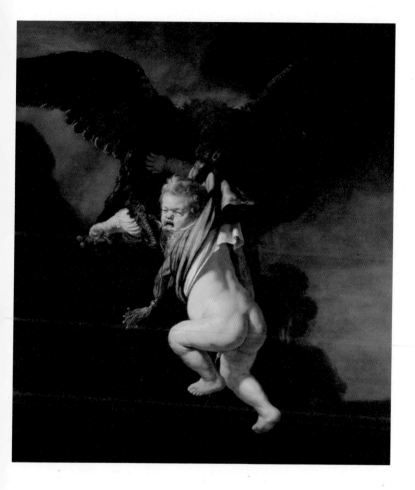

렘브란트 하르먼스 판 레인, 「가니메데스의 납치」,
캔버스에 유채, 177×129cm, 1635년, 드레스덴 옛 거장 회화관

아뿔싸! 렘브란트가 그린 아기 가니메데스는 크게 경기를 일으킬 정도로 놀랐는지 오줌까지 지리고 있다. 게다가 드러난 엉덩이는 어찌나 튼실하고 투실투실한지 아기의 엉덩이라기보다는 처녀의 엉덩이처럼 관능적이기까지 하다. 어쩐지 얼굴과 엉덩이는 조화롭지 않게 느껴진다.

렘브란트의 가니메데스는 확실히 모성애적 측은지심을 발동하게 한다. 아기 엉덩이만큼 엄마의 사랑을 필요로 하는 대상은 없기 때문이다. 그런 의미에서 이 그림은 여느 그림에서 함의하는 고대의 동성애에 대한 지지와는 판이한 내용을 담고 있다. 렘브란트가 그리스 신화 자체보다는 『변신 이야기』의 기독교적 번안인 『도덕화한 오비디우스』를 인용했기 때문이다. 즉, 독수리에 의해 납치당한 가니메데스는 그리스도에 의해 인간 영혼이 포획되었음을 의미한다. 그렇게 본다면 가니메데스가 울부짖는 어린아이의 모습으로 변형된 사유를 이해할 수 있을 것 같다. 진정으로 믿는 자는 엄마를 잃은 아기처럼 그리스도를 찾을 것이기 때문에.

꽃을 심은 엉덩이와 악보 엉덩이

중세 말의 환상과 엽기적인 것을 다룬 화가이며 초현실주의의 선구자인 히에로니무스 보스Hieronymus Bosch, 1450?~1516의 작품에는 야릇한 엉덩이들이 자주 출몰한다. 세 폭 제단화인 「세속적인 쾌락의 정원」의 중간 패널 중 엉덩이에서 꽃이 피어나오는 장면은 매우 이채롭다. 더욱더 흥미로운 엉덩이들은 오른쪽 패널인 '지옥'에서 다양하게 등장한다.

엉덩이에서 까만 새가 떼거리로 나오고 있는가 하면(빠져나가는 영혼을 묘사했다는 설), 엉덩이에 피리가 꽂혀 있고(당시 말초적이고 감각적인 음악으로 쾌락에 봉사하는 음악가들은 지옥의 형벌을 받아야 한다고 생각), 똥 대신 금화를 배설해 내는가 하면(일곱 가지 대죄 중 탐욕의 죄를 저지른 고리대금업자), 악마의 엉덩이에 붙은 거울 속 추한 자신을 들여다보는 여자(일곱 가지 대죄 중 교만의 죄)가 있다. 또한, 뚱뚱한 남자의 항문에는 화살이 꽂혀 있다. 이 항문과 관련된 모든 이미지는 단순히 항문 성교에 관한 것이라기보다는 파멸에 이르는 위험한 쾌락, 특히 성적인 쾌락을 경고하는 것이다.

이런 그림을 그린 보스는 어떤 사람인가? 점성가, 연금술사, 마법사, 가학성 성도착자, 지킬박사와 하이드 등의 별명

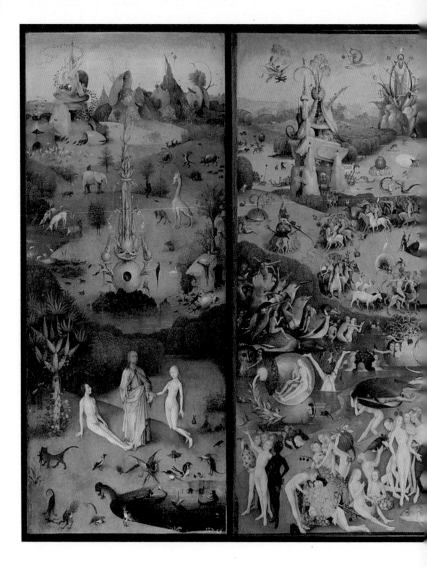

히에로니무스 보스, 「세속적인 쾌락의 정원」,
패널에 유채, 220×390cm, 1480~1505년, 마드리드 프라도 미술관

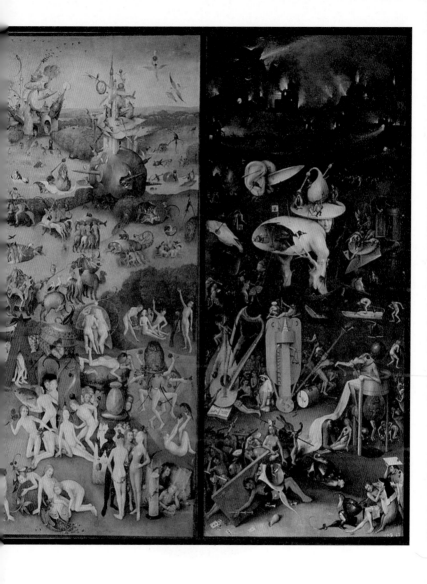

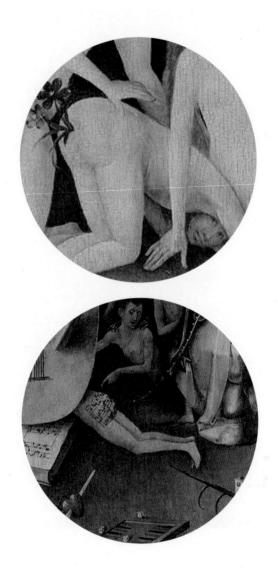

을 가진 그의 일생은 비밀로 가득 차 있다. 한 가지 그럴싸한 추측을 해본다면, 그가 당시 공식적으로 금지되었던 '자유정신형제회'라고 불리는 아담파 신도로 진보적인 자유사상가였다는 점이다(그림의 주문자도 아담파다). 이들은 비밀 장소에 모여 '원죄 이전 지상낙원의 지복을 가져오는 마술적 과정'에 따라 집단성교를 했다고 전한다. 아마도 보스는 지배 이데올로기에 반하는 성서 재해석의 달인이었던 것 같다. 결국 이 그림은 화가 자신의 탐닉과 두려움을 동시에 반영해놓은 야릇한 상상의 결과물이 아닐까!

이 제단화 속 악보가 그려진 남자의 엉덩이는 더욱 호기심을 자아낸다. 이 악보는 500~600년 전의 음악인 「지옥에서 온 엉덩이」라고 한다. 그리고 이 엉덩이 악보는 미국의 조각가 로버트 고버가 분리되고 소외된 인체를 주제로 작업하는 데 지대한 영감을 주었다. 그뿐이랴. 미국의 한 대학생은 이 악보를 직접 연주해 블로그에 올리면서 인터넷상에서 화제를 모았다고 하니, 참으로 기묘한 악보가 아닐 수 없다.

요염한 얼굴이 된 엉덩이

로코코 시대에는 이전의 도리아식 기둥처럼 튼튼하게 생긴 여자들과는 달리 작고 귀여운 여자들이 등장한다. 게다가 여성이 몸을 뒤집어 엉덩이를 한껏 드러낸다. 특히 루이 15세 치하의 왕실 화가 프랑수아 부셰François Boucher, 1703~70는 당대 철학자인 디드로한테 오직 젖가슴과 엉덩이를 보여주기 위해 붓을 든다는 혹평을 받았다.

부셰는 터키 궁중에서 시중을 들던 여자 노예를 뜻하는 '오달리스크'라는 제목으로 엉덩이를 맘껏 드러낸 앙증맞은 여자들을 그렸다. 먼저 그는 자신의 부인을 모델로 「오달리스크」를 그린다. 약간은 권태롭고 무기력한 상태에서 배를 깔고 엎드려 있는 여자를 당대 귀족이나 국왕이 숨겨둔 애첩을 바라보는 시선으로 재현했던 것.

부셰는 17세의 마리 잔과 결혼했는데, 주변 남자들이 호시탐탐 엿볼 만큼 요염하고 아름다웠다. 부셰가 한 친구에게 신화 속의 프시케를 주제로 그림을 그리겠다고 말하자, 그 친구가 "라 퐁텐의 『프시케』를 반복해서 읽게. 그리고 무엇보다 자네 부인을 잘 연구하게"라고 조언했을 만큼 말이다. 실제로 부셰는 아내가 자주 바람을 피워 마음고생을 했

프랑수아 부셰, 「오달리스크」,
캔버스에 유채, 53.5×64.5cm, 1749년경, 파리 루브르 박물관

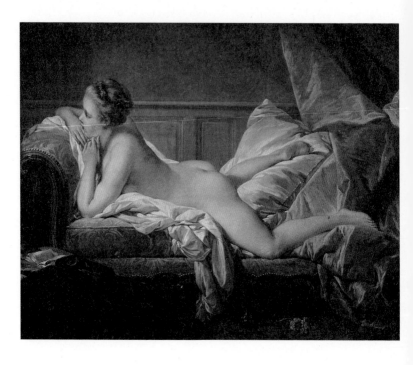

프랑수아 부세, 「오머피 양」,
캔버스에 유채, 59×73cm, 1752년경, 쾰른 발라프 리하르츠 미술관

다고 한다.

당시 상류층의 이국적인 취향을 보여주는 중국과 터키산 기물들이 방 안을 가득 메우고 있는 할렘의 밀실에서 왕을 기다리며 무료한 시간을 보내는 오달리스크. 무엇보다 엉덩이가 얼굴을 제치고 그림의 중앙을 차지하면서 더 중요하게 다뤄졌다. 크고 튼실하고 볼륨 있는 오달리스크의 엉덩이를 강조하기 위해 허리는 흰 옷감으로 가려져 있으며, 더욱이 분홍빛 살결의 엉덩이와 벨벳의 대비는, 엉덩이의 촉감을 더욱 극대화한다. 이렇게 희고 아름다운 살집을 가진 방종한 엉덩이는 유례없는 쾌락, 분방한 유희를 위한 것이다. 이로써 남성 관람자에 의한 촉각적 시선의 대상, 즉 쓰다듬고 어루만져지는 완벽한 대상이 되었다.

또 다른 오달리스크의 모델은 14세의 루이즈 오머피다. 그녀는 둥그스름한 젊은 몸매, 푸른 리본으로 고정한 머리채, 미세한 솜털이 뽀송뽀송한 부드러운 살결, 아직은 젖 냄새가 가시지 않은 아기의 엉덩이를 가지고 있다. 1740년대 중반부터 부셰 부인의 뒤를 이어 모델로 자주 등장했던 그녀는 이 그림으로 일약 왕의 여자가 된다. 바로 루이 15세에게 발탁되었던 것.

왕을 사로잡은 것은 무엇이었을까? 소녀는 과도하게 유

혹하지 않는다. 엉덩이가 그림의 중앙을 차지하지만, 몸과 시선은 관람자를 따돌린다. 이렇게 무심한 척 다리를 벌린 소녀의 모습이야말로 천진난만한 유희 그 자체다. 아마 왕은 이런 모습에 매료되었을 터! 그렇게 1753년 그녀는 루이 15세의 할렘으로 알려진 '사슴 정원'에 들어갔다. 그녀는 루이 15세의 딸을 낳지만, 왕과의 관계는 3년 만에 끝난다. 이 어린 후궁은 왕의 총애를 독점한 후, 연적들을 물리치기 위해 자신을 고용한 마담 퐁파두르를 '늙은 여자'라 부르는 오만함을 보여 결국 황실에서 쫓겨나게 되었다.

원시성을 담은 생명력

쿠르베가 특별히 좋아했던 「목욕하는 여인들」속 나체는 튼튼한 시골 여성의 것이다. 아직 젊고 탄력 있지만 주름 잡힌 거대한 엉덩이가 어딘지 서민적이고 소박하기 그지없다. 게다가 둔부의 Y자로 연결된 두 개의 보조개는 이 엉덩이가 얼마나 튼실한지를 가감 없이 보여준다. 동굴 안처럼 어둠침침한 배경에 빛의 역할을 하는 것은 오로지 여자의 크고 밀도 있는 엉덩이뿐이다.

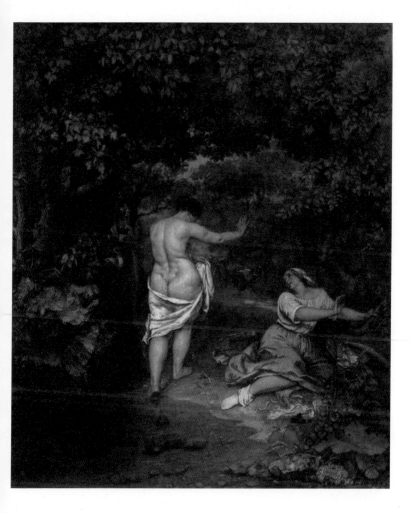

귀스타브 쿠르베, 「목욕하는 여인들」,
캔버스에 유채, 227×193cm, 1853년, 몽펠리에 파브르 미술관

1853년 살롱전을 관람했던 나폴레옹 3세의 외제니 황후는 이 엉덩이를 드러낸 그림 속 여인을 유심히 들여다보더니 웃으면서 이 여자도 '페르슈롱 암말'(둔부가 유난히 육중한 말)이냐고 농담을 했다. 나폴레옹 3세는 황후의 재치에 즐거워하며 말에 채찍을 휘두르듯 그 엉덩이를 냅다 갈겼다. 이처럼 넓적한 둔부와 허벅지의 사실적 표현, 그리고 가는 허리와 아주 큰 엉덩이의 극적인 대비는 이전까지 여신들이 보여준 고전적이며 이상적인 세련미와는 전혀 다른 파격적인 시도다. 쿠르베가 그린 엉덩이는 루벤스가 그린 「삼미신」 속 엉덩이보다 섬세하지는 않지만 훨씬 더 구체적이고 현실적인 살집을 가졌다.

미술사가 케네스 클라크는 "쿠르베가 그린 여성들에게는 소처럼 유유자적한 무심함이 깃들어 있다. 바로 그 무심함이 이 여성들에게 일종의 고전적인 고상함을 부여"한다고 말했다. 분명 엉덩이의 주인공은 클라크의 말처럼 "넘쳐 오르는 거대한 식욕"의 소유자이면서 동시에 관자로 하여금 고상한 아름다움을 가졌다고 느끼게 한다.

쿠르베는 1868년에 「샘」이라는 그림으로 또 한번 세간의 이목을 집중시켰다. 이 그림에서는 더욱 젊고 탄력 있는 몸매의 얼굴 없는 나체가 등장한다. 오른손을 나뭇가지에 의

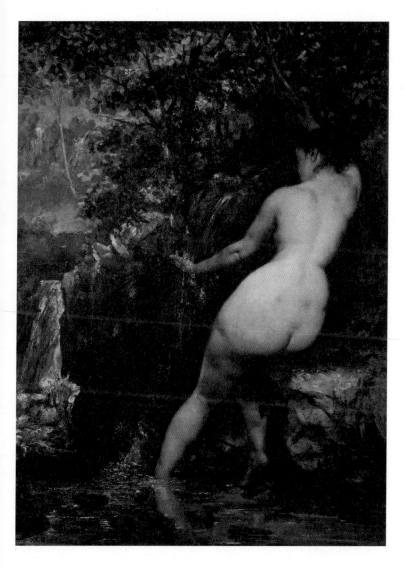

귀스타브 쿠르베, 「샘」,
캔버스에 유채, 128×97cm, 1868년, 파리 오르세 미술관

지한 채 왼손을 투명하게 흐르는 작은 폭포에 대고 있는 뒷모습의 앉아 있는 누드는 지금까지 보아왔던 신화 속 여주인공들과는 거리가 멀다. 이처럼 쿠르베가 등장시킨 엉덩이는 비천할 정도로 현실적이라는 측면에서 경쾌한 활기보다는 훨씬 진하고 강한 원시적인 생명력을 떠올리게 만든다. 이 엉덩이야말로 쿠르베가 추구한 자연의 진정성에 가장 가까운 실체가 아닐까!

관능적이거나
겸허하거나

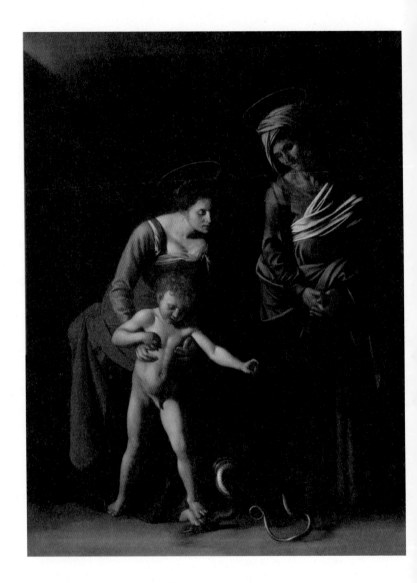

미켈란젤로 메리시 다 카라바조, 「성 안나와 함께 있는 성모자」,
캔버스에 유채, 292×221cm, 1605∼06년, 로마 보르게세 미술관

서양미술사에서 발은 '발 언어podolinguistics'라는 용어가 따로 존재할 만큼 낯설면서도 강력한 메시지를 지닌다. 조형적으로 볼 때 발은 전체적인 윤곽, 발바닥의 아치, 발등, 발목, 발가락 등 그 세부가 미적인 형태로서 매우 독특한 매력을 지닌다. 이와 관련해 독일의 심리학자 아이그레몬트는 고전이 된 『발과 신발의 상징과 에로티시즘Foot and Shoe Symbolism and Eroticism』에서 "맨발은 성적 매력의 수단으로 존재한다. 발과 에로티시즘 사이에는 깊은 관계가 있다"고 말했다.

그래서인지 고대 신화와 전설에는 발과 성 관념을 연결하는 경우가 흔하다. 어떤 원주민들은 성기보다 발을 노출시키는 것을 더 부끄러워하기도 한다. 그만큼 발이 노골적인 상징으로 쓰이는 경우가 많다. 그렇다고 미술작품 속 발들이 모두 단순히 관능적이고 감각적인 섹슈얼리티만을 의미

하지 않는다. 그것은 때로 고통과 겸허와 같은 정신성의 경지를 드러내는 등 다양한 스펙트럼을 보인다.

순교자의 발

성 세바스티아누스는 로마 디오클레티아누스 황제의 근위장교였다. 그는 당대 공인되지 않은 기독교 신앙을 가지고 있었고, 형장으로 끌려가는 신도들을 격려했다는 죄목으로 사형선고를 받았다. 다행히 화살이 급소를 피해, 살아남을 수 있었던 세바스티아누스는 황제를 찾아가 기독교를 전하고자 했고, 결국 그 자리에서 돌에 맞아 죽는다.

당시 페스트는 마치 공기에 의해 확산되는 전염병과 같은 것으로 여겨졌는데, 화살을 맞고도 죽지 않는 세바스티아누스는 페스트를 이기는 수호성인으로 추앙되었다. 그렇게 화가들은 세바스티아누스를 제단화 한구석이나 기둥에 따로 그려 넣었다. 이는 주술적이고 실용적인 부적과도 같은 것이었다.

안드레아 만테냐가 거주하던 파도바에는 전염병이 자주 발생했다. 파도바의 한 행정관은 전염병이 점차 마을에서 사

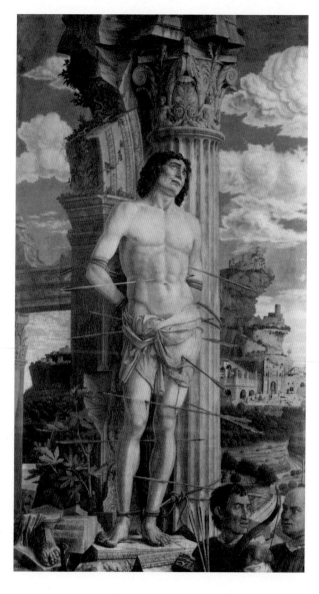

안드레아 만테냐, 「성 세바스티아누스의 순교」,
캔버스에 유채, 255×140cm, 1480년, 파리 루브르 박물관

라져가는 것을 기념하기 위해, 마침 전염병에서 막 벗어난 화가에게 그림을 의뢰하기도 했다.

만테냐의 작품에서 세바스티아누스는 개선문 같은 고대 건축물의 기둥에 묶여 있다. 그림 왼쪽 아랫부분, 폐허가 된 고대 조각의 파편 속에 발 하나가 유독 눈에 띈다. 로마 시대 병정이 신었을 법한 신을 착용한, 거의 발가벗다시피 한 왼발이다. 로마 장교였던 세바스티아누스의 발일까? 그런데 발목이 잘려 있다. 잘린 발은 어떤 의미일까?

문화사적으로 볼 때 발은 남근의 상징이다. 남성의 성기를 제외하면, 발은 인체 가운데 남근의 상징으로서 가장 관습적으로 쓰였다. 슬로바키아에서는 페니스를 '제3의 발'이라고 하며, 나폴리 인근 지역에서는 성 코시모의 축일에 '성 코시모의 엄지발가락'이라는 이름을 가진 거대한 모형 남근을 봉헌했다. 피렌체, 토리노, 알렉산드리아를 비롯한 지역에서는 신들에게 바친 '발 기념물'이 발견되는데, 이것은 발의 남근성에 대한 칭송이었다. 정신분석학에서는 발이 부상당하는 꿈을 꾸면, 그것은 성기의 부상 혹은 거세를 의미한다.

화살을 맞고 있는 성 세바스티아누스 그림은 동성애를 거론할 때 흔히 언급된다. 당시 남자들은 죽어가는 건장한 미남 장교의 벌거벗은 육체에서 얼핏 아쉬움과 매혹이 공존하

는 묘한 쾌락을 맛보았을지도 모른다. 따라서 화살은 세바스티아누스의 몸에 꽂힌 뭇 남성들의 시선일 수 있으며, 잘린 발은 세바스찬의 건강한 남근이 곧 거세될 것이라는 의미로도 해석할 수 있다.

낮은 곳에서 빛나는 순례자의 발

카라바조는 로마의 산타고스티노 성당 카발레티 예배당의 제단화를 위해 「순례자들의 성모」(「로레토의 성모」라고도 불린다)를 그렸다. 그림이 완성되었을 때 교회는 그림의 수용 여부를 두고 논쟁을 벌였다. 지금까지 그려졌던 성모와는 너무 달랐기 때문이다. 벽돌이 드러난 허름한 집 현관에 신발을 신지 않고 선 성모는 후광을 제외하면 신성하고 고귀하기는커녕 평범해도 너무 평범했던 것. 게다가 S라인의 제스처도 이색적이다.

누구도 이렇게 맨발의 성모를 그린 적이 없었던 시대에 왜 이렇게 그렸을까? 성모 앞에 무릎 꿇은 노부부 중 남자의 발을 보면 단박에 이해할 수 있다. 굳은살이 박인 늙은 남자의 더러운 발은 그가 얼마나 고되고 험난한 순례의 길을 걸어왔

미켈란젤로 메리시 다 카라바조, 「순례자들의 성모」,
캔버스에 유채, 260×150cm, 1603~05년, 로마 산타고스티노 성당 카발레티 예배당

미켈란젤로 메리시 다 카라바조, 「로사리의 마돈나」,
캔버스에 유채, 364.5×249.5cm, 1607년, 빈 미술사박물관

는지를 눈이 아닌 마음으로 감각할 수 있게 한다.

성모의 집에 순례를 온 신앙심이 두터운 순수한 사람들 앞
에 마리아가 신발을 신고 등장했더라면 어땠을까? 아마도
순결과 겸손의 상징인 마리아의 연민과 자비심이 제대로 느
껴지지 않았을 것이다. 연민과 자비는 무엇인가? 결국 상대
방의 마음이 되어 보는 이심전심과 인지상정으로부터 시작
되지 않던가!

카라바조의 다른 작품에도 헐벗고 고단한 발들이 등장한
다. 사실 그는 이런 발을 가진 사람들과 절친한 친구였다.
예컨대 푸줏간 주인, 우편배달부, 향수 제조업자, 부랑자나
거지, 창녀 등 하류계층 사람들과 친하게 지냈고, 그들을 작
품의 모델로 삼았다. 성모의 모델도 창녀였다. 카라바조는
상해, 욕설, 살인 등의 죄목으로 법정 기록에 수차례 등장할
정도로 난폭했지만, 따뜻하고 열정적인 마음의 소유자로 가
난한 사람들에게 베풀기를 좋아했다.

「로사리의 마돈나」에도 「순례자들의 성모」의 발에 버금
가면 서러울 발이 등장한다. 라구사의 부유한 상인인 니콜
라스가 주문한 이 그림은 도미니크 수도회에 봉헌하기 위
해 그려졌다. 그리고 주문자들은 이 지상에서 가장 겸손하
고 가난한 순례자의 모습으로 표현되었다. 이 그림이 아직

현존하는 것은 그들이 자신들의 모습을 가장 더럽고 비천한 발을 가진 순례자로 묘사하는 것을 마다하지 않았기 때문이 아닐까. 그림을 주문한 후원자가 예술가보다 훨씬 더 돋보이는 순간이다.

세족식과 탕아의 발

예수는 최후의 만찬이 있기 전, 제자들의 발을 씻겨준다. 사막 지역에 살던 예수와 그 무리들은 피부가 매우 건조해서 각질이 두껍고 형편없이 망가진 발을 가지고 있었을 터. 통상 고대사회에서 발을 씻겨주는 일이 노예의 몫이었다고 볼 때, 타인의 발을 씻겨준다는 것은 스스로 종이 되어 남을 섬긴다는 의미를 가진다. 그런데 예수가 발을 씻겨준 것은 이런 단순한 의미를 넘어선다.

고대 그리스어 '바실레이아basileia'는 왕국이라는 뜻인데, 이는 '기초, 발, 걷다'라는 뜻의 바시스basis에서 파생된 것이다. 그런 의미에서 예수의 세족식은 단순히 과거의 죄를 씻는다는 차원의 행사가 아니라, 신의 왕국을 향하여 힘찬 발걸음을 내딛을 수 있도록 기초를 닦는 행위라고 볼 수 있다.

하우스부헤스의 거장, 「제자들의 발을 씻겨주는 그리스도」,
패널에 유채·템페라, 131×76cm, 1475년, 베를린 국립회화관

그 깊은 뜻을 모르는 다혈질의 베드로는 "제 발은 절대로 씻기지 못 합니다"라고 단호하게 말한다. 이에 예수님은 즉각 "내가 너를 씻겨 주지 않으면, 너는 내가 하는 일과 아무 상관이 없다"라고 답한다. 이에 베드로는 "주님, 그렇다면 제 발만 씻기지 말고, 제 손도 씻겨 주십시오! 제 머리도 씻겨 주십시오!"라며 애먼 소리를 해댄다.

예수의 세족식을 주제로 한 그림 대부분은 허리춤에 수건을 두른 예수가 무릎을 꿇고 있고, 베드로가 이를 이해하지 못하고 동요하는 긴장된 순간을 보여준다. 베를린 국립회화관 소장의 이 그림에서도 역시 베드로가 자기 발을 씻겨주려는 예수를 제지하고 있다. 베드로의 발은 부담감으로 움찔거리며 망설이는 모양새고, 예수의 검지는 세족식이 하늘의 뜻임을 가리킨다. 세족식이 끝난 후 예수는 제자들에게 자신이 한 것처럼 앞으로 서로의 발을 씻겨주라고 말한다. 이렇게 세족식을 끝낸 발이 함께 보듬고 천국으로 이끌어야 할 또 다른 발이 있다. 렘브란트가 그린 「돌아온 탕자」의 발이다.

미리 상속 받은 재산을 다 탕진하고 쇠잔해져 돌아온 아들을 노쇠한 아버지가 받아들이는 장면이다. 「돌아온 탕자」는 렘브란트가 죽기 전 10년 동안 그린 미완성작으로 화가 자신의 가장 처절한 자화상이라고도 볼 수 있다. 그러니까 실

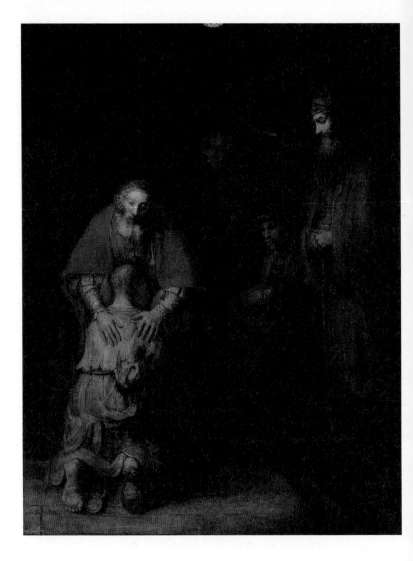

렘브란트 하르먼스 판 레인, 「돌아온 탕자」,
캔버스에 유채, 262×205cm, 1661~69년, 상트페테르부르크 예르미타시 미술관

제 렘브란트의 화려했던 삶, 그리고 사랑하는 아내와 아들을 모두 먼저 저 세상으로 보내고 재산까지 전부 탕진한 후 비참한 생활로 홀로 고독한 삶을 마감할 수밖에 없었던 자신의 삶에 대한 깊은 회환을 그린 것이다.

렘브란트는 탕자가 된 자신의 처지를 '발'을 통해 드러냈다. 즉, 돈과 명예와 가족 등 모든 것을 잃은 자신의 처참한 상태를 탕자의 더럽고 굳은살이 박인 발과 너덜너덜한 신발에 대입했던 것. 하느님 아버지를 상징하는 늙은 아버지는 어머니의 손과 아버지의 손을 동시에 가지고 있으며, 강인하고 너그러운 아버지의 마음과 자비롭고 온화한 어머니의 마음으로 맨발의 탕자를 거두고 있다. 그러니 이 그림은 천국에 대한 최고의 비유가 아닐까.

오이디푸스의 발

발에 관한 이야기 중 오이디푸스 신화만 한 것이 없다. '곪은 발' 혹은 '퉁퉁 부어오른 다리'라는 뜻의 '오이디푸스'라는 이름이 함의하는 바를 생각해보라. 오이디푸스는 태어나자마자 아들에 의해 살해당한다는 신탁을 들은 아버지에

의해 버림받는다. 그것도 그냥 버려진 것이 아니라 발을 포개서 대못을 박은 상태로. 발을 꽁꽁 묶어둔다는 것은 발의 자연적 기능이나 위력을 없애는 의미로 거세와 다름없다. 그러나 거세를 생물학적 의미로 단순히 해석해서는 안 된다. 영혼은 살아 있는 동안 육체에 실려 있다고 믿었던 고대 그리스인들처럼 오이디푸스의 아버지 라이오스 역시 아이가 신전에 올 수 없도록, 아이의 영혼이 신과 마주하지 못하도록 하기 위해 발에 못을 박았다고 보는 편이 타당하다.

뿐만 아니라 오이디푸스가 풀어야 할 스핑크스의 수수께끼에도 발 이야기가 나오는데, 이 질문에는 오이디푸스 자신의 운명이 담겨 있었다. 아침에는 네 발, 점심에는 두 발, 저녁에는 세 발로 걷는 것이 무엇이냐고 수수께끼를 냈을 때 오이디푸스는 '인간'이 아니라 '나 자신'이라고 답했어야 했다. 오이디푸스는 네 발로 기던 어린아이일 때 테베를 떠났다가, 두 발로 다시 입성하고, 다시 장님이 되어 지팡이를 짚고 세 발로 제 나라를 떠나게 되는 자신의 운명을 전혀 눈치 채지 못했던 것이다.

이 조각은 바로 앞으로 다가올 오이디푸스의 운명을 담은 애달픈 작품이다. 오이디푸스의 아버지 라이오스는 태어날 아들이 아비인 자신을 죽이고 아내인 이오카스테와 결혼할

앙투안 드니 쇼데, 「나무에 묶여 있던 어린 오이디푸스를 구한 목동 포르바스」,
대리석, 높이 196cm, 19세기경, 파리 루브르 박물관

것이라는 신탁을 듣고, 아이가 태어나자마자 시종을 시켜 발에 못을 박아 죽여 버리라고 하지만, 시종은 차마 죽이지 못하고 나무에 묶어놓고 온다. 그런데 이웃나라 코린토스의 양치기인 포르바스가 아이를 숲속 나무에서 발견해 생명을 구한다. 이 조각은 나무에서 풀어낸 배고픈 아이에게 물을 떠먹이는 장면이다.

특이한 것은 개 한 마리가 아이의 발을 핥고 있다는 점이다.(이때 개는 포르바스가 양치기임을 드러낸다.) 아이가 발에 못 박힌 채 나무에 묶여졌다고 가정했을 때, 아이의 발은 곪았고, 피투성이였을 가능성이 높다. 조각의 특성상 그런 모습을 세세하게 묘사하진 않았지만 어떤 냄새를 맡았는지 개는 아이의 깊은 상처를 혓바닥으로 핥고 있다. 아프면서 간지러운, 매우 촉각적인 이 장면은 앞으로 이 아이에게 닥칠 험난한 운명을 앞서서 위로하는 것이었을까.

다시 발을 보다

매일 발을 씻지만, 고단한 발을 단 한 번도 위로해주지 못했다는 생각이 들었다. 발이 에로틱한 기관이었다는 사실도 간과한 채, 발을 너무 현실적인 방편으로 혹사시키진 않았는지 안타까움마저 든다. 동시에 수년 전 앤티크 숍에서 산 방짜유기로 된 대야가 장롱 속에 처박혀 있다는 걸 기억해냈다. 이 아름다운 놋대야로 수고하고 무거운 짐을 진 자들의 지치고 거친 발을 닦아줄 마음이 든다면, 그것으로 이미 천국에 살고 있는 것이 아닐까.

II. 몸짓

화가는 다른 사람에게
그가 좋아하는 자신의 가장 내밀한 감정을 실현시켜 보여준다.
비밀이 느껴질 만큼 집중해서
그림을 본 사람이라면 누구나 비밀을 알게 된다.

_루치안 프로이트

애매하고
다면적인
웃음

레오나르도 다 빈치, 「모나리자」,
패널에 유채, 77×53cm, 1503~06년, 파리 루브르 박물관

서양미술사는 웃는 얼굴을 좀처럼 기록하지 않았다. 대부분의 초상화는 근엄하고 엄숙하며 진중하고 무표정하다. 그런 까닭에 미소는 늦게, 폭소는 그보다 뒤늦게 등장한다. 웃음은 고사하고 미소조차 때로는 경박하고 천한 것이며, 영원한 것과는 거리가 멀다고 생각했기 때문이다.

　움베르토 에코의『장미의 이름』은 서구 문화가 얼마나 웃음에 인색한지, 웃음의 금기가 얼마나 끔찍한 종교적 이념을 내포하고 있었는지를 가늠하게 한다. 이 소설은 금서가 된 희극, 즉 아리스토텔레스의『시학』제2권(두 권 가운데 비극과 서사시에 관하여 논한 한 권만이 전한다)이 희극일 것이라는 가정 하에 펼쳐진다. 늙은 수도사 호르헤는 웃음을 싫어했는데, 웃음이 두려움을 없애기 때문이다. 두려움을 없애면 악마의 존재를 무시하게 되고, 그러면 신앙도 존재할 수

없다는 논리다. 그렇게 금서에 묻힌 독 때문에 수도사들이 죽어 나가는 장면은 신앙이 두려움과 공포에 의해 유지된 시절이 있었다는 사실을 알려준다. 이처럼 에코의 『장미의 이름』은 서양미술사에서 왜 웃는 얼굴이 그려지지 않았는지에 대한 실마리를 제공한다.

모나리자보다 심오하거나 에로틱한

1501년 성모마리아 종복회는 레오나르도 다 빈치Leonardo da Vinci, 1452~1519에게 「성 안나와 성모자상」을 주문한다. 르네상스 미술사가 조르조 바사리에 따르면, 이 그림의 밑그림이 완성되었을 때 이를 보러 온 화가들이 경탄했으며, 이틀 동안 그림이 전시된 방으로 수많은 사람들이 마치 장엄한 축제를 보듯 줄을 이었다고 전한다. 모두 완성된 그림의 완벽함에 넋을 잃었음은 두말할 나위가 없었다. 청년 시절 피렌체에서 인정받지 못했던 레오나르도는 이 그림 이후 온갖 찬사를 한 몸에 받게 되었다.

프로이트는 레오나르도의 작품에 나타난 미소의 기원에 관심이 많았다. 특히 「모나리자」와 「성 안나와 성모자상」을

레오나르도 다 빈치, 「성 안나와 성모자상」,
패널에 유채, 168×130cm, 1500~13년, 파리 루브르 박물관

비롯한 몇몇 작품에 나타나는 신비한 미소가 그를 끊임없이 괴롭히는 인물상을 암시한다고 여겼다. 그는 성 안나와 모나리자의 미소를 거의 동일시하면서 그 근원을 파고든다. 「성 안나와 성모자상」 속 마리아의 치맛자락의 형태가 독수리 형상을 띤다는 데 주목하면서 레오나르도가 사생아로 태어나 유년기를 친모와 양모 사이에서 보냈다는 사실을 환기한다. 성 안나는 레오나르도가 세 살과 다섯 살 사이 그의 아버지 집으로 가기 전 그를 기른 생모 카테리나의 재현이고, 젊은 마리아는 의붓어머니의 재현이라는 것.

「성 안나와 성모자상」 중 마리아의 치맛자락에서 찾을 수 있는 독수리 형상

프로이트는 레오나르도의 언급, 즉 "이미 훨씬 이전부터 나는 독수리에 대해서 깊은 흥미를 가질 운명을 타고난 듯하다. 왜냐하면 아주 어렸을 적, 요람에 누워 있을 때 독수리 한 마리가 내려와 꼬리로 나의 입을 열고 여러 번 그 꼬리로 내 입술을 친 일이 기억나기 때문이다"에 주목한다. 프로이트는 입술을 친 독수리의 꼬리를 구강성교에 비교했다. 그러면서 이런 환상을 젖을 빨거나 열정적인 키스의 황홀한 쾌감을 일깨워 준 어머니의 뜨거운 애무로의 회귀 욕망으로 해석하기도 한다.

그뿐만 아니라 프로이트는 '농담'에 관한 책의 각주에서 "입 가장자리를 비틀어 올리는 미소에 특징적으로 나타나는 찡그림의 기원을 젖가슴을 문 채 흡족한 포만 상태에 있는 유아기"로 소급시킬 수 있다고 말한다.

이처럼 성 안나와 모나리자의 미소를 프로이트식으로 해석하면, 유년 시절 어머니와 나(레오나르도)의 관계에서 예컨대 젖을 물고 빠는 수유 행위는 성적 행위(구강기)와 변별되지 않는 체험이자 환상의 이미지라는 것이다. 그러니 그 표정은 나의 것이기도 하고, 엄마의 것이기도 하다. 따라서 그 비의적인 미소는 라캉의 거울 단계, 즉 엄마와 내가 구분이 되지 않는 환상의 세계에 대한 비유가 아닐까.

순진하지 않은 수상한 화답

카라바조의 그림 속 아이들이 수상하다. 아이들의 표정이 이만큼 솔직하고 적나라하게 그려진 적은 없었다. 그중에서도 모델이 같은 「아모르」와 「성 세례 요한」은 카라바조의 여느 그림과는 달리 누드화다. 게다가 만면에 웃음까지 담고 있다. 모델의 정체에 대한 궁금증과 호기심을 유발하기에 충분한 것이다. 과연 이 실감 나다 못해 기묘해 보이기까지 하는 소년은 누구일까?

통상 카라바조는 동성애자로 알려졌고, 주로 자신이 고용한 남자 모델과 동성애 관계를 맺었다고 전한다. 그중에서도 체코라는 소년이 카라바조의 동성애 상대였을 것이라는 견해가 일반적이다. 예컨대 17세기 로마를 방문했던 영국의 미술사가 리처드 시몬즈는 그림 속 아이가 '체코'라는 이름을 가진 카라바조 화실의 개인 사환이었으며, "카라바조와 함께 잠자리에 들었던" 인물이라고 소개했다. 또한, 이 소년은 당대 미술사가 줄리오 만치니의 기록에 등장하는 카라바조의 조수 '프란체스코'이자 카라바조의 열렬한 추종자였다는 설도 설득력 있게 받아들여지고 있다.

그 아이가 뿜어내는 미소는 어떤 종류의 것일까? 소년은

미켈란젤로 메리시 다 카라바조, 「아모르」,
캔버스에 유채, 156×113cm, 1602~03년, 베를린 국립회화관

미켈란젤로 메리시 다 카라바조, 「성 세례 요한」,
캔버스에 유채, 129×94cm, 1602년, 로마 카피톨리노 박물관

10세 전후의 아이로 묘사된다. 카라바조는 자신과 가까운 인물들, 즉 부랑아, 창녀, 건달, 향수 제조업자, 집배원 등 평범하다 못해 당시 매우 비천하다고 여겨지는 사람들을 모델로 고용한 것으로 유명하다. 이 소년 역시 카라바조의 사랑을 듬뿍 받던 조수이자 모델이었으니, 둘 사이의 친밀도는 강력했을 터. 아이의 저 미소는 반드시 모델을 앞에 두고 직접 그림을 그렸던 (그래서 스케치와 소묘가 거의 남아 있지 않은) 카라바조의 미소에 대한 응답이 아닐까.

모든 초상화는 얼마간 그림을 그리는 자와 그려지는 대상 간의 시선과 응시의 메커니즘이 녹아들 수밖에 없다. 그러니까 그림 속 아이는 카라바조가 보내주는 자신을 어루만지는 '시선'에 대해, 다시 자신의 시선을 돌려주는 '응시'를 보내는 것이다. 그러니 그것이 화답이 아니고 무엇이겠는가. 헝클어진 머리와 매혹적인 입술, 절대 순진하지 않은 표정을 보이는 아이의 미소는 카라바조의 소아성애 성향의 사랑을 듬뿍 담고 있다. 이로써 카라바조는 신의 세계에 속해 있어야 할 큐피드(에로스)를 길거리의 아이로 묘사해 놓으며 자기 사랑을 확인하고 있는 것이리라.

말랑말랑한 해탈의 미소

렘브란트의 만년은 비참함 그 자체였다. 첫 아내는 이미 죽은 지 오래되었고, 그를 이해하고 배려하던 두 번째 아내와 아들 역시 먼저 세상을 떠나고 빚더미와 가난, 외로움에 시달리던 시기였다. 이때 만든 이 자화상은 이전 자화상과는 궤를 달리한다. 그중에서도 반 고흐가 '이빨 빠진 사자의 웃음'이라고 표현했던 「웃고 있는 제욱시스로 분한 자화상」에서는 렘브란트의 자의식이 완전히 소멸한 것처럼 보인다.

만년에 제작된 자화상은 오만하고 당당하고 자신만만한 젊은 날의 자화상과 언제나 우수에 젖어 자못 심각한 중년의 자화상과는 전혀 다르다. 온 유럽에 명성을 떨치던 시절, 골동품 수집가답게 값비싼 옷과 금빛 휘장과 터번을 두른 채 그렸던 자신감과 자긍심 넘치는 자화상들과 비교한다면 얼마나 허망한가! 왜소하고 구부정하며 성별을 구분할 수 없어 보이는 이 자화상은 자칫 그 정체가 의심되는 순간, 어렴풋이 망령처럼 화가 그 자신으로 드러나고 있지 않은가. 표현주의 화가 오스카 코코슈카는 말한다.

"나는 렘브란트의 말년의 자화상을 보았다. 추하고 부서

램브란트 하르먼스 판 레인, 「웃고 있는 제욱시스로 분한 자화상」,
캔버스에 유채, 82.5×65cm, 1663년경, 쾰른 발라프 리하르츠 박물관

진, 소름이 끼치며 절망적인, 그러나 그토록 멋지게 그려진 그림을. 그리고 나는 갑자기 깨달았다. (……) 거울 속에서 사라지는 자신을 들여다볼 수 있다는 것, '스스로 아무것도 아닌 것'으로 그릴 수 있다는 것, 인간임을 부정하는 것. 이 얼마나 놀라운 기적이자 상징인가."

그런 의미에서 여느 작품보다 훨씬 거친 붓질에도 불구하고, 미묘한 색조의 변화와 절묘하게 균형 있는 구도를 가진 충격적일 정도로 생생한 이 자화상이야말로 냉소와 자조를 넘어 해탈을 보여주는 것 아닐까.

당시 렘브란트 역시 한 편지에서 "카라바조와 루벤스에게서 벗어나 나의 내면을 응시한다. 삶은 힘들지만, 오히려 정신적으로 성숙하고 깊어진다. 이제 제대로 그림을 그리게 된 것 같다"라고 했다. 천재 화가는 말년에 이르러 예술의 본질과 근원으로 회귀하는 심경을 이 자화상 속에 오롯이 담고 있는 것이다.

절제를 포기한 여인의 웃음

페르메이르는 웃는 여자를 자주 그리지 않았지만, 몇몇 작품에서 웃고 있는 인상적인 여자들이 포착된다. 특히 「포도주 잔을 든 여인」만큼 큰 웃음을 짓는 여성은 없다. 네 개의 꽃잎으로 장식된 창문 앞에 세 사람이 있고, 붉은 옷을 입은 여인이 포도주 잔을 들고 있으며, 한 남자가 그녀의 얼굴을 바라보면서 술을 권하고 있다. 또 한 남자는 벌써 술에 취했는지 손으로 얼굴을 받친 채 앉아 있고, 탁자 위에는 흰 도자기 병과 레몬이 놓인 쟁반이 있다. 그 뒤로 남자의 초상화도 보인다.

이 그림에서 가장 주목되는 건 여자의 웃는 모습이다. 어쩨 좀 석연치 않다. 서양미술사에서는 하층민이나 어린이를 제외하고, 이를 보이며 웃는 모습이 긍정적인 뉘앙스로 그려진 경우가 거의 없기 때문이다. 게다가 그녀의 시선은 그림 밖을 향한다.

깃이 달린 망토에 소매 끝이 부푼 새틴 옷을 입은 남자는 정중하다 못해 비굴하게 몸을 굽혀 여인에게 포도주를 권한다. 포도주는 당대 여성들을 유혹하기 위한 사랑의 묘약이었다. 여성의 옷차림은 정숙하나 웃음은 이미 정숙함이 무

요하네스 페르메이르, 「포도주 잔을 든 여인」,
캔버스에 유채, 78×68cm, 1659년, 헤르조그 안톤 울리히 미술관

너진 모습이다. 아직 마음을 정하지 못했는지 포도주 잔을 입에 대지 못한 여자는 불현듯 관객을 향해 시선을 던지며 웃는다. 그 웃음은 어눌하고 순진하다 못해, 유혹에 굴복한 백치와도 같다. 그녀는 우리에게 "이럴 땐 어떡해야 하죠?"라고 묻는 것 같다. 어쩌면 유혹 앞에서 우유부단한 이 여자의 웃음이 바로 관람자인 우리의 것이며, 동시에 앞으로 일어날 행위에 대한 책임의 일부를 우리의 몫으로 돌리고 있는 것은 아닐까.

탁자에 기댄 남자는 이미 포도주를 마셨는지 무기력한 상태다. 이때 술 권하는 남자는 통상 이 두 남녀의 매춘을 유도하는 자 즉 뚜쟁이로 치부된다. 희미하게 표현된 벽의 초상화는 아마도 그녀의 남편, 즉 그녀가 유부녀임을 드러내는 것일 수도 있다. 혹은 모범적인 가문의 어른 초상화일지도 모른다. 무엇보다 이 그림이 성적인 암시를 담았다고 보는 이유는 마치 그녀의 마음처럼 반쯤 열린 창문의 문양 때문이다. 색 유리창에는 직각자와 굴레를 든 여성의 모습으로 의인화된 '절제temperántia'의 형상이 그려져 있다는 사실. 게다가 당대에 포도주의 단맛을 억제하기 위해 쓰인 레몬 역시 절제의 상징임을 고려한다면, 이 그림의 의미를 언뜻 해독할 수 있을 것이다.

이런 미소 어디 없나요?

꽤 오래전, '아르카익 스마일archaic smile'이라는 용어에 매료된 적이 있었다. 아르카익 스마일은 기원전 7세기 후반에서 기원전 5세기 후반 사이의 고대 그리스 조각에서 유래한다. 아르카익 시기에는 등신대의 조각상이 제작됐다. 이 조각들은 이집트의 조각 양식을 답습, 왼쪽 발을 앞으로 내밀고 주먹을 쥐고 있는 정면 입상의 형태다. 몸은 엄격하게 표현이 절제되어 있는데, 얼굴은 아주 자연스럽다는 점이 특이하다. 이런 자연스러운 얼굴의 미소를 '아르카익 스마일'이라고 부른다.

'아르카익'은 우리말로 '고풍의' '낡은 식의'라는 뜻이다. 더 정확하게 번역하면, '고졸古拙하다'는 의미로 기교는 없으나 예스럽고 소박한 멋이 있다는 것, 심지어 좀 어눌하고 서툰데도 꽤 독특한 매력이 있다는 뜻이다. 아르카익 스마일은 입꼬리가 올라간, 희미한 미소를 머금은 얼굴로서 표현된다. 이런 모습은 신비하게도 후대인 고전기나 헬레니즘 시기의 얼굴보다 훨씬 더 자연스러울 뿐만 아니라 활기와 생명력이 있고, 풍성한 정취가 느껴진다.

현대사회에서 이런 단순하고 넉넉하며 견고하고 풍부한

ⓐⓑⓒTetraktys

작자 미상, 「송아지를 맨 청년」 부분,
대리석, 높이 165cm, 기원전 570년경, 아테네 아크로폴리스 박물관

얼굴을 만나는 일이 점점 어려워진다. 우리는 아르카익 스마일과 더불어, 이와 연동되는 반가사유상의 미소와 같은 웃음을 회복할 수 있을까?

이 본향에의 노스탤지어를 환기하는 고졸한 미소를 복사해 눈에 잘 보는 위치에 붙여놓으면 조금이나마 위안이 될까? 그렇게라도 자꾸만 그 입꼬리를 올리면 그들의 투명하고 깊은 눈동자로 각인되는 세계에 도달할 수 있게 되는 것일까?

숨결과
영혼의
결합

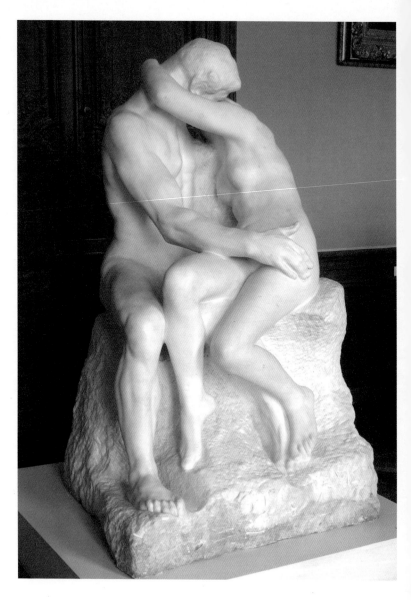

오귀스트 로댕, 「키스」,
대리석, 높이 181.5cm, 1882년, 파리 로댕 미술관

솔로몬은 『아가雅歌』에서 "그대 혓바닥 밑에는 꿀과 젖이 괴었구나"라고 탄성을 질렀다. 기원전 1,600년경 바빌로니아 송가에도 이슈타르 여신의 입술은 달콤하며 입안에는 생명이 살아 있노라고 노래했다.

생명이란 숨결, 불꽃, 남녀의 합일이다. 숨결을 영혼과 동일시한다면, 키스 행위에서 벌어지는 숨결의 뒤섞임은 곧 영혼의 교감을 의미한다. 신이 인간에게 불어넣었다는 입김은 바로 인류의 첫 키스가 아니던가. 그런 의미에서 오늘날까지 통용되는 '영혼의 키스'라는 이미지의 길을 터놓은 것은 기독교 정신이며, 그것은 르네상스에서 절정을 이루었다. 어쩌면 키스는 섹스보다 관능적이며, 더욱 달콤하며, 영혼을 확장시키는 일인지도 모른다. 게다가 동화에서는 백마 탄 왕자의 키스가 백 년 동안 잠든 공주를 깨우기도 하는데, 이는 또 무엇을 의미하는가?

엄마와 아들의 키스, "사랑을 사랑해"

1937년, 런던 내셔널갤러리에서 소년들이 한 작품 앞에서 발길을 멈추고 감상 중이다. 까치발까지 들고 작품에서 눈을 떼지 못하고 있다. 호기심 가득한 눈으로 작품을 바라보고 있을 소년들의 앞모습을 상상하는 건 어렵지 않다. 대체 소년들을 매혹한 작품은 무엇일까? 이들은 작품을 보며 어떤 생각을 했을까? 아마 그들 또래의 소년이 성인 여성과 입맞춤하면서 유방을 움켜쥐고 있는 모습 때문에 더욱 끌렸던 것은 아닐까?

소년들이 감상한 작품은 브론치노Bronzino, 1503~72의 「미와 사랑의 알레고리」다. 르네상스 이후 매너리즘의 대표적인 화가로 꼽히는 브론치노는 1539년부터 코시모 1세의 궁정 화가가 된다. 미켈란젤로와 라파엘로를 기막히게 모사했던, 그야말로 메디치 궁정의 분위기를 가장 잘 포착한 화가로 유명하다. 그는 매너리즘 화가답게 우아한 긴 목, 긴 손가락을 가진 인물들을 그렸고, 그녀들로 하여금 불가능한 자세를 취하게 하는 데 달인이었다. 그중 코시모 1세가 주문한 「미와 사랑의 알레고리」는 비너스와 큐피드를 그린 그림 중 가장 복잡한 상징으로 가득 차 있는 작품이다.

photo by Gotthard Schuh

1937년 런던 내셔널갤러리에서
「미와 사랑의 알레고리」를 감상하는 소년들

브론치노, 「미와 사랑의 알레고리」,
패널에 유채, 146×116cm, 1540~45년, 런던 내셔널갤러리

더 이상 어리다고 볼 수 없는 사춘기 소년 큐피드가 어머니인 비너스의 가슴을 만지면서 입을 맞추고 있다. 단순한 입맞춤으로 보기에는 근친상간을 떠올릴 만큼 농염하다. 비너스가 왼손에 들고 있는 건 황금 사과인데, 세상에서 가장 아름다운 여자를 준다는 약속으로 파리스에게 받아낸 것이다. 비너스가 큐피드의 화살통에서 화살을 꺼내는 것과 큐피드가 비너스의 왕관을 벗기려고 하는 모습은 모두 권위를 빼앗는 것으로 정열의 헛됨을 의미한다. 배경에 등장하는 인물들을 분석해보면 이 그림이 뜻하는 바가 더욱 분명해진다.

먼저 모래시계를 짊어진 시간의 신 크로노스가 무대를 어둠의 장막으로 덮고 있는데, 그것은 시간이 모든 정열을 없앤다는 것을 암시한다. 그 아래 꽃다발을 든 소년은 사랑의 꽃인 장미를 뿌리고 있고, 발목에는 방울을 달아 방울소리처럼 숨길 수 없이 도래하는 사랑의 유희적 속성을 드러낸다. 더불어 가시를 밟고 있는 발은 사랑이 쾌락과 고통이 맞물려 있는 감정임을 보여준다. 그림의 상단, 왼쪽에 뇌가 없는 여성의 얼굴은 사랑의 속성인 '망각'을 의미한다. 큐피드 뒤에서 머리를 뜯으며 괴로워하고 있는 노파는 '질투'를 상징하고, 오른쪽 아래 놓인 가면은 '가식'을, 반대로 달린 손과 비

늘 덮인 몸과 뱀의 꼬리와 사자 발톱을 가진 소녀는 사랑의 또 하나의 속성인 '기만'을 상징한다.

무엇보다 시선을 사로잡는 것은 비너스와 큐피드의 키스다. 피상적으로는 사춘기가 된 소년과 어머니의 성적인 장난을 그린 그림이라지만, 낯설고 충격적이다. 그렇지만 유려한 선과 우아한 색채와 같은 고전적인 화면 구사력 덕분에 그림은 덜 외설적으로 보인다. 사실, 이 은밀한 키스에는 더 깊은 뜻이 숨어 있다. 비너스와 큐피드 둘 다 사랑의 신이다. 그러니 이 그림의 의미는 근친상간적 의미를 초월하여, 사랑의 나르시시즘적인 속성, 즉 '사랑이 사랑을 사랑한다'라는 뜻으로 해석하는 것이 옳을 것이다.

빨려들 것 같은, 가장 세속적인 키스

소아시아 교역의 중심지였던 부유한 나라 리디아의 여왕, 옴팔레는 그리스 신화를 통틀어 최고의 요부로 손꼽힐 만큼 성적 매력과 유혹의 기술이 뛰어났다. 그런 그녀가 막강한 힘과 용기, 재치, 냉정과 활기는 물론 성적 매력까지 갖춘 헤라클레스를 애완견처럼 충실하게 길들인 까닭은 무엇일까.

루카스 크라나흐, 「헤라클레스와 옴팔레」,
패널에 유채, 82×118.9cm, 1537년, 헤르조그 안톤 울리히 미술관

옴팔레는 배꼽, 즉 대지의 중심, 세계의 근원을 뜻한다. 게다가 그녀가 다스리는 리디아에는 여인들이 혼전 관계를 즐긴 후 지참금을 마련해 시집을 가는 야릇한 성 풍속이 있었다. 그러니 그곳의 여왕인 옴팔레의 색정과 남성 편력을 누가 감히 따를 수 있으랴!

이국의 여왕과 그리스 최고의 영웅이 살을 섞게 된 이유는 바로 신들의 노여움 때문이었다. 아폴론은 헤라클레스가 홧김에 친구인 이피토스를 때려죽이자, 그의 난폭한 행동에 분노해 3년 동안 옴팔레의 궁전에서 노예살이를 시켰던 것. 헤라클레스를 만난 옴팔레는 화려한 명성답게 남자를 쥐락펴락하는 재주를 유감없이 발휘한다. 천하를 호령하던 완력의 사나이를 단숨에 비굴하고 나약한 존재로 만들었던 것이다.

옴팔레의 성적 매력에 흠뻑 빠진 헤라클레스는 영웅으로서의 체면도 아랑곳없이 그녀가 시키는 일은 무엇이든 마다하지 않았다. 바쿠스의 향연에 참석하는 옴팔레를 위해 여장을 한 채 황금 양산을 들어주는가 하면, 여왕의 옷을 자신이 대신 입고 그녀를 등에 태운 채 네 발로 궁전을 기어 다녔다. 옴팔레는 헤라클레스의 사자 가죽 옷을 입고 몽둥이를 들며, 그 위에 군림했다.

로코코 시대 궁정화가 부셰는 열락悅樂에 빠진 옴팔레와

프랑수아 부셰, 「헤라클레스와 옴팔레」,
캔버스에 유채, 90×74cm, 1735년, 모스크바 푸슈킨 미술관

헤라클레스가 몸이 부서져라 격정적인 키스를 나누는 장면을 그렸다. 농익은 정염에 휩싸인 남녀는 폭풍처럼 뜨겁고 진한 키스를 나눈다. 흥분을 이기지 못한 옴팔레가 왼쪽 다리를 헤라클레스의 허벅지에 척 얹었고, 헤라클레스는 화답하듯 옴팔레의 젖가슴을 맹수처럼 거칠게 움켜쥔다. 이런 빨려들 듯한 키스는 어떤 성교보다 강력하다.

로마 교회에서는 혀와 혀를 섞고, 입술과 혀를 빠는 이 대담한 키스를 음란하고 불경한 키스의 본보기로 삼아 엄벌로 다스렸다고 한다. 에로틱 회화의 대가인 부셰가 프렌치 키스를 택한 것도, 남녀 간의 진한 성애를 노골적으로 강조하기 위해서다. 또한 당대 환락에 빠져 있던 왕족과 귀족들을 만족시키기 위해 세속인 대신 신화 속 인물을 빌려 표현했다.

생존을 위한 처절한 키스

물랭루즈에서 툴루즈로트레크 Henri de Toulouse-Lautrec, 1864~1901는 매력적인 여성이 눈에 띄면 자신의 모델이 되어 달라고 청하곤 했다. 단순히 사창가에 들락거리는 수준에서 벗어나 아예 그들과 동고동락한 그는 시들어가는 창녀의 얼

굴, 나이와 함께 처지는 둔중한 육체 등을 진지하고 주의 깊게 관찰했다. 그는 그들의 삶을 미화시키거나 이상화하지 않고 자신이 보고 이해한 대상만을 포착해 묘사했으며, 그들의 인생을 샅샅이 폭로하되, 동정이나 연민 따위의 가치 판단이 배제된 시선으로 그렸다. 이런 다큐적이고 르포적인 로트레크의 그림 중에는 눈에 띄는 존재들이 등장한다. 한 침대에서 자고 있거나 키스하는 여성들이 그렇다. 그들은 카바레의 무희나 창녀 들인데, 당시 사창가에서 흔하던 레즈비언 커플이다. 어떻게 그들은 로트레크의 시선에도 아랑곳하지 않고, 서로에게 몰두했던 것일까?

로트레크의 작품들은 창녀들과의 유대 관계가 돈독하지 않고서는 도저히 담아낼 수 없는 장면들로 가득 차 있다. 창녀들의 내밀한 일상을 몰래 지키고 있다가 갑자기 잡아내는 방법이 아닌, 그들의 삶에 직접 동참하는 방법을 선택했기 때문이다. 예컨대 그는 종종 그들의 공동 식사에 끼어들어 포도주와 특별 음식을 주문해 식사의 질을 높여주었고, 여성들의 속내를 들어주며 공모자가 되어갔다. 그 덕분에 아주 자연스럽게 스타킹을 올리는 나부, 속치마를 걸어 올리고 의사의 검진을 기다리는 여인, 손님을 기다리는 여자는 물론 창녀들의 방을 불쑥 방문해 한 이불 아래 엉켜 있는 그

앙리 드 툴루즈로트레크, 「키스」,
카드보드에 유채, 60×80cm, 1892~93년

앙리 드 툴루즈로트레크, 「두 친구」,
카드보드에 구아슈, 64.5×84cm, 1895년, 개인 소장

들의 동성애 장면을 포착해 그릴 수 있었던 것이다.

무엇보다 이런 그림을 그릴 수 있었던 것은 로트레크가 자신을 창녀들과 동일시했기 때문이다. 예컨대 타자의식이다. 즉, 귀족 신분이긴 했으나 로트레크는 부모의 근친결혼으로 인한 유전자 결함으로 장애를 가지고 있었다. 창녀들은 대부분 도시화와 산업화로 돈 벌러 파리로 상경한 소녀 가장이었다. 매춘이 그녀들의 처절한 생존의 한 방법이었다는 건 서로의 동지의식을 더욱 부추겼을 것이다. 로트레크에게 그림이 그랬듯.

짧은 머리를 한 여자들의 키스는 또 무엇을 의미할까? 우선 짧은 머리는 가족을 부양하기 위해 화대로도 모자라 머리카락을 팔았음을 뜻한다. 그런 두 여자의 키스는 처절하다. 서로의 처지를 알기에, 동병상련과 인지상정의 정을 나누었을 것이다. 뿐만 아니라 음습하고 추운 겨울을 서로의 몸뚱이를 비비며 버티고 있는 것처럼 보이기도 한다. 그렇게 젊은 두 여자의 키스는 생존의 몸부림으로 다가온다.

세상에서 가장 화려한 키스

세상에서 가장 많은 복제품이 만들어진 그림 중 하나는 구스타프 클림트Gustav Klimt, 1862~1918의 「키스」다. 「키스」는 클림트의 나이 45세, 완숙기에 만들어진 작품으로 무엇보다 찬란한 황금색이 시선을 압도한다. 마치 비잔틴 이콘을 연상시키는 이 작품 속 연인들은 어떤 키스를 하고 있는가?

꽃이 흩뿌려진 초원인지 낭떠러지인지도 모를 공간, 주변과 분리되어 오로지 둘만이 존재하는 공간, 더군다나 시간이 언제인지도 알 수 없는 우주 같은 공간에서 두 남녀가 완전하고 유일한 체험의 순간을 보내고 있는 것처럼 보인다.

두 사람은 아직 깊은 키스에 이르지 못했다. 오히려 입을 맞추고 있지 않고 볼에 키스하고 있는 장면이 다음 행보를 상상하게 만들기에 훨씬 더 자극적이다. 더군다나 두 사람의 손의 형태는 이미 그들의 감정 상태를 유추하게 한다. 미열에 달뜬 여자의 오른손은 남자의 목을 감싸 안았지만, 어딘지 마비된 듯 불편해 보인다. 손의 포즈 때문에 이 그림의 모델을 아델레 블로흐 바우어라고 추정한다. 아델레는 어릴 적 사고로 오른손 가운뎃손가락을 크게 다쳐 장애를 입었고, 이 사실을 알았던 클림트는 그녀를 따뜻하게 위로하는

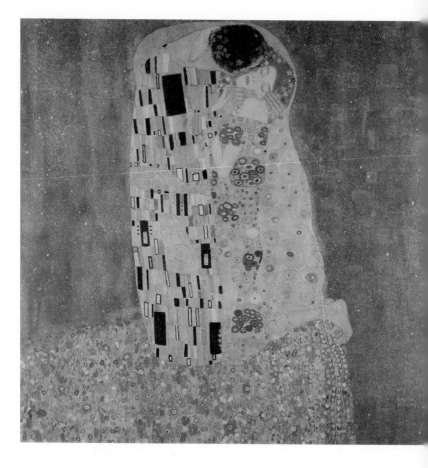

구스타프 클림트, 「키스」,
캔버스에 유채, 180×180cm, 1907~08년, 빈 벨베데레 미술관

그림을 여러 점 그렸다. 여자의 왼손은 옆으로 감싼 남자의 손을 저어하며 가로막고 있는 것 같다. 너무 뜨겁고 황홀했던 탓일까?

남자와 여자는 이미 구분되지 않을 만큼 서로 스며들고 녹아 있다. 두 사람 뒤의 후광은 무엇인가? 마치 발기된 남근 모양처럼 보인다. 이는 남성성과 여성성의 화해를 의미하는 것이 아닐까? 그리고 이런 화해야말로 상징적으로 새로운 생명의 탄생을 예고하는 것이 아닐까? 클림트의 그림이 에로틱한 동시에 성스럽게 느껴지는 것도 여기에서 나온다. 다시 배경을 보라. 온통 카오스, 즉 혼돈이다. 사랑은 혼돈인 것이다. 이성과 질서는 사랑을 방해한다. 또한 꽃이라는 생명과 우주라는 혼돈에 둘러싸인 연인은 어디에 서 있는가. 벼랑 끝이다. '모든 사랑은 언제나 벼랑 끝'이 아닌가!

불안하고 두려운 사랑, 뭉개진 키스

누가 키스를 달콤하다 했던가? 뭉크의 키스는 마치 뱀파이어에게 목덜미를 빨릴 때의 심경처럼 두렵게 느껴진다. 그만큼 격정적인 사랑의 와중에 있는 남녀 관계를 절박하게 묘

사한 화가도 없을 것이다. 그가 그린 키스하는 남녀의 얼굴은 서로 구분되지 않는다. 누구의 얼굴인지, 누구의 입인지조차 분별할 수 없이 형태가 없고, 색채도 뭉그러져 있다.

뭉크의 키스는 마치 성교처럼 하나로 합일되고자 하는 열망의 표현이다. 미술사상 이런 몰입과 몰아의 경지에 다다른 키스는 전무후무하다. 사랑의 절정에 이르면 남녀는 완벽한 하나라는 희열을 느낀다. 그렇지만 그런 감정은 오래가지 못한다. 그래서 키스는 더욱 절박하고 처절해진다. 뭉크의 키스야말로 이런 남녀 관계의 심리를 그대로 드러내고 있다. 이처럼 뭉크는 키스를 통해 사랑하는 남녀가 일체가 되는 극적인 찰나를 표현했다.

반면, 어두운 색채와 적막한 분위기는 달콤하지만은 않은 현실을 부각시킨다. 즉, 그의 키스는 인간의 심연 어딘가에 자리 잡고 있을 숙명적인 불안과 공포를 건드리는 까닭에 서로에게 녹아 한 덩어리로 일체화된 두 몸뚱이는 울부짖는 한 마리 짐승처럼 느껴진다. 홀로 버티기 버거운 존재들이 서로를 탐닉하고 상대의 경계를 강하게 침투해보지만, 그 몸짓은 오히려 불안하고 채워질 길이 없어 보인다. 사랑의 갈망이 강할수록 현실은 고통스럽고 절망적이라는 걸 보여주는 것일까.

에드바르 뭉크, 「키스」,
캔버스에 유채, 99×81cm, 1897년, 오슬로 뭉크 박물관

1897년작 「키스」에서는 옷을 입은 남녀가 창가에 서서 입을 맞춘다. 붉은색 계열로 칠해진 얼굴과 어두운 배경의 푸른 색조가 대비되는 듯 보이지만, 배경은 이미 얼굴빛이 투영, 구분되지 않을 정도다. 포옹 중인 남녀는 묘한 흥분과 불안 그리고 두려움을 드러낸다. 이는 사랑 자체가 가진 속성을 드러내는 것이리라.

특히 뭉크에게 있어서 사랑은 '나'를 잃을 수도 있다는 공포와 다름없다. 그는 유년 시절, 폐병으로 엄마와 누이를 잃고 난 후 자신이 누군가를 사랑하게 되면, 그들을 잃는다는 '죽음에 대한 공포'를 평생 품고 살았던 인물이다.

사실 사랑은 퇴행이다. 그림 속 왼쪽으로 슬쩍 드러난 창밖의 풍경을 보라. 그곳은 밝고 환하다. 사랑하는 연인만이 어둠, 퇴행의 상태에 있다. 창밖과 실내의 빛의 대조는 긴장감을 전한다. 두 사람은 두터운 윤곽으로 처리된 벽에 의해 보호받고 있는 것처럼 보이지만, 실상 바깥 세상의 끊임없는 위협이 이들을 파국으로 치닫게 할지도 모른다는 뭉크의 심리가 그대로 반영된 그림이 아닐까.

모든 결속을 위한 키스

존경은 손에 키스하며,
우정은 열린 이마에 키스하며,
호감은 볼에,
열락의 사랑은 입에 키스하네.
감긴 눈에는 동경이,
손바닥에는 욕구가,
팔과 목덜미에는 욕정이 키스하며,
그 밖의 몸에는 광기가 입맞추네.
_프란츠 그릴파르처, 「키스」

키스의 형태는 다양하다. 그러나 그것들의 공통점은 '유대'를 위한 것이다. 즉, 기존의 유대를 공고히 하는 것, 상대의 공격을 미연에 방지하는 것, 평화를 암시하기 위한 것, 누군가를 진지하게 여기는 첫걸음 등이다. 키스는 이처럼 감각적, 미학적, 심리적, 정치적 차원을 아우르는 기묘한 행위이자 기호다.

프로이트에 따르면, 사람들은 누구나 키스를 좋아한다고 한다. 왜냐하면 구강기에는 억압이 덜 행해지기 때문이란

다. 우는 아기에게 젖을 주지 않는 냉혹한 엄마는 별로 없으니까. 생각해보면, 인류의 위대하고 열정적인 키스가 이유기에 먹이를 씹어주는 어미의 입과 받아먹는 아이의 입의 접촉에서 진화된 것이라니! 생존을 위한 식사가 곧 (근친상간적) 성적인 접촉과 연동된다니 아무리 생각해도 흥미롭지 않은가.

액체로 된
포옹

디르크 바우츠, 「울고 있는 마돈나」,
패널에 유채, 38.7×30.3cm, 1480~1500년경, 시카고 아트 인스티튜트

눈물이 말라버린 오늘, 눈물을 그리는 작가들은 더 이상 없는 것 같다. 그림들이 작정하고 우리를 감동케 하려 한다 해도 우리는 쉽게 눈물을 흘리지 않는다. 오직 그림과의 내밀한 만남만이 그것을 가능하게 할 뿐이다.

르네상스 이후 눈물은 슬그머니 그림 속으로 들어온다. 슬픈 눈물, 슬픔 없는 눈물, 카타르시스적 눈물, 충격의 눈물, 분노의 눈물, 히스테릭한 눈물, 정화의 눈물, 지적인 눈물, 성적 흥분의 눈물, 질투의 눈물, 회개의 눈물 등 모든 울음에는 얼마간 미스터리한 구석이 있다.

눈물에 대해 생각한다는 것은 그 자체로 하나의 모순이자 부조리다. 마치 잠에서 깨어나면 좀체 기억나지 않는 꿈처럼, 눈물은 어딘지 모를 곳에서 왔다가 어디론가 금세 증발한다. 그렇기에 눈물은 이미지일 뿐 언어적인 것이 되지 못한다.

천사의 눈물

시칠리아 출신으로 베네치아에서 활약한 안토넬로 다 메시나의 「천사의 부축을 받는 죽은 그리스도」는 무척 생소한 그림이다. 예수가 아기천사의 부축을 받는 것도 그렇고, 예수의 얼굴도 천사의 표정도 이전 시대의 것과는 달리 이상화되어 있지 않은 점도 그렇다. 게다가 천사가 이렇게 슬피 우는 것을 이 그림 외에 본 적이 없는 것 같다.

성서 속 날개 달린 천사는 4세기에 발명된 것으로, 고전적 유물, 즉 그리스 신화의 큐피드와 같은 형상의 유추를 통해 생겨난 것이다. 히브리인들은 신화 속의 날개 달린 아이와 자신들의 고유한 천사 사이의 연관성을 만들어냈다. 그들에게 천사는 케루빔cherubim(문지기 수호신)과 세라핌seraphim(날개 달린 불의 뱀)처럼 요정 혹은 마귀로 여겨졌다. 그러다가 예수의 시대가 오고 천사는 인간 영혼을 앞서는 매우 지적 수준이 높은 영적인 피조물이 되어갔다. 그래서인지 화가들이 천사를 큐피드와 자주 혼동했던 것 같다.

예수를 부축하고 있는 꼬마 천사는 성서 속의 천사로 보이지 않는다. 성서에 흔히 등장하는 가브리엘, 미카엘, 라파엘 같은 대천사도 아니고, 단순한 푸토putto(어린이 천사)도

안토넬로 다 메시나, 「천사의 부축을 받는 죽은 그리스도」,
패널에 혼합매체, 74×51cm, 1475~76년, 마드리드 프라도 미술관

아니다. 팔에 붉은 리본을 두르고 있는 것으로 보아, 그리스 신화 속 큐피드로 짐작한다. 어쩌면 같은 사랑의 신으로서 큐피드는 아기예수의 전신일 수도 있다(똑같은 머리 모양을 보라). 어쩌면 육체적 쾌락에 천착하는 사랑의 신 큐피드가 영적인 사랑의 신 예수의 죽음을 애도하는 것은 아닐까?

이 작은 패널화에 담긴 종교적 슬픔과 고통의 묘사는 정말이지 놀랍다. 천사는 예수를 들어올리기엔 역부족이다. 육체적 사랑은 영적인 사랑을 넘어설 수 없다는 의미일까? 천사의 눈은 퉁퉁 부어 반쯤만 떠 있고, 다만 날개의 정교한 형상만이 예수를 일으키려는 천사의 의지를 보여주고 있을 뿐이다.

메트로폴리탄 박물관의 관장이었던 필립 드 몬테벨로는 "천사의 날개와 머리카락, 눈물의 연출에서 훌륭한 서예와도 같은 세부 묘사에 어떻게 경탄하지 않을 수 있을까?"라고 말한다. 그러면서 정확한 묘사는 플랑드르 회화 같고, 예수의 형상은 고대 이탈리아 미술의 경향을 띤다고 언급한다. 예수의 오른손 옆에 흩어져 있는 해골들, 죽은 나무들이 흩뿌려진 황량한 배경을 보라. 예수의 죽음이 값없는 것이 아님을 원경에 떨어지는 투명한 빛과 구원을 암시하는 듯한 중경의 초록 잎새로 뒤덮인 나무들을 통해서 보여주고 있다.

집단적 혹은 스펙터클한 눈물

15세기 플랑드르의 화가 로히어르 판 데르 베이던Rogier van der Weyden, 1399?~1464은 십자가에서 예수의 시신을 내리며 애통해하는 장면을 극적으로 그렸다. 그는 상자처럼 둘러싸인 좁은 공간에 열 명의 인물을 마치 조각상처럼 배치했는데, 부자연스럽게 보이는 공간의 압축은 종교적인 비애의 감정을 한층 고조시킨다.

이 작품에서 시선을 사로잡는 건 단연코 '눈물'이다. 미술사에서 이런 집단적 눈물은 흔치 않다. 등장인물은 각자 자기 슬픔의 주인공이 되었을 만큼 세심하고 정교하게 묘사되었다. 사실 울음은 엄청난 전파력을 가지고 있다. 인간은 울음이라는 감정에서만큼은 라캉이 말하는 거울 단계의 소유자들이다. 바로 '울음의 감정이입'!

이 그림의 가장 큰 특징 중 하나는 의상으로, 당시 직물업이 얼마나 발달했는지 보여준다. 누구보다 화려한 옷을 입은 남자 둘이 눈에 띄는데 수염이 난 남자는 니고데모로 예수의 상반신을 부축하고 있고, 예수의 장례식을 치러준 아리마태아 출신의 요셉은 예수의 다리를 잡고 있다. 이 개성 있는 얼굴의 두 남성은 작품의 주문자로 보인다. 특이한 점

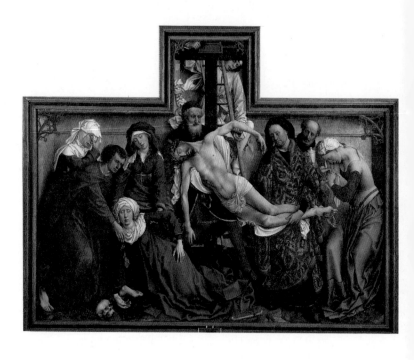

로히어르 판 데르 베이던, 「십자가에서 내려지는 그리스도」,
오크패널에 유채, 220×262cm, 1435년경, 마드리드 프라도 미술관

은 주문자가 석궁 사수라는 것이다.

중세 때 가장 위협적인 살상 무기는 석궁이었다. 아마도 그들은 부유하고 신분이 높은 혈통 있는 가문 출신으로 도시의 중심축이었을 것이다. 그래서 등장인물들은 활 모양을 하고 있다. 예수와 마리아의 모습은 물론 오른쪽 끝에 막달라 마리아의 어색한 기도 자세 역시 석궁의 형태를 띠고 있다. 그림의 상단 모서리 장식에도 석궁이 매달려 있다. 마치 '숨은 그림 찾기'처럼.

마리아가 우는 모습은 플랑드르와 독일 같은 북유럽에서 주로 그려졌다. 적어도 이탈리아 르네상스 회화에서 우는 마리아의 모습은 찾아보기 힘들다. 그림 속 마리아는 눈물을 흘리다 못해 혼절했다. 안색이 하얗다 못해 푸른 것이 예수보다 더 죽음에 가까운 얼굴이다. 그녀는 그리스도와 유사한 몸짓으로 그려져 아들의 뜻을 따르려는 듯이 보인다. 당시 마리아는 천국의 안내자로 여겼다. 더군다나 석궁 사수 길드의 수호신이 마리아였다는 것!

오른쪽 끝의 막달라 마리아는 누구보다 더 슬퍼 보인다. 멋진 의상을 입고 두 손을 모아 온몸으로 슬퍼하는 이 여인은 왼편의 두 여인이 목까지 올라온 옷을 입은 것과는 대조적으로 가슴이 살짝 보이는 파인 옷을 입고 있으며, 몸의 윤

곽선도 확연히 드러나 보인다. 화가들은 이런 식으로 막달라 마리아를 다른 여인들과 구별하여 그렸다.

4세기경 대수도원장 안토니우스 때부터 울음은 예배의 형식으로 공식 인정되었다. 제단화인 이 그림 앞에서도 사람들은 신의 기쁨과 슬픔에 동참하면서 집단적으로 눈물을 흘리며 예배를 보았을 것이다. 이 집단적 눈물의 핵심은 회개다. 회개는 평화이자 정화였다.

짐승의 울음, 피에타

피에타pieta는 이탈리아어로 '자비를 베푸소서' '불쌍히 여기소서'라는 뜻이다. 그리스도교 예술의 주요 주제 중 하나로, 14세기경 독일에서 처음 다루어지기 시작했다. 피에타는 십자가에서 내려진 예수를 안고 슬피 우는 성모마리아의 모습으로 묘사됐는데, 자식의 죽음만큼 어미를 슬프게 하는 것은 없다. 그리고 케테 콜비츠Käthe Kollwitz, 1867~1945의 작품만큼 처절해 보이는 피에타도 없을 것이다. 미켈란젤로의 피에타도, 벨리니의 피에타도, 콜비츠의 피에타 앞에선 침묵하고 말 것 같다.

케테 콜비츠, 「부모」,
석판화, 1922년

케테 콜비츠, 「죽은 아이를 안고 있는 어머니」,
에칭, 1903년, 워싱턴 내셔널갤러리

독일 표현주의 여성 화가인 콜비츠는 의사이자 사회주의자
였던 남편 칼 콜비츠와 함께 베를린 빈민촌에 자선병원을 세
워 이웃들을 보살폈다. 그곳에서 그녀는 가난, 질병, 소외로
고통받는 민중을 만났고 그들의 삶 속으로 깊이 침투했다.

"아기의 탯줄을 또 한 번 끊는 심정이다. 살라고 널 낳았는
데, 이제는 죽으러 가는구나!"

고통과 절망은 콜비츠에게도 예외가 아니었다. 제1차 세
계대전에서 열여덟 살밖에 안 된 둘째 아들을 잃고, 제2차
세계대전에서는 끔찍이 사랑하던 손자를 잃었다. 이보다 더
큰 고통과 슬픔은 없었다. 이때부터 콜비츠의 그림은 전쟁
으로 아들을 잃은 모든 어머니를 대변하며 젊은이들을 더는
전쟁터로 끌고 가지 못하게 하려는 방편이 되었다. 이렇게
그녀는 전쟁의 참혹함과 광기 어린 잔인함을 알리기 위한
일을 지속했다.
　빈민가의 여자가 죽어가는, 혹은 죽은 어린아이를 안고
오열하고 있다. 아이를 위해 아무것도 해줄 수 없는 무력한
어미의 비탄한 심경을 이렇게 절절히 표현한 작품은 미술사
상 전무후무하다. 굶거나 병들어 죽었을지도 모르는 아이를

케테 콜비츠, 「죽은 아들을 안고 있는 어머니」,
1993년 설치, 베를린 노이에 바헤

안고 있는 여자로 보이지만, 사실은 전쟁으로 아들을 잃은
세상 모든 어머니를 대변하는 침통한 절규이기도 하다. 어
미들은 차마 눈물조차 흘릴 수 없을지도 모른다. 아마 마른
땅처럼 쩍쩍 갈라진 몸에서는 눈물조차 메말라 있을 것이
다. 몸의 구멍이란 구멍마다 피눈물이 솟구치는 것만 같다.
이때 어미의 울음은 새끼 잃은 짐승의 울음이 된다. 그리하
여 이 작품은 콜비츠의 자화상인 동시에 아이를 잃어본 적
이 있는 세상 모든 어미에게 바치는 레퀴엠인 것이다.

진짜 눈물의 공포 혹은 재능

누선에서 분비되어 눈 안에 생기거나 눈에서 흘러내리는 한 방울의 투명한 액체. 주로 감정, 그중에서도 특히 슬픔에서 비롯되지만, 신체 또는 신경 자극이 원인이 될 때도 있다.

_옥스퍼드 영어 사전, '눈물'의 1번 뜻

서재에 꽂혀 있던 제임스 엘킨스의 『그림과 눈물』을 다시 꺼내 보았다. 이 책은 그림 속에 그려진 눈물과 울음에 관한 이야기라기보다는 그림 앞에서 울어본 사람들에 관한 이야기이다. 미술사가인 엘킨스는 그림 앞에서 울 수 있는 사람들이야말로 행복한 사람이라고 넌지시 부러움의 찬사를 보내고 있다. 그는 그림을 보고 감동은 하지만 절대 울어서는 안 된다고 생각하는 미술사학자를 포함한 지적인 사람들에게 곱지 않은 시선을 보내기도 한다. 어쨌거나 그의 말처럼 그림 앞에서 울 수 있는 건 "사람이 할 수 있는 가장 좋은 일 중 하나"일지도 모른다. 그럴 수만 있다면 정신과의사나 심리치료사를 찾아가지 않아도 될 것이기 때문이다.

눈물이나 울음에 관한 그림이 반드시 관객을 치유한다고

디르크 바우츠, 「가시면류관을 쓴 그리스도」,
패널에 유채, 36.8×27.8cm, 1470~75년경, 런던 내셔널갤러리

할 수는 없다. 그렇지만 그런 그림만이 가진 강력한 힘이 있다. 예컨대 시련과 절망에 빠진 사람이 자신이 처한 상황을 인지하면서 더 이상 혼자만 외롭고, 고통받고, 상처받는 것이 아니라고 생각하게 된다. 소외와 불안과 공포에서 벗어나 공감, 소통을 가능하게 한다. 그로써 개인적 상처와 절망은 서서히 빛을 잃게 된다.

나 역시 엘킨스 덕분에 그림에 관해 더욱더 내 맘대로 상상하고 내 맘대로 말할 수 있는 자유를 얻었다. 그뿐만 아니라 문득 나를 울리는 그림과 두려움 없는 사랑에 빠지고 싶어졌다.

환영과
허영의
경계

요하네스 굼프, 「자화상」,
캔버스에 유채, 지름 89cm, 1646년, 피렌체 우피치 미술관

거울을 가지고 햇빛을 희롱하며 노는 남자! 이상의 「날개」를 읽고 난 잔상이요, 소감이다. 이 소설 속에는 돋보기나 거울에 투영된, 현란하고 공허한, 출현과 소멸에 관한 이미지들이 부유한다. 이렇다 할 장난감이 부재하던 시절, 조그만 거울 조각은 최초의 영상 작품이었다. 나타났다 사라지고, 눈이 부시다 못해 시리고, 햇빛을 지상으로 끌어내리는 거울의 파편은 묘연한 유희의 대상이었다.

미술에서도 거울은 매우 중요한 도구다. 르네상스에 이르러 광학과 더불어 거울 제조술의 급격한 발전은 어떤 식으로든 그림 속에 반영되었다. 이런 과학기술의 발전은 한스 홀바인의 「대사들」처럼 해골의 왜상을 그리게 했으며, 얀 반에이크의 「아르놀피니의 초상화」처럼 볼록거울 속에 비친 화가 자신의 모습을 그리도록 했다.

가장 흔하게 거울은 비너스 같은 신화 속 여인이 몸단장

하는 모습 중에 드러난다. 특히 거울은 그림 안팎에서 자화상을 그릴 때 요긴하게 사용되었다. 화가들을 따라 거울이라는 환영과 환상과 환희의 세계 속으로 들어가보자.

자화상의 거울

거울은 자화상의 탄생을 가져왔다. 거울은 카메라가 발명되기 이전까지 자화상 그리기에 필수적이었다. 자화상을 그리려면 상이 선명하게 맺히는 거울이 있어야 한다.

로마 시대에도 거울은 있었지만, 유리 거울이 발명된 것은 12~13세기이고, 오늘날 수은박을 붙이는 것과 비슷한 효과를 내던 주석박을 붙여 만든 거울, 즉 형상이 뚜렷하게 맺히는 거울은 15세기 베네치아에서 탄생했다. 스스로 거울 제작에 정열을 바치기도 했던 레오나르도 다 빈치는 최소한 세 개 이상의 거울을 보면서 과학적인 방법으로 자신을 분석하고 탐구했다. 반 고흐가 동생 테오에게 보낸 편지에서 좋은 거울의 구입을 알리거나, 에곤 실레가 어머니에게서 받은 큰 거울을 이사 갈 때마다 가장 소중하게 다루었다는 얘기는 자화상을 자주 그렸던 화가에게 질 좋은 거울

마르시아, 조반니 보카치오의 『유명한 여성들에 대하여』삽화,
1403년경, 프랑스 국립도서관

의 존재가 얼마나 중요한지를 보여주는 사례다.

자화상 중 '자화상을 그리는 자신의 모습'을 그린 자화상은 특히 흥미롭다. 14세기 보카치오의 『유명한 여성들에 대하여』에 삽화를 그린 마르시아라는 여성 화가의 자화상에서 그녀는 세 가지 이미지로 드러난다. 실제 자신과 거울에 비친 자신, 초상화에 그려진 자신이 그것이다. 그녀는 자신의 자화상을 어떻게 인식했을까?

거울에 비친 나를 본다는 것은 곧 나의 시선으로 나의 시선을 바라보는 행위, 즉 나를 응시하는 또 다른 나의 시선을 표현하는 것이다. 그로써 자화상은 내가 나를 어떻게 바라보는가가 그대로 화면에 투사되는 것이다.

자화상을 볼 때, 거울을 보고 그린 것과 사진을 보고 그린 것을 판독해 내는 것이 가능할까? 눈치 빠른 감상자들은 어느 손에 붓을 들고 있는가를 보고 판별해낸다. 왼손에 붓을 들고 있으면 거울로 비추어본 자화상일 것이다. 그러나 화가가 왼손잡이일 경우도 많으니 이는 정확하지 않다. 이보다 더 명확한 것은 재킷의 오른섶이 위로 가는가, 왼섶이 위로 가는가를 보는 것이다. 왼섶이 오른섶을 덮고 있으면 사진에 의한 것이다. 사실 더 중요한 차이점은 '활기와 생명력'에 있을 것이다. 사진과 실물, 두말할 필요 없이 전적으

로 다르니까!

최초의 사랑, 나르키소스의 거울

거울이 없던 시절, 수면水面은 최초의 거울이었다. 그 거울 속에 비친 사람의 모습은 최초의 그림, 즉 초상이었다. 그 거울 때문에 죽음에 이른 존재가 있었으니, 그리스 신화 속 나르키소스다. 르네상스 미술이론가 알베르티는 거울의 의미를 처음으로 발견한 나르키소스야말로 회화의 발명가라고 말한다.

나르키소스는 강의 신 케피소스와 강의 요정 리리오페가 낳은 아들이다. 아이가 어쩌나 예쁘던지 보는 사람들마다 넋을 잃고 쳐다보았다. 그런 까닭에 '망연자실'이라는 뜻의 '나르키소스'라는 이름으로 불렀다. 테베의 장님으로 유명한 예언자 테이레시아스는 나르키소스가 평생 자신의 모습을 보지 않는다면 오래 살 것이라고 말했다. 그의 미모 속에 도사린 파괴적 결말, 즉 불운한 운명을 직감했던 것이다.

예언은 적중했다. 헤라의 징벌로 반벙어리가 된 요정 에코가 나르키소스를 보고 반했다. 에코는 말을 걸고 싶었지

만, 나르키소스의 뒷말만 따라 할 수밖에 없었다. 그는 에코가 자기를 조롱한다고 생각, 그녀를 뿌리치며 매몰차게 대했다. 에코는 고독 속에 날로 야위어갔고, 결국 목소리만 남아 '메아리'가 되었다. 나르키소스를 사랑했으나 실연당한 수많은 요정들은 기도했다. 그가 사랑의 아픔과 고통을 알게 해달라고!

복수의 여신 네메시스가 이 소원을 들어주었다. 나르키소스가 목을 축이기 위해 호수 위로 몸을 숙이다가 물속에 비친 아름다운 청년을 발견하고 사랑에 빠져버렸던 것. 그는 빛나는 눈과 아름다운 입술 등 형용할 수 없이 수려한 미모의 남자에게 매료되었다. 결코 가질 수 없는 남자를 사랑하게 된 비운의 주인공이 된 것이다.

그런 사랑을 카라바조만큼 탁월하게 묘사한 작가가 있을까? 동성애자로서 녹록지 않았던 자신의 애처로운 사랑의 경험을 표현한 것일까? 성장盛裝한 나르키소스의 모습은 사랑에 빠진 청년의 처연한 심경을 드라마틱하게 보여준다. 심연을 바라보는 눈길, 탄식을 부르는 입술, 기다림과 그리움으로 길게 늘어진 목선, 자기 사랑이 굳건하다는 걸 보여주는 어깨와 팔 그리고 사랑의 부조리함을 보여주기에 너무나 기막힌 옆모습까지……

미켈란젤로 메리시 다 카라바조, 「나르키소스」,
캔버스에 유채, 110×92cm, 1594~96년, 로마 바르베리니 궁전 국립고전회화관

존 윌리엄 워터하우스, 「에코와 나르키소스」,
캔버스에 유채, 109.2×189.2cm, 1903년, 리버풀 워커 미술관

라파엘전파의 존 윌리엄 워터하우스John William Waterhouse,
1849~1917는 에코를 화면의 중심에서 밀려나게 그렸다. 고개
를 돌린 시선을 통해 짝사랑의 애달픈 심정을 잘 드러내고
있다. 나르키소스 옆에는 앙상한 가지만 남은 마른 나무, 발
치에는 그가 죽은 자리에 태어나게 될 수선화가 배치되어
있다. 화가는 나르키소스의 죽음을 예고하고 있는 것이다.
"물에 그림자를 드리운다"라는 옛 표현이 "죽음을 맞이한
다"는 말의 은유적 용례로 쓰이게 된 것은 나르키소스의 영
향 때문이다. 그런데 그는 정말 물속의 꽃미남이 자기인 줄
몰랐을까? 몰랐다면 동성애, 알았다면 어떤 사랑보다 지독
한 사랑, 곧 자기애일 것이다.

우아한 볼록거울

어려서부터 신동 소리를 듣던 19세 청년 화가 파르미자
니노Parmigianino, 1503~40는 이발소에 갔다가 난생처음 볼록
거울을 봤다. 그 거울은 가까이 있는 모습은 실제보다 크게,
뒷모습은 더 작게 비쳤다. 그는 이 이상한 물건에 비친 기이
한 자신을 그리고 싶었다. 그러나 평면 위에 그리면 거울 속

의 왜곡된 모습을 또다시 왜곡해야 하므로, 궁리 끝에 나무 공을 반으로 갈라 그 위에 얼굴을 그렸다. 결과는 놀라웠다. '라파엘로의 환생'이라 찬양 받을 만큼 우아한 그림이 탄생한 것이다.

이 특이한 자화상은 금세 입소문을 타고 교황 클레멘트 7세의 귀에 들어갔다. 1524년 그는 유명해진 이 자화상을 포함하여 세 점의 작품을 가지고 로마로 갔다. 교황은 크게 감탄했고, 스무 살도 안 된 애송이 화가의 그림이라는 사실에 다시 한번 놀랐다. 어린 화가만이 천국의 모습을 그릴 자격이 있다고 생각한 교황은 즉석에서 그에게 교황청의 벽화를 그리라고 명한다. 파르미자니노의 도발적인 생각과 실험 정신은 자신의 운명을 바꾼 계기가 되었던 것.

직경 25센티미터 남짓의 나무 공에 그린 자화상 속에서 화가는 아직 앳된 소년처럼 보인다. 휘어진 창문과 천장 아래 화가의 얼굴은 저만치 물러나 있는 듯하고, 팔과 손은 왜곡되고 과장되었다. 특별히 과장된 손은 화가의 손이 창조해내는 예술의 위대함을 보여주기 위한 것일까?

평소 연금술과 마법에 많은 관심을 보였던 파르미자니노는 볼록거울이 야기하는 효과를 통해 우리가 '보고 있는 것'과 '보고 있다고 믿고 있는 것'이 다를 수 있음을 방증한다.

파르미자니노, 「볼록거울 속의 자화상」,
목판에 유채, 지름 24.4cm, 1523~24년경, 빈 미술사박물관

미술사가인 조르조 바사리는 "사람이 아니라 천사와 같다"라며 그의 자화상을 극찬했다. 기묘한 양성적인 아름다움을 가진 얼굴은 물론 볼록거울에 의해 왜곡된, 기다랗게 그려진 손을 보면, 그의 이름에 항상 따라붙는 매너리즘의 전개를 예측할 수 있다. 매너리즘은 르네상스가 끝나갈 무렵의 양식으로 개인의 기교와 개성이 마음껏 발휘되는 해방의 시기에 탄생했다. 이전의 거장들이 공들여 만든 조화와 균형과 이상적인 미의 구현이라는 절대가치는 독창적 발상과 상상력, 장식적 우아함, 자의식이 강한 기교에 그 자리를 내주게 되었던 것. 그런 까닭에 파르미자니노의 볼록거울 자화상은 매너리즘의 이상을 탁월하게 구현한 기념비적 작품이 될 수 있었다.

허영과 허무의 메타포

르네상스 시대, 유리 산업이 발달했던 베네치아에서는 '거울 보는 비너스'가 등장한다. 특히 베네치아 화파의 핵심적인 인물 티치아노가 이 주제를 많이 그렸다.

에로스가 받쳐주는 거울을 보며 몸단장을 하는 비너스.

이때 거울은 허영과 덧없음, 즉 무상의 메타포다. 자신의 아름다움이 영원할 것이라고 믿는 여자의 허영심과 어리석음을 일깨우려는 것이다. 또한 거울 앞에 있던 대상이 자리를 뜨면 거울에도 형상이 남지 않는다. 이처럼 거울은 기억하고 기록하는 기능이 전혀 없다. 그래서 거울은 시간의 덧없음과 삶의 무상함, 즉 죽음의 알레고리로 쓰인다.

바로크에 오면 거울은 더 자주 등장한다. 벨라스케스Diego Velázquez, 1599~1660의 「거울을 보는 비너스」는 뒷모습의 누드를 표현해 물의를 빚었던 작품이다. 1649년에서 1650년 사이 벨라스케스는 그의 예술적 안목을 신뢰했던 왕의 명령으로 미술작품을 수집하기 위해 이탈리아로 떠난다. 이때 그려진 대표적 작품이 「교황 인노켄티우스 10세」다. 그리고 로마 체류 당시 스무 살이었던 플라미니아 트리바를 모델로 「거울을 보는 비너스」를 그린다. 화가는 로마 상류층 출신인 트리바와의 사이에서 아이를 두었을 만큼 그녀를 사랑했다고 한다.

비너스가 벌거벗은 채 회색 새틴 시트가 깔린 침대 위에 누워 있다. 그녀의 살갗은 장밋빛으로 빛나지만, 풍만한 엉덩이에 비해 유난히 허리가 가는 것이 몸이 좀 야위고 작은 편이다. 동시대 렘브란트와 루벤스가 그린 풍만하고 육감적

페테르 파울 루벤스, 「거울 앞의 비너스」,
패널에 유채, 124×98cm, 1615년경, 빈 리히텐슈타인 박물관

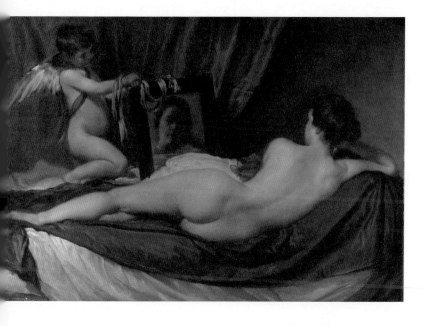

디에고 벨라스케스, 「거울을 보는 비너스」,
캔버스에 유채, 122.5cm, 1647~51년경, 런던 내셔널갤러리

인 누드와 달리 날씬한 누드로 평가된다. 큐피드는 거울을 잡고 그녀의 얼굴을 비춰주려고 한다. 거울은 비너스가 얼굴을 보기 위한 각도가 아니라, 실은 관람객에게 비너스의 얼굴을 보여주기 위한 장치다. 게다가 그녀의 뒷모습과 큐피드가 받쳐 든 거울 속의 얼굴이 대조적이다. 즉, 뒷모습의 실체는 분명하지만, 거울 속 이미지는 희미하다. 현실과 가상의 이미지의 관계를 탐구하려는 벨라스케스의 의도일까?

벨라스케스의 비너스가 더욱 사랑받는 이유는 무엇일까? 아마 그것은 사랑과 욕망에 관한 흥미로운 담론을 환기하기 때문이다. 첫째, 모든 거울 보는 비너스는 자아도취, 자기와 사랑에 빠진 나르시시즘적인 존재라는 점을 보여준다. 즉, 비너스가 사랑받는 이유는 '타인을 향한 이타적 사랑'의 행위자가 아닌, 자기 자신만을 사랑하는 존재이기 때문이다. 시쳇말로 나쁜 여자에게 매혹되는 심리다. 둘째, 벨라스케스의 비너스는 이전의 비너스와는 달리 감상자의 쾌락에 봉사하지 않는다. 비너스는 자신을 바라보는 감상자의 시선을 단호하게 거부하고 오로지 자신에게만 몰두하고 있다. 앞모습을 보여주지 않는 비너스는 감상자의 욕구 충족을 지연시킨다. 그리하여 그들의 욕망은 미끄러진다. 그것만이 그녀를 지속적으로 욕망하게 만드는 동인이다.

거울이 보여주지 않는 진실

　의식적으로 보면, 거울 보는 일만큼 낯선 일은 없다. 나역시 거울을 보며 생길 수 있는 자아도취의 심경이 없는 것도 아니다. 거울이 낯선 이유는 그것이 대상의 좌우를 도치시켜 보여주기 때문이다. 이런 아이러니는 인간의 가장 큰딜레마로 작용한다. 즉, 인간은 자신의 실체를 단 한 번도본 적이 없고, 볼 수도 없다는 사실이다. 게다가 거울에 투영된 이미지는 빛의 조합으로만 이루어져서 만져지지도 느껴지지도 않는 신기루의 성질을 가진다. 환영의 성질을 가지면서 진실을 드러내는 거울의 양가성!

　거울 앞에 놓인 사물과 거울 속에 비치는 상의 관계는 떼려야 뗄 수 없을 만큼 가까운 반면 절대로 만날 수 없을 만큼 멀다. 이는 현실과 비현실, 물질과 비물질, 감각과 관념등 이분법적 세계의 경계에 있다. 절대로 해독되지 않는 이경계를 체험할 수 있다는 사실만으로 거울은 그 존재의 타당성을 갖는다. 이 비의성은 낯익은 낯섦의 감정으로 나를이 세상에 아슬아슬하게 존재하게 한다.

5
접촉

마음을
어루만지다

장 오노레 프라고나르, 「까막잡기 놀이」,
캔버스에 유채, 116.8×91.4cm, 1760년대, 오하이오 톨레도 미술관

살갗을 살짝 스치기, 어깨를 다독이기, 등을 어루만지기, 코를 비틀기, 악수하기, 키스하기, 눈 감고 더듬기 등 한 몸이 다른 몸과 접촉하거나 접속하는 방법은 참으로 다양하다.

몸과 몸은 만지거나 만져짐으로 분리되거나 통합된다. 어떤 만짐은 불쾌하고, 어떤 만짐은 위로가 된다. 어떤 만짐은 성적 수치심을 느끼게 하고 어떤 만짐은 성적 흥분을 느끼게 한다. 전자는 일방적이고 후자는 상호적이다. 따라서 터칭이 감동적이기 위해서는 소통 혹은 교감이 충분히 이루어져야 한다.

사랑하는 자들에게서 접촉은 도처에서 일어나고 아무것도 아닌 것에서 의미를 만들어내며, 그 의미는 전율을 야기한다. 여기 감각적인 터칭에서 비가시적인 터칭에 이르기까지 그림 속 접촉에 접속해보자.

정곡을 찌르는 터칭

프랑스 오툉의 생 라자르 대성당은 로마네스크 건축 양식의 귀중한 보고다. 성당 건축물에 부속된 수많은 조각 작품들은 고졸한 중세의 취향을 고스란히 보여준다. 그 수많은 주랑朱廊과 팀파눔tympanum, 프리즈frieze에 조각된 환조와 부조 조각 중에서 미묘하게 시선을 고정시키는 형상이 있다. 바로 동방박사에게 경고를 보내는 천사의 모습을 새긴 부조다. 그것은 전혀 압도적이지도 않고, 스펙터클하지도 않지만 은근히 미소를 자아내게 만든다.

동방박사는 예수의 탄생을 축하하기 위해 팔레스타인 동쪽에서 온 이방 출신 현인 혹은 별을 연구하는 점성가다. 여기서 '동방'은 아라비아 또는 페르시아로 별을 연구하는 천문학과 점성술이 특히 발달된 지역이다. 그래서 당시 사람들은 동방을 신비로운 곳으로 생각했다. 동방박사들 역시 점성술이나 점, 해몽 등에 능한 자들이었다.

멜키오르, 발타사르, 카스파르라는 이름을 가진 동방박사들이 한 이부자리 속에 들어가 잠을 자고 있다. 마치 삼위일체의 상징이라도 되는 것 같다. 두 사람은 눈을 감고 깊은 잠에 빠져 있지만, 한 사람은 천사가 깨워서인지 이제 막 눈을

작자 미상, 「동방박사의 꿈」,
1120~30년경, 프랑스 오툉 생라자르 대성당

뜬 모양새다. 단연코 심상찮게 다가오는 것은, 천사의 두 손 끝이다. 왼쪽 손은 마치 불꽃처럼 생긴 별을 가리키고, 오른쪽 검지 끝으로 동방박사의 새끼와 검지 끝을 찌르고 있다. 마치 "너희들은 신과의 약속을 잊었느냐?" 하는 것처럼.

전체적인 묘사는 어눌하고 순진해 보이지만, 후광을 두른 고졸한 천사의 눈과 날개 끝 그리고 손끝은 사태의 급박함을 나타내기 위해 날카롭고 예리하게 표현되었다. 그렇게 천사의 접촉은 더 이상 손이 아닌 송곳이 되어 살갗을 찌르고, 급기야 동방박사의 부릅뜬 눈과 연결되는 것이다. 천사와 동방박사의 육체적 접촉은 영성을 추구하는 삶에 대한 절실하고도 긴급한 메타포다.

신이 선물을 주는 법

미켈란젤로의 「아담의 탄생」은 제목 그대로 하느님이 아담을 창조하는 장면을 그린다. 『창세기』 기록에 따르면, 하느님은 흙으로 아담을 지으시고 코에 생기를 불어넣어 생명체가 되게 했다. 그런데 이 그림 속 신은 아담의 코에 생기를 불어넣는 것을 끝마치고, 그다음 일을 수행하는 것일까?

아담은 눈을 뜨고 있고, 육체는 완벽한 것으로 보아 이미 생명을 지니고 있는 듯하다. 물리적 탄생만으로는 부족했던 것일까? 그렇다면 신은 무엇을 주고 있는 것일까? 혹시 그들은 서로 무언가를 주고받는 것일까?

통상 이 그림에서 아담은 힘없이 늘어진 자신의 손가락을 통해 하느님에게서 육체와 생명을 충전 받고 있다고 알려져 있다. 그래서인지 고대 그리스의 조각 같은 육체에 생명의 힘이 서서히 들어오는 듯 아담은 한쪽 팔과 한 발을 땅에 세우고 다른 한 팔과 한 발은 하느님을 향해 몸을 반쯤 일으키고 있다. 아담은 시선을 하느님께 고정했지만, 아직은 침울하고 굳은 상태다.

시인이기도 했던 미켈란젤로가 쓴 소네트에는, 예술가의 능력은 손이 아니라 머리에서 나온다고 적혀 있다. 미술은 천재가 해야 한다고 믿었던 미켈란젤로는 이 장면에서 창조주가 인간에게 준 것이 무엇인지에 대한 수수께끼를 내고 있다. 어딘가 해부학적으로 어렴풋이 드러나는 형상이 있는가? 튜닉을 입은 창조주와 그를 호위하는 케루빔 천사 주변의 붉은 형상을 가만히 관찰해보자. 브라질 외과의사인 질송 바헤토가 밝혀낸 바에 따르면, 창조주를 둘러싼 윤곽에서 뇌의 단면이 드러나고 있다는 것이다. 그러니까 이 그림

미켈란젤로 부오나로티, 「아담의 탄생」,
프레스코, 480.1×230.1cm, 1511년경, 바티칸 시스티나 성당

은 아담이 신에게서 지성을 부여 받는 장면을 나타냈다는 것!

신플라톤주의적 관점에 따르면 일자一者로 표현되는 하느님과 가장 가까운 단계가 바로 누스nous, 즉 정신이다. 그러니 신이 준 가장 신다운 탁월한 선물이 '지성'이었던 셈. 그렇지만 지성 혹은 이성만으로는 인간 삶은 창백하다. 영혼 psyche과 결합된 지성이야말로 지금 이 세상에서 가장 필요한 덕목이 아닐까.

심장을 어루만지다

「유대인 신부」를 본 반 고흐는 '불같은 렘브란트의 손'을 느꼈다. 1885년, 「유대인 신부」를 처음 마주했던 그는 "다 말라 푸석푸석해진 빵 조각만 먹으며 이 그림 앞에서 2주 동안 앉아 있을 수만 있다면 내 인생에서 10년을 포기해도 좋다"라고 고백했다. 단연코 「유대인 신부」는 네덜란드의 두 천재 화가를 200년의 시공을 초월해 영적인 접속을 이루게 해준 작품이다.

사실 그림 속의 남녀가 누구인지에 대해서는 미술사가들

램브란트 하르먼스 판 레인, 「유대인 신부」,
캔버스에 유채, 121.5×166.5cm, 1665~69년경, 암스테르담 국립미술관

의 분석이 엇갈린다. 당대의 결혼 장면을 그렸다는 설도 있고, 바로크 시대의 종교성과 렘브란트 특유의 작품 성향으로 미루어 보아 성서 속의 인물을 그렸다는 설도 있다. 그렇다면 아마 이삭과 리브가, 혹은 야곱과 라헬의 결혼 장면일 가능성이 유력하다.

어쨌거나 렘브란트가 한 쌍의 남녀가 결혼하는 장면을 그렸다는 것은 분명하다. 동그란 얼굴의 앳된 신부는 한 손을 신랑의 오른손에 살짝 대고 다른 손으로 아랫배를 지그시 누르고 있다. 그녀는 다가올 미래에 대한 막연한 기대와 약간의 두려움 때문인지 다소 수줍고 불안한 표정이다.

신부가 치장한 장신구들은 부부애의 결속인 동시에 구속인데, 그녀는 그것마저도 담담한 마음으로 기꺼이 받아들이겠다는 모습이다. 그런 신부보다 훨씬 나이 들어 보이는 남편은 왼손을 신부의 어깨에 두르고, 오른손을 신부의 가슴에 살포시 얹고 있다. 진지하고 자상해 보이는 표정의 남자의 손은 나비처럼 조심스럽고 거북이처럼 신중한 것이 묵직한 중력감으로 다가온다.

낯선 환경과 수고로움에 처해질 새로운 운명을 예감한 신부의 두려움을 조금이나마 위로하고 믿음을 주고자 한 행위였을까? 그것은 마치 신의 손길과도 같은 느낌이다. 더군다

나 캄캄한 배경 속 두 사람을 비추는 빛은 어두운 세상일지언정 한 몸이 되어 살아갈 부부의 엄숙하고 따스한 맹세로 느껴진다. 어쩌면 평범할 수도 있는 신랑신부의 신체적 접촉이 신비하리만큼 고요하고 뭉클한 감동을 주는 이유는 무엇일까?

「유대인 신부」는 렘브란트가 사망하기 2년 전, 삶의 절망과 남루함이 극에 달했을 때 그려졌다. 화려했던 삶, 그리고 사랑하는 아내와 아들을 모두 먼저 저세상으로 보내고 재산까지 모두 탕진한 후 비참한 생활로 홀로 고독한 삶을 마감할 수밖에 없었던 시기, 새삼스럽게 부부애를 그린 까닭은 무엇인가? 사랑했던 아내를 떠올리며, 부부 사이의 절대적인 신뢰와 애정이 그 어떤 가치관보다도 진실되고 아름다운 것이었음을 토로하고 싶었던 것일까?

무엇보다 「유대인 신부」를 보면 심장이 뜨거워지는 내 자신을 발견하게 된다. 작품을 조용히 지긋이 바라보면 자신의 모습이 그림 속에서 드러나기 마련이다. 누군가 내 심장을 이렇게 어루만져 준다면, 그런 일이 내 인생에 일어날 수만 있다면……

나를 만져라 혹은 나를 만지지 마라

예수는 여럿 사건으로 제자들의 믿음을 시의적절하게 시험했었다. 그 역시 사람 봐가면서 때로는 자기 몸을 만지게도 하고 때로는 만지지 못하게도 한 것이다. 일요일 아침 예수의 무덤을 찾아간 막달라 마리아는 그곳이 비어 있는 것을 확인하고 급히 베드로와 요한에게 알린다. 그들은 무덤에 수의만 남은 것을 확인하고 돌아가고, 막달라 마리아는 혼자 울고 있었다. 그때 죽은 지 사흘 만에 부활한 예수가 처음으로 그녀 앞에 나타난다. 예수를 알아본 막달라 마리아가 확인하려고 가까이 다가가자 예수는 말한다.

"나를 만지지 마라Noli Me Tangere!"

다시 살아난 예수가 가장 먼저 막달라 마리아를 만나고, 열한 명의 사도에게 자신의 부활을 알리는 임무를 맡겼다는 점은 그녀가 예수에게 예사롭지 않은 존재였음을 암시한다. 그럼에도 예수는 그녀조차 자신의 말을 믿지 못했다는 사실에 또 한 번 상처받는다. 생전에 예수는 만져보지 않고도 믿을 수 있는 성숙한 믿음을 요구하곤 했다. 이것은 곧 기독교

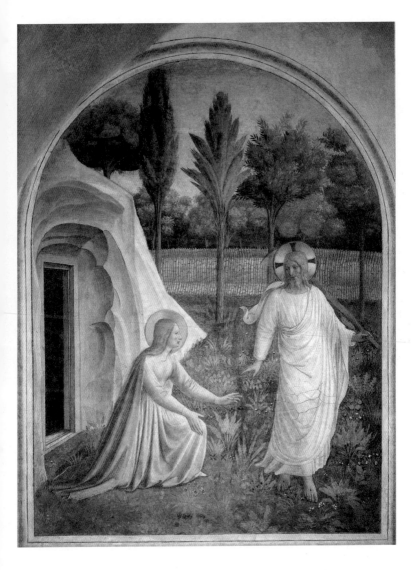

프라 안젤리코, 「나를 만지지 마라」,
프레스코, 180×146cm, 1440~42년, 피렌체 산마르코 수도원

미켈란젤로 메리시 다 카라바조, 「의심하는 도마」,
캔버스에 유채, 107×146cm, 1601~02년, 포츠담 신궁전

의 가장 큰 강령이 되었다.

그랬던 예수가 제자인 도마에겐 기꺼이 자기 몸을 만지게 한다. 『요한복음』 20장에 따르면, 부활한 예수가 살아생전에 예언한 대로 제자들 앞에 나타난다. 마침 그 자리에 없었던 도마는 자기 손으로 예수의 상처를 만져보기 전에는 절대로 믿을 수 없다고 말한다. 십자가에 못 박혀 온몸이 축 늘어진 채 죽는 것을 두 눈으로 똑똑히 보지 않았던가! 8일이 지난 후 제자들이 모두 모여 있을 때 다시 나타난 예수는 의심 많은 도마를 향해 특별히 한 말씀 하신다.

"네 손가락을 내밀어 내 손을 보고, 네 손을 내밀어 내 옆구리에 넣어보라. 하여 믿지 않는 자 되지 말고, 믿는 자되어라."

예수는 왜 도마로 하여금 직접 자신을 만져보도록 한 것일까? 어쩌면 제자들은 예수의 부활이 초자연적으로 가시화되리라고 생각했을 것이다. 그러니까 스펙터클을 연출하리라 예상했던 것과는 달리 예수는 자연스럽고 익숙한 방식으로 등장했다. 예수는 그들로 하여금 직접 만져보도록 함으로써 그가 살과 뼈를 가진 인간임을 확신시켜주었던 것이다.

6세기경부터 미술작품의 주제로 등장하기 시작한 '의심하는 도마'는 17세기 바로크 반종교개혁 시기에 가톨릭의 교리를 강조하기 위해 널리 사용되었다. 카라바조의 그림을 처음 보았을 때의 충격이 새롭다. 내가 예수의 상처를 후벼 파고 있는 것 같은 착각 때문이었다. 이런 드라마틱한 생생한 현장감은 모두 치밀하게 계산된 구도와 '빛의 효과', 즉 키아로스쿠로chiaroscuro(명암법) 덕분이다. 그런 까닭에 우리의 의혹 또한 믿음으로 바뀌게 된다.

손길, 내 영혼의 집

인간은 나이가 들수록, 진정 사람의 손길이 그리워서 병이 난다. 외로움과 고독이라는 질병이다. 테레사 수녀가 죽어가는 부랑아를 데려다가 가장 먼저 했던 일이 생각난다. 따스한 물에 목욕을 시키고, 온몸에 향유를 발라주는 것. 아기였을 때 어머니에게서 받았던 가장 원초적 사랑의 행태를 모방해서 마지막 의식을 행하는 것이다. 감각적 체험만큼 사람을 치유하는 것은 없다. 오감으로 느껴지는 감각의 제국이야말로 또 다른 영혼의 집이 아닐까.

6
뒷모습

가까우면서도
먼

빌헬름 함메르스회이, 「젊은 여인의 뒤에서」,
캔버스에 유채, 60.5×50.5cm, 1904년, 라네르스 미술관

앞모습이 의식 혹은 페르소나라면, 뒷모습은 무의식이다. 그런고로 뒷모습은 억압된 것의 귀환이다. 거짓말을 하지 않기 때문이다. 가령 얼굴과 손짓은 마음을 숨길 수 있지만, 뒷모습은 정직하다. 눈과 입이 달려 있는 얼굴처럼 표정을 억지로 만들어 보이지도 않으며, 마음과 의지에 따라 꾸미거나 속이거나 감추지 않는다. 뒷모습은 표피가 아니라 내면인 것이다.

미셸 투르니에의 말처럼, 뒷모습을 보이는 사람은 나를 떠나는 사람과 여기가 아닌 다른 세계에 속한 사람 두 종류뿐인 것일까? 그렇지만 나를 떠나는 사람도 결국 다른 세계에 속한 사람이 아닌가! 그렇다면 뒷모습은 철저히 다른 세계, 즉 환상과 신비의 대상이다. 라캉식으로 말한다면, 오브제 아 objet a, 환상 대상일 것이다. 나와 가장 가까우면서 먼 그대, 그 뒷모습의 세계로 떠나보자.

돌아누운 헤르마프로디토스

서양미술사에서 돌아누운 인물 중 탁월하게 아름다운 이 조각상의 이름은 「잠자는 헤르마프로디토스」다. 잠자는 모습을 등신대 크기의 대리석으로 조각했는데 언제 누가 만들었는지는 밝혀지지 않았다. 현재의 모습은 1620년 바로크 조각가인 잔 로렌초 베르니니가 침대를 조각해 그 위에 올려놓은 것이다.

이름에서 암시하듯, 헤르마프로디토스는 헤르메스와 아프로디테(비너스)의 아들이다. 오비디우스의 『변신 이야기』에 따르면, 헤르마프로디토스는 눈부시게 아름다운 미소년이었다. 호수의 요정 살마키스는 수려한 미모의 헤르마프로디토스를 흠모해 집요하게 따라다닌다. 그러나 번번이 거절당한 살마키스는 혼자 연못에서 목욕하던 그에게 뛰어들어 강제로 입 맞추려 했다. 소년이 몸부림치자 살마키스는 그와 떨어지지 않고 하나가 되게 해달라고 신들께 빌었다. 살마키스의 기도에 마음이 움직인 신들은 헤르마프로디토스의 의사는 묻지도 않고 이들을 한 몸으로 만들어버렸다. 이렇게 헤르마프로디토스는 우리말로 남녀추니 혹은 어지자지, 즉 양성구유자兩性具有者가 되었다. 그리하여 고대 그리스 시대에

작자 미상, 「잠자는 헤르마프로디토스」(침대는 잔 로렌초 베르니니 작),
대리석, 169×89cm, 파리 루브르 박물관

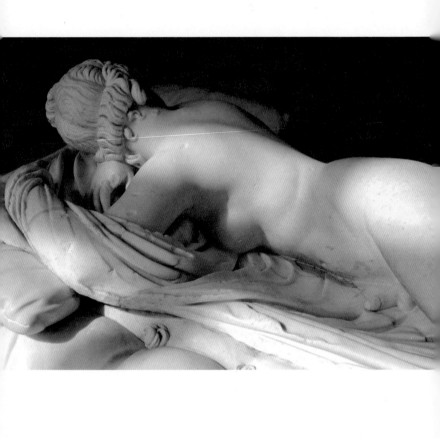

남성 성기를 가진 여성의 모습으로 자주 묘사되었던 것이다.

그런 까닭에 관객들은 반쯤 돌아누워 있는 실루엣이 아름다운 이 조각상을 그저 여인의 몸인 줄 알고 감상하다가 흠칫 놀라움을 감추지 못하게 된다. 관객들은 얼굴과 등, 엉덩이, 다리, 들어 올린 발까지 흠잡을 데 없이 아름다운 여인의 몸을 시선으로 어루만지다가, 살짝 틀어버린 엉덩이 안쪽 음부를 보게 된다. 그곳에는 남성 성기가 수줍게 드러나 있는 것이 아닌가! 이 조각은 필시 앞모습을 숨기기 위한 것, 일종의 드라마틱한 반전이다.

헤르마프로디토스의 모습은 어떻게 하여 유독 뒤태를 강조하는 조각이 되었을까? 고대 그리스인들은 돌아누운 헤르마프로디토스를 통해서 무엇을 얘기하고 싶었던 것일까?

플라톤은 『향연』에서 "인간은 본래 양성을 지녔었는데, 신이 반쪽으로 분리한 후부터 잃어버린 반쪽을 찾으려고 헤맨다"고 말했다. 곧 사랑은 우리 자신의 잃어버린 반쪽에 대한 자연스러운 욕망이며, 인생이란 자신의 잃어버린 반쪽을 찾기 위한 여정이라는 것이다. 헤르마프로디토스는 플라톤의 에로스론의 핵심을 보여준다.

피그말리온의 여인

그리스 신화 속 피그말리온은 노총각 조각가였다. 그는
여자 없는 세상에 사는 것이 소망일 만큼 여성을 싫어했다.
피그말리온은 왜 여성을 혐오하게 되었던 것일까?

오비디우스의 『변신 이야기』에서는 피그말리온이 어린
소녀들이 몹쓸 짓을 하는 것을 목격한 이후 충격을 받았다
고 한다. 이후 그는 여인들을 침실로 끌어들이지 않았고, 급
기야 혼자 살기로 결심했다. 그렇지만 여자가 그립지 않은
것은 아니었다.

조각가였던 피그말리온은 놀랄 만한 솜씨로 하얀 상아로
된 여인을 만들었다. 적당한 크기의 봉곳한 가슴에, 탐스러
운 엉덩이 같이 선호하는 몸매로 공들여 탄생한 조각은 깜
짝 놀랄 만큼 현실의 여인과 똑같았다. 피그말리온은 자신
이 만든 완벽한 조각에 매료되어 사랑에 빠졌다. 온갖 선물
공세로 아름다움을 찬미했고, 실재와 환상을 넘나들며 묘한
사랑의 감정을 즐겼다. 비록 사랑의 대상이 조각이라는 것
이 다소 불만이었으나, 그래도 조각을 향한 그의 사랑은 계
속 되었다. 결국 피그말리온은 온전한 사랑을 열망하기에
이르렀고, 가상현실 속 사랑에 금세 갈증을 느끼기 시작했

장 레옹 제롬, 「피그말리온과 갈라테아」,
캔버스에 유채, 88.9×68.6cm, 1890년경, 뉴욕 메트로폴리탄 박물관

다. 고민 끝에 피그말리온은 비너스 축제 때 제물을 바치며 그녀를 살아 숨 쉬는 여성으로 만들어 달라고 간청했다. 드디어 조각은 촛농처럼 부드러운 살결을 가진 여자로 변신했다. 그는 그녀에게 '우윳빛 처녀'라는 뜻의 '갈라테아'라는 이름을 붙여주었다.

19세기 프랑스 신고전주의 화가인 장 레옹 제롬Jean Léon Gérôme, 1824~1904은 큐피드가 막 화살을 쏘려고 활시위를 당기고 있고, 등을 돌린 갈라테아는 허리를 굽혀 피그말리온과 키스하는 장면을 그렸다. 마치 키스가 신의 숨결인 것처럼 갈라테아가 뜨거운 피가 흐르는 인간이 되는 순간으로 보인다. 특별히 화가는 그녀의 뒷모습이 가진 미적 형태에 치중했다. 사랑은 실체가 아닌 뒷모습 같은 허상을 대상으로 하는 것이기 때문일까?

그도 그럴 것이 그녀는 이미 의지를 가진 여인이 되었다. 남자가 허리와 가슴을 잡자, 그녀의 왼손은 남자의 손을 가로막으며, 그녀 맘대로 남자를 제압하려는 듯 남자의 목에 다른 한 손을 두르고 있다. 피그말리온이 모든 것을 쟁취했다고 느낀 순간, 무언지 석연치 않은 모티프, 즉 가면과 방패(메두사)가 눈에 띈다. 그것은 이들의 예사롭지 않은 미래를 암시하는 것만 같다. 환상 속의 갈라테아가 인간이 되는

순간, 어쩔 수 없이 늙어가고, 그만 아름다움을 잃게 되리라는 이야기일 것이다. 이들의 사랑은 결국 보통 사람들처럼 희로애락애오욕의 현실이라는 재앙을 만났다는 것이고, 환멸을 통과해야만 했을 것이라는 의미다.

낭만, 먼 곳에 대한 취향

시종일관 뒷모습에 천착했던 화가가 있다. 페르메이르처럼 화면을 압도하는 방식으로 뒷모습을 그리지 않았으며 그 흔한 자화상조차 거의 그리지 않았지만 모든 뒷모습이 결국엔 자화상이었다고 느끼게 하는 화가. 그가 바로 독일 낭만주의 화가 카스파르 다비트 프리드리히Caspar David Friedrich, 1774~1840다.

프리드리히는 일곱 살에 어머니를 여의고, 이듬해 누이를 잃고, 5년 후에는 스케이트를 타던 형이 익사, 뒤이어 또 누이의 죽음 등 가족의 잇따른 죽음을 맞게 된다. 특히 자신의 목숨과 맞바꾼 형의 사고에 대한 죄의식은 평생의 트라우마로 작용한다. 이로 인해 화가는 병적인 고독에 깊이 침잠했으며, 유한한 인간의 비관적인 운명에 대해 깊이 성찰했다.

카스파르 다비트 프리드리히, 「안개 위의 방랑자」,
캔버스에 유채, 98.4×74.8cm, 1818년, 함부르크 쿤스트할레

이는 화가 자신의 개인적인 성향이었을 뿐만 아니라, 당시 독일 문화 전반에 깊이 뿌리내린 낭만주의적 감수성이었다.

프리드리히는 특히 「안개 위의 방랑자」에서 세상 한가운데서 방향을 잃은 고독한 인간, 세상 끝에 홀로 선 인간, 대자연 앞에서 무력한 인간의 뒷모습을 보여준다. 사실, 남자는 먼 곳을 바라보고 있지 않다. 바로 소용돌이치는 파도에 몸을 맡길 듯 불안한 상태를 암시하는 것만 같다. 이렇듯 화가는 자신의 내성적이고 우울했던 심경을 토로하는 동시에 실존적 인간이 처한 어둠과 불가능에 대한 명상을 담고 있다.

화가는 결혼한 지 얼마 안 되어 「해 뜰 무렵의 여인」 혹은 「해질 무렵의 여인」이라는 제목으로 아내의 뒷모습을 그린다. 자신의 부인을 세계의 신비가 드러나는 순간의 안내자인 것처럼 그려놓았다. 결혼 생활이 4년쯤 되었을 때 그는 「창가의 여인」이라는 그림을 선보인다.

이전과는 달라진 시공간 속에서 한 여인이 창밖을 내다보고 있는 모습으로, 그녀가 존재하는 공간은 어둡고 비좁아 보이며 갇혀 있다는 생각을 지울 수 없게 한다. 그녀가 바라보는 바깥 세상은 빛으로 찬란하다. 창밖은 그녀가 상상하는 신세계 혹은 갈망하는 자유의 세계다. 이 그림은 부인 카

카스파르 다비트 프리드리히, 「해 뜰 무렵의 여인」,
캔버스에 유채, 22×30cm, 1818~20년, 에센 폴크방 미술관

카스파르 다비트 프리드리히, 「창가의 여인」,
캔버스에 유채, 44×37cm, 1822년, 베를린 국립미술관

롤린을 모델로 썼지만, 그녀의 얼굴과 표정을 볼 수 없기에 관객은 고독한 관조에 최대한 동참할 수 있다. 화가는 왜 이런 그림을 그렸을까? 활달하고 재능 있던 부인이 일상의 억압과 속박에서 벗어나지 못한 채 집안의 천사로 유폐되어 지내는 것이 안타깝게 느껴진 것일까?

뒤돌아선 남자로 표현된 존재감

똑같이 뒤돌아선 남자라도 독일 낭만파 화가 프리드리히와 프랑스 인상파 화가 귀스타프 카유보트Gustave Caillebotte, 1848~94가 그린 뒷모습은 확연히 다르다. 프리드리히의 뒷모습이 근원적인 상실과 인간 실존의 망연자실에 관한 드라마라면, 카유보트의 뒷모습은 매우 자의식적이고 나르시시즘적이다. 카유보트는 왜 그런 방식으로 뒷모습에 매료되었던 것일까?

부유한 가문 출신으로 막대한 유산을 물려받았던 카유보트는 예술에 관한 지대한 관심으로 인상파 작품을 사들였던 컬렉터이자 아마추어 화가였다. 화가의 길을 거의 포기했을 때 모네의 격려로 다시 그림을 시작하게 된 그는 인상파의

귀스타브 카유보트, 「창가의 남자」,
캔버스에 유채, 117×82cn, 1875년, 개인 소장

일원이 되었다. 아마 수집가로서 인상파 그림을 구입해준 은혜에 대한 보상 차원인 것으로 보인다. 그렇다고 그의 그림 실력이 부실했다는 뜻은 아니다. 오히려 수집가였던 그의 참여가 멤버들에게 좀 부담스럽게 작용했을 가능성이 크다. 생각해보라. 자기들의 작품을 구입해야 할 심미안과 부를 동시에 지닌 작자가 자신들의 고유 분야인 그림에까지 도전하겠다니 좀 난감한 일이 아닌가? 르누아르는 말년에 카유보트가 후원자로 너무 도드라지지 않았다면, 화가로서 진지하게 대접받았을 것이라고 회고했다. 사실 카유보트는 여느 인상파 화가보다 뛰어난 실력을 갖춘 화가였다. 특히 창가에 서 있는 인물을 그린 그림을 보면, 그가 얼굴과 표정이 보이지 않는 인물이 불러일으키는 효과에 얼마나 탁월했는지를 가늠할 수 있다.

남자는 발코니에서 무엇을 바라보고 있는 것일까? 당당하고 근엄해 보이는 중년 남성은 고급 빌딩의 3층에 살고 있으며, 빨간색 일인용 안락의자와 카펫으로 보아 당대 부르주아적 취향을 고스란히 가진 듯하다. 그의 시선을 따라가다 보면 길을 나선 한 여인과 마주치게 된다. 남자는 그녀를 사모하는 것일까?

이후 카유보트는 창문 앞에 서 있는 여자의 뒷모습을 그린

귀스타브 카유보트, 「창가의 여자」,
캔버스에 유채, 116×89cm, 1880년, 개인 소장

「창가의 여자」를 발표했다. 그림 속에서 창밖을 바라보는 주인공이 늘 남자였던 전통을 깨고 그 자리에 여성을 배치했다는 사실은 당대의 시각으로는 꽤 파격이었을 터.

밝은 오후, 레이스와 파란색 벨벳 커튼이 드리워진 안락한 집에서 깔끔하게 머리를 손질한 한 여성이 팔짱을 낀 채 창문 너머의 거리를 바라본다. 아마 거리는 대낮의 활기로 가득 찬 분주한 근대적 풍경일 것이다. 남편으로 보이는 남자는 안락의자에 편안히 앉아 신문을 읽고 있다.

두 사람은 아주 가까운 거리의 한 공간에 있지만 다른 세계에 속한 듯 서로에게 무관심해 보인다. 그도 그럴 것이 마치 침묵으로 일관할 것 같은 남성의 냉담한 모습은 현실의 삶에 속한 듯이 보이며, 굳어버린 딱딱한 목덜미와 아무런 표정 없어 보이는 여성의 옆얼굴은 아내와 엄마라는 현실이 아닌 자유로운 어떤 세계로 향하고 있는 듯이 보이기 때문이다.

카유보트가 당대에는 화가보다는 인상주의의 후원자로 더 알려졌다는 사실이 그가 뒷모습에 관심을 기울였던 처지와 상통하는 것은 아닐까? 당대 인상파 화가들과 어울렸지만, 정작 그들에게 재능 있는 화가로서 대접 받지 못했다는 소외감은 그에게 자신만의 예술 세계를 지향하며 인정받

고자 하는 비상의 날개를 펼치고 싶게 만들지 않았을까? 뒷
모습이 담긴 그림에서 그런 처연한 심경을 맛본다면 지나친
것일까?

세상의 모든 뒷모습

그림에 관한 글을 쓰는지라 모니터 두 개를 두고 작업한
다. 하나는 세로로 세워서 그림 보기에 적합하게 설치해놓
았는데 종종 아름다운 그림을 세로로 보는 재미가 쏠쏠하
다. 마치 스크린 이미지로 화한 새로운 이콘, 즉 숭배 대상
이 되는 듯하다. 오늘은 컴퓨터 배경화면을 얼마 전 다시
발견한 고대 그리스 조각상 코우로스kouros(젊은 남성 누드
상)의 뒷모습 사진으로 바꾸었다.

맨 처음 이 조각상은 내게 여성도 남성도 아니고, 어른도
아이도 아닌 환상이었다. 이 조각상의 뒷모습에 사로잡힌
이유는 바로 그것이 진리를 드러내는 방식 같았기 때문이
다. 진리를 그리스어로 알레테이아alḗtheia라고 부르는데, 원
래 뜻은 '탈은폐'(비은폐)다. 그리스인들은 진리라는 것을
단순히 드러냄 혹은 노출이 아니라, 숨겨 있는 것을 드러내

는 것, 그러니까 숨기는 동시에 드러내는 것이라는 의미로
이해했다. 그런 의미에서 예술이야말로 미지의 세계로서의
진리를 드러내는 가장 명료한 동시에 모호한 메타포가 아
닐까.

진리를 말하는
은밀한 방법

안토니오 코라디니, 「베일을 쓴 여인의 흉상」,
대리석, 1717~25년, 베네치아 카 레초니코 베네치아노 18세기 박물관

2,500년 전, 고대 그리스의 뛰어난 두 화가 제욱시스와 파라시오스가 누가 더 실물처럼 잘 그리나를 두고 대결을 벌였다. 당시 유행 화풍은 실물과 구분할 수 없을 정도로 사실적으로 묘사하는 눈속임 그림인 '트롱프뢰유trompe l'oeil'였다. 당대의 으뜸가는 화가 제욱시스는 포도를 아주 잘 그렸다. 포도를 그려놓으면 새들이 와서 쪼아 먹을 정도였다. 그만큼 자부심이 대단했던 제욱시스에게 경쟁자가 등장했다. 꽃을 잘 그리는 파라시오스였다. 그가 더 잘 그린다는 소문이 퍼지자, 자존심에 상처를 입은 제욱시스는 곧장 파라시오스의 작업실로 달려간다. 그런데 파라시오스는 보이지 않고, 꽃 그림이 커튼에 반쯤 가려진 채 걸려 있는 것이 아닌가. 제욱시스는 단숨에 커튼을 젖히려 했는데, 아뿔싸! 그것은 진짜 커튼이 아니라 그림이었다. 새의 눈을 속인 화가와 인간의 눈을 속인 화가의 대결이었다.

자크 라캉은 이를 두고, 베일 뒤를 보고자 하는 제욱시스의 욕망이 그림을 실물로 착각하게 만들었다고 설명한다. 즉, 트롱프뢰유가 '지각의 영역'이 아니라 '욕망의 영역'에서 작용했다는 뜻이다. 이처럼 인간이 베일을 그리는 이유는 인간이라는 존재가 베일을 벗겨보고 싶은 욕망을 지닌 존재여서다. 베일은 환상을 유지하기 위한 장치고, 베일을 벗겨보지 말라고 충고하는 것은 그 베일 뒤에는 무無, 죽음이 도사리고 있기 때문이다. 그림 속 벗은 몸에 베일을 씌운다는 것! 그것은 벌거벗은 육체 보기를 두려워한다기보다는, 그것이 욕망의 충족을 지연하는 길이기 때문이 아닐까? 감추는 동시에 드러내는 베일, 그것은 욕망을 지속시키는 환상의 메커니즘이 아닐까?

종교적 베일

18세기 조각에서는 '젖은 천 주름' 기법으로 제작된 작품이 무수히 발견된다. 회화가 아닌 조각에서 이 기법이 대대적으로 쓰인 이유는 무엇일까? 우선 이런 작품들은 16세기 말부터 시작된 고대 그리스 로마의 유적지 발굴에 영향을

받아 제작되기 시작했다. 고전주의 조각의 재조명이라는 시대적 패러다임이 작용했음을 결코 부인할 수 없는 것이다. 그렇지만 고대 양식의 모방이 강화될 때 부득이하게 따라오는 양상은 '장식성'이라는 요소다. 이는 클리셰로 여겨질 가능성이 있다는 점에서 딜레마로 작용한다.

고전 작품이 지닌 '고귀한 단순과 고요한 위대'라는 개념을 모방하지만, 그 정신까지 수용하지 못하고 그 형식만을 모사하게 되면서, 테크닉은 아주 우수하지만 장식성이 지나친 작품이 되는 것이다. 이들 작품 역시 기막히게 아름답고 우아하지만, 분명 모방과 창조라는 아슬아슬한 경계에 매우 혼란스럽게 서 있다는 생각을 지울 수 없다.

어쨌거나 거부할 수 없이 유혹적인, 베일을 쓴 여인 조각의 효시는 아무래도 안토니오 코라디니Antonio Corradini, 1688~1752가 아닌가 싶다. 로코코 시대 베네치아의 조각가인 그는 독일을 비롯해 빈, 나폴리 등지를 옮겨 다니며 작업했다. 열네다섯 살 무렵 조각가 안토니오 타르시아의 수련생으로 들어갔으며, 베일 쓴 대리석 조각, 그것도 아예 온몸과 얼굴에 통째로 베일을 쓴 여성 조각으로 유명해졌다. 그리고 뒤이어 라파엘로 몬티, 조반니 스트라차, 피에트로 로시, 조반니 마리아 벤초니 등도 유사한 작품을 제작한다.

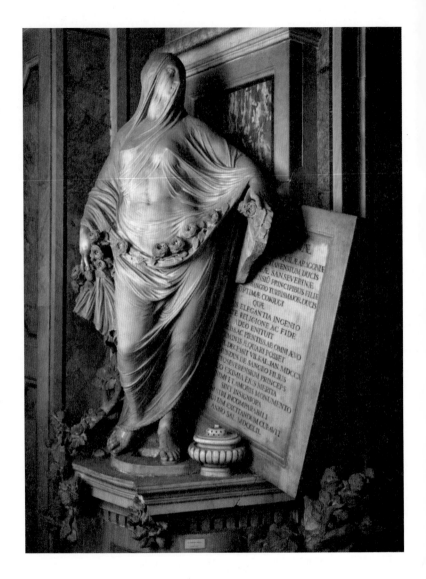

안토니오 코라디니, 「겸손」,
대리석, 1751년, 나폴리 산세베로 채플 뮤지엄

베일 쓴 조각에 대한 수요가 엄청났던 이유는 베일을 표현하는 것이 조각이라는 장르가 보여줄 수 있는 최선의 테크닉이기 때문일 것이다. 더군다나 베일이라는 은폐성에 대한 호기심, 성과 속, 섹슈얼리티와 성스러움 등의 연관성이 사람들을 자극하는 데 일조했을 것이다.

덧칠한 베일들

지금도 바티칸 시스티나 예배당에 걸려 있는 「최후의 심판」은 미켈란젤로가 그린 애초의 모습이 아니다. 줄리오 보나소네Giulio Bonasone, 1498?~1574?가 당대 미켈란젤로의 화집을 보고 판화로 제작한 「최후의 심판」을 보면 현재의 작품이 얼마나 훼손되었는지 짐작할 수 있다.

괴팍한 성격에다 우울증이 심했던 미켈란젤로는 「천지창조」 이후 30여 년 만에 맡은 이 작품을 제작할 당시 유난히 간섭과 비평을 싫어했다. 졸렬한 비평으로 심기를 불편하게 할 것이 뻔했기에 교황과 수행자들이 방문하는 걸 극도로 꺼려했다. 이 작품이 완성되었을 때 교황은 거대한 벽 앞에 무릎을 꿇곤, 미켈란젤로를 향해 "그대의 작품은 나의 재임

기간의 영광이 될 것"이라며 성호를 긋고, 돌아서 「최후의
심판」을 향하여 더 큰 성호를 그었다.

하지만 이 그림은 완성과 동시에 수난을 겪기 시작했고,
그 핵심 이유는 벌거벗은 인간들의 모습들에 있었다. 앞서
말한 판화에서는 예수와 성모를 제외한 거의 모든 인물들이
나체였다. 당시 이런 당돌함은 화형감이었지만 미켈란젤로
는 당당한 육체의 부활을 옹호했다. 그러나 89세까지 장수
한 그는 열세 명의 교황을 겪어야 했고, 나체로 그려진 인물
에 옷을 입히지 않으려면 벽화를 파괴해버리라는 식의 막무
가내 충고들이 날아들었다. 「최후의 심판」에서 문제가 되는
것은 신앙이나 도덕의 상태가 아니라 바로 차림새였던 것!
특히 당시 사교계를 드나들던 연대기 작가이자 평론가인 아
레티노는 여론을 들쑤시던 아첨꾼이자 비방자로 유명한데,
미켈란젤로가 그의 충고를 거절하자 악의적 비방을 퍼트리
고 다녔다.

좌측 하단의 바르톨로메오는 미켈란젤로에게 공개적으로
"껍질을 벗겨 버리겠다"('가만두지 않겠다'는 속어 표현)라
며 맹세하고 다닌 아레티노를 모델로 한 것이다. 바르톨로
메오로 분한 아레티노는 자신의 소원대로 미켈란젤로의 살
갗을 손에 들고 있다.

미켈란젤로 부오나로티, 「최후의 심판」,
프레스코, 13.7×12.2m, 1536~41년, 바티칸 궁전 시스티나 성당

줄리오 보나소네, 「최후의 심판」,
판화, 58×44.2cm, 1546~50년, 뉴욕 메트로폴리탄 박물관

당시 바오로 3세는 이런 비난을 일축하며 "최후의 심판 날 우리는 모두 주님 앞에 알몸으로 서지 않겠습니까?"라고 말했다. 그러나 후계자 율리오 3세는 미켈란젤로에게 작품을 용납할 수 없다며 수정하라고 명령했다. 작가는 끝내 불복종했지만, 결국 교황청은 그의 도움을 빌리지 않고 그림을 수정하기 시작했다. 「최후의 심판」을 아예 없앨까 생각하던 비오 4세가 다행히 생각을 바꾸어 베일과 천을 여기저기 두르자는 데 합의했던 것. 급기야 벽화에 속옷을 입히는 전문가가 등장, '교황의 속옷 혹은 반바지 제조자'라는 뜻의 '브라게토네 델 파파'라고 불렸다.

나체를 가리는 베일을 극구 반대했던 미켈란젤로의 심중은 무엇이었을까? 그는 "인간의 발이 신발보다 고귀하고, 육체가 옷보다 고귀하다는 사실을 인정하지 않으려는 미개한 것들이 무슨 지식인인가? 인간의 아름다움은 신의 위대함이 낳은 열매다. 인간에게 옷을 입히는 것은 인간의 육체보다 새끼 염소 가죽이나 양털이 우월하다고 널리 알리는 행위와 같다"라고 말했다. 신실한 신플라톤주의자였던 미켈란젤로의 철학이 아닐 수 없다.

마돈나의 푸른 베일

마돈나만큼 베일을 많이 쓴 여성은 없다. 너무 당연히 여겨 그녀의 베일을 눈여겨보지 않는 경우가 허다하다. 성모의 베일은 레이스가 달린 투명한 실크나 리넨인 경우도 있지만 소박하고 투박한 푸른 무명천인 경우도 많다. 성모의 베일은 단독으로 존재하는 것이 아니다. 그것은 예수의 옷과 상호적인 상징적 의미를 지닌다.

일반적으로 십자가 처형 이전의 장면에서 예수의 겉옷인 '히마티온himation'은 파란색으로, 그 속에 입는 튜닉의 일종인 '키톤chiton'은 붉은 자주색으로, 부활 이후 예수의 모습에서는 이와 반대로 유형화되기 시작했다. 예수의 키톤이 붉은 자주색인데 비해 성모의 키톤을 파란색으로, 예수의 히마티온이 파란색인데 비해 성모의 베일인 '마포리온maphorion'을 붉은 자주색으로 표현했다. 이는 예수는 신이었으나 인간이 되었고, 성모는 신을 낳은 지상의 여인이라는 본질적인 차이점을 암시하기 위해서였다.

비잔티움 세계에서 흰색은 빛 자체의 신성과 결합되는 색으로, 파란색은 지상을 초월하여 존재의 신비를 반영하는 색으로, 붉은색은 히브리인들이 피와 삶의 고통을 의미하는

색이자 그리스도의 수난과 죽음을 상징하는 지상의 색으로 간주되었다. 특히 파란색과 붉은색의 대비는 천상적인 것과 지상적인 것, 신성과 인성을 상징한다. 이처럼 성모의 푸른색 베일은 하늘의 여왕으로서 동정녀 마리아의 순결, 지성, 신앙심, 연민, 평화, 관조를 나타낸다. 또한 물과 차가움을 연상시키는 푸른색은 세례의 강물을 의미하기도 한다. 한때 고대 그리스인과 로마인들이 파란색을 사랑의 여신 비너스의 색깔로 간주했다. 성스러운 마돈나가 관능의 여신 비너스의 전신일 수도 있다니 흥미롭기 그지없다.

성모의 베일 중 눈에 띄는 작품은 보티첼리와 안토넬로 다 메시나의 것이다. 보티첼리가 그린 마돈나 속에서 베일은 물론 천사의 머리카락과 같이 정밀 묘사가 탁월하다. 스승 필리포 리피의 영향으로 깨끗하고 견고한 선을 연출할 줄 알았던 보티첼리는 '선의 대가'라는 별명을 얻을 만큼 섬세한 선에 능했고, 그 선들은 명확하고 우아한 형태를 만들어냈다. 그런 까닭에 마돈나가 두른 투명한 베일들은 더할 나위 없이 천상의 세계를 드러내기에 부족함이 없는 것이다.

시칠리아 출신으로 베네치아에서 활동한 초기 르네상스 화가 안토넬로 다 메시나의 성모만큼 기이하게 아름다운 작품도 드물다. 지나치게 사실적이어서 오히려 낯설게 보이는

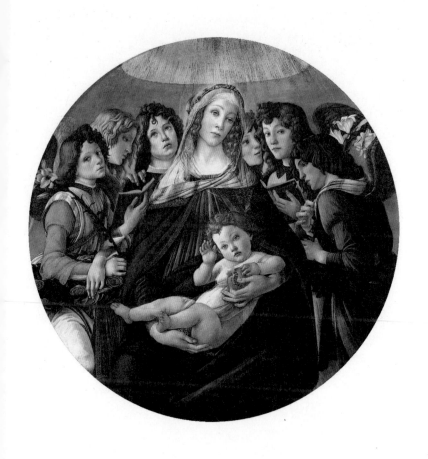

산드로 보티첼리, 「석류의 마돈나」,
패널에 템페라, 지름 143.5cm, 1487년경, 피렌체 우피치 미술관

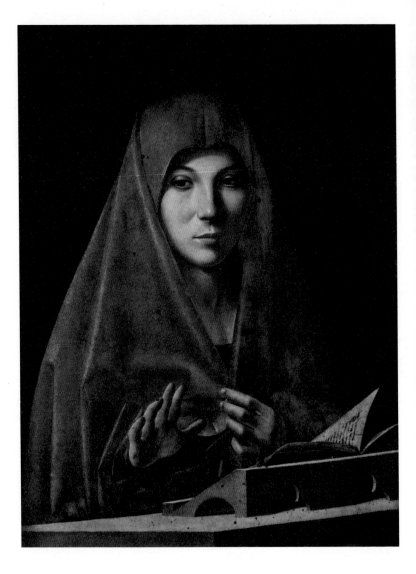

안토넬로 다 메시나, 「수태고지를 받는 성모마리아」,
패널에 유채, 45×34.5cm, 1475년경, 시칠리아 주립 미술관

이 베일은 매우 섬세하고도 은밀한 것이 눈길을 뗄 수가 없을 정도다. 게다가 그 베일의 경계 사이로 살짝 보이는 머리카락을 보는 경이로움을 언어화시키는 것은 거의 불능이다.

유혹녀의 베일

성모가 쓰던 베일이 로코코 유혹녀들의 전유물이 된 것은 무슨 연유일까? 코르셋, 하이힐, 퐁탕주 헤어스타일로 단장한 유혹녀에게 구애를 위한 교태의 필수적인 도구들이 있다. 바로 솔, 부채, 가면, 애교점 등이다. 이것들은 무언가를 감추고자 하는 동시에 드러내고자 하는 베일과 흡사하다.

어깨와 목둘레를 장식하기 위해 걸치는 솔의 본래 목적은 당대에 유행했던 드러낸 맨가슴을 일시적으로 가리기 위한 것이었다. 솔로 얼마든지 가슴을 가릴 수 있으므로, 그것은 데콜테décolleté(가슴, 어깨 등의 부위가 깊게 파진 옷)를 과감하게 하는 데 도움을 주었다. 이렇듯 솔은 방종한 기분을 살짝 드러내며 상대를 만족시켜줄 수 있는 세련된 교태를 위한 정교한 도구가 되었다.

아름다운 유방을 가진 여성은 유행보다 데콜테를 훨씬 더

알렉산데르 로슬린, 「베일에 싸인 숙녀」,
캔버스에 유채, 65×54cm, 1768년, 스톡홀름 국립미술관

장 마르크 나티에, 「마담 요제프 니콜라 판크라스 르와예」, 1750년경

깊게 팠다. 어떤 특별한 목적이 있을 때 숄을 열어서 깊이 드러난 가슴을 보이기 위해서다. 일순간에 모든 것을 감출 수도 보일 수도 있었던 숄은 얼굴을 가리는 베일과 마찬가지로 가슴 노출의 효과를 높여주었다. 숄 틈으로 이따금 유방이 구름 속의 달처럼 드러나기도 했으니, 남성들의 몸을 달아오르게 했음은 자명하다. 부자들은 가장자리를 레이스로 장식한 세모꼴의 숄을 사용했다. 특히 숄은 교회에 갈 때 필수적으로 착용했다. 당시 교회 목사나 신부는 설교에서 가슴을 드러낸 여성들을 공공연하게 비난하는 일이 적지 않았다. 교회에 그런 모습으로 나타나면 뛰어 내려가 침을 뱉어 버리겠다는 막말이 난무하기도 했다.

공공장소에서 유행했던 또 다른 베일인 가면은 지배계급과 유산계급만이 쓸 수 있도록 허용되었다. 당대 카사노바는 마스크가 자신의 호색적인 행동을 숨기는 좋은 수단이었다고 고백했다. 특히 베네치아 같은 수상 도시는 사육제 기간 뿐만 아니라, 1년 내내 가면을 쓰고 극장에 가거나 거리를 활보하는 것이 허용되었다. 항상 곤돌라를 타고 다녀야 했기 때문에 가면을 쓰지 않으면 금세 이상한 소문이 나돌았다.

여성의 경우, 차마 맨 얼굴로 볼 수 없을 것 같은 외설스

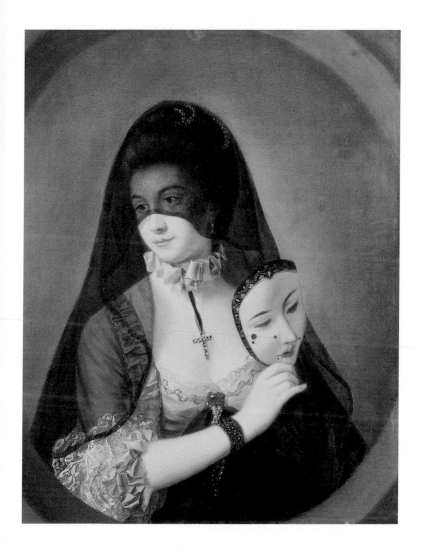

헨리 로버트 몰랜드, 「가면을 벗은 수녀」,
캔버스에 유채, 1769년, 런던 리즈 미술관

러운 연극을 볼 때 가면을 착용했다. 이때 가면은 여성들이 거친 남성들 틈에서 맘껏 연극을 관람할 수 있도록 익명성을 담보해주었다. 따라서 가면은 부채 이상으로 정숙한 여인들이 외설 놀음에 대대적으로 참가하기 위해 사용할 수 있었던 중요한 무기였다.

베일 혹은 진리

베일은 숨기는 동시에 드러내는 것이다. 즉, 베일의 이중성은 '감춤과 투명함'이라는 상반된 의미를 지닌다. 극도의 순결함은 오히려 억압된 성의 다른 표현이기도 하다.

결국 '베일'이라는 말은 그리스어로 '진리'인 알레테이아와 가장 밀접한 관계를 지닌다. 알레테이아의 원래 뜻이 '탈은폐'라는 것만 보아도, 진리란 숨겨져 있던 것이 넌지시 드러나는 것과 다름없다. 그러니 진리는 과거를 덮고 있는 베일을 벗겨낸다. 더군다나 알레테이아는 '잊히지 않는 것'이기도 하다.

서양미술사 속 알몸을 덮고 있는 베일들을 보면서 고대 그리스의 진리 개념이 떠오르는 건 무척 자연스러운 일이

다. 이것이 삶에 적용된다면? "욕망의 충족을 지속적으로 연기시킬 것" "나에 대한 상대방의 환상을 지켜줄 것"으로 해석할 수 있지 않을까? 즉, 베일을 벗겨내는 것을 지연시키는 것이야말로 어쩌면 아슬아슬한 삶을 윤택하게 지탱하게 해주는 라캉적 방식이 아닐까? 그러므로, "환상을 창조하라!".

도판 목록

ㄱ

고야, 프란시스코「자식을 잡아먹는 사투르누스」 _p.85
굼프, 요하네스「자화상」 _p.330
기를란다요, 도메니코「노인의 두상」 _p.56
　　　　　　　　　　「노인과 어린이」 _p.66

ㄴ

나티에, 장 마르크「마담 요제프 니콜라 판크라스 르와예」 _p.407

ㄷ

달리, 살바도르「벌거벗은 갈라의 등」 _p.196
도나텔로「막달라 마리아」 _p.19
뒤러, 알브레히트「기도하는 손」 _p.24
　　　　　　　　「자화상」 _p.26

ㄹ

라 투르, 조르주 드「성가대 소년」 _p.72
라파엘로 산치오「라 포르나리나」 _p.124
레오나르도 다 빈치「담비를 안고 있는 여인」 _p.78
　　　　　　　　　　「모나리자」 _p.268
　　　　　　　　　　「성 안나와 성모자상」 _p.271
렘브란트 하르먼스 판 레인「자화상」 _p.47
　　　　　　　　　　「눈먼 삼손」 _p.101
　　　　　　　　　　「목욕하는 밧세바」 _p.176
　　　　　　　　　　「가니메데스의 납치」 _p.229
　　　　　　　　　　「돌아온 탕자」 _p.258
　　　　　　　　　　「웃고 있는 제욱시스로 분한 자화상」 _p.279
　　　　　　　　　　「유대인 신부」 _p.359
로댕, 오귀스트「대성당」 _p.16, 33
　　　　　　　　「코가 깨진 사내」 _p.69
　　　　　　　　「다나이드」 _p.193
　　　　　　　　「키스」 _p.288
로렌체티, 암브로조「젖을 먹이는 마돈나」 _p.127
로세티, 단테 가브리엘「동정의 여인」 _p.87
로슬린, 알렉산데르「베일에 싸인 숙녀」 _p.406
루벤스, 페테르 파울「삼손과 델릴라」 _p.100
　　　　　　　　　　「시몬과 페로」 _p.137
　　　　　　　　　　「모피를 두른 여인」 _p.175
　　　　　　　　　　「거울 앞의 비너스」 _p.344
르누아르, 오귀스트「잠든 나부」 _p.116
르페브르, 쥘 조제프「판도라」 _p.214

ㅁ

마르시아 『유명한 여성들에 대하여』 삽화 _p.333
만테냐, 안드레아 「삼손과 델릴라」 _p.98
　　　　　　　　　「성 세바스티아누스의 순교」 _p.249
몰랜드, 로버트 헨 리 「가면을 벗은 수녀」 _p.409
뭉크, 에드바르 「뱀파이어」 _p.104
　　　　　　「키스」 _p.307
미켈란젤로 부오나로티 「다비드」 _p.30
　　　　　　　　　　「남성 누드」 _p.224
　　　　　　　　　　「아담의 탄생」 _p.356
　　　　　　　　　　「최후의 심판」 _p.398
밀레이, 존 에버렛 「눈먼 소녀」 _p.36

ㅂ

바우츠, 디르크 「시몬의 집에서 그리스도」 _p.93
　　　　　　「울고 있는 마돈나」 _p.312
　　　　　　「가시면류관을 쓴 그리스도」 _p.327
반 고흐, 빈센트 「슬픔」 _p.190
베르니니, 잔 로렌초 「아폴론과 다프네」 _p.152
베첼리오, 티치아노 「참회하는 막달라 마리아」 _p.95
베커, 파울라 모더존 「여섯 번째 결혼기념일의 자화상」 _p.180
벨라스케스, 디에고 「거울을 보는 비너스」 _p.345
보나소네, 줄리오 「최후의 심판」 _p.399
보스, 히에로니무스 「세속적인 쾌락의 정원」 _p.232
보티첼리, 산드로 「비너스의 탄생」 _p.123
　　　　　　　「석류의 마돈나」 _p.403
부셰, 프랑수아 「오달리스크」 _p.237
　　　　　　　「오머피 양」 _p.238
　　　　　　　「헤라클레스와 옴팔레」 _p.297
브론치노 「미와 사랑의 알레고리」 _p.292

ㅅ

상갈로, 바스티아노 다 「카시나 전투」 모작 _p.223
샤르댕, 장 바티스트 시메옹 「가정교사」 _p.80
쇼데, 앙투안 드니 「나무에 묶여 있던 어린 오이디푸스를 구한 목동 포르바스」 _p.261
실레, 에곤 「여성 누드」 _p.200
　　　　「서 있는 벌거벗은 검은 머리 소녀」 _p.210
　　　　「성 세바스티아누스 모습의 자화상」 _p.211

ㅇ

안토넬로 다 메시나 「성 세바스티아누스」 _p.169
　　　　　　　　「천사의 부축을 받는 죽은 그리스도」 _p.315
　　　　　　　　「수태고지를 받는 성모마리아」 _p.404

앵그르, 장 오귀스트 도미니크 「발팽송의 목욕하는 여인」 _p.187
워터하우스, 존 윌리엄 「에코와 나르키소스」 _p.338

ㅈ
제롬, 장 레옹 「피그말리온과 갈라테아」 _p.375
조르조네 「잠자는 비너스」 _p.162

ㅋ
카라바조, 미켈란젤로 메리시 다 「메두사의 머리」 _p.103
 「성 안나와 함께 있는 성모자」 _p.246
 「순례자들의 성모」 _p.252
 「로사리의 마돈나」 _p.253
 「아모르」 _p.275
 「성 세례 요한」 _p.276
 「나르키소스」 _p.337
 「의심하는 도마」 _p.364
카유보트, 귀스타브 「창가의 남자」 _p.383
 「창가의 여자」 _p.385
칼로, 프리다 「짧은 머리의 자화상」 _p.109
 「자화상」 _p.110
캄피, 빈센초 「리코타 치즈를 먹는 사람들」 _p.82
코라디니, 안토니오 「베일을 쓴 여인의 흉상」 _p.390
 「겸손」 _p.394
콘테, 자코피노 델 「미켈란젤로의 초상」 _p.29
콜비츠, 케테 「부모」 _p.322
 「죽은 아이를 안고 있는 어머니」 _p.323
 「죽은 아들을 안고 있는 어머니」 _p.325
쿠르베, 귀스타브 「아름다운 아일랜드 여인, 조」 _p.107
 「세상의 근원」 _p.206
 「목욕하는 여인들」 _p.241
 「샘」 _p.243
쿠빈, 알프레드 「지옥으로 가는 길」 _p.215
크라나흐, 루카스 「헤라클레스와 옴팔레」 _p.295
클로델, 카미유 「중년」 _p.158
클림트, 구스타프 「키스」 _p.304

ㅌ
툴루즈로트레크, 앙리 드 「화장」 _p.184
 「키스」 _p.300
 「두 친구」 _p.301
틴토레토 「은하수의 기원」 _p.139

414

ㅍ

파르미자니노「볼록거울 속의 자화상」_p.341
판 데르 베이던, 로히어르「십자가에서 내려지는 그리스도」_p.318
팩스턴, 윌리엄 맥그레거「빗질하는 소녀」_p.90
페르메이르, 요하네스「진주 귀걸이를 한 소녀」_p.51
　　　　　　　　　「포도주 잔을 든 여인」_p.282
폴라이우올로, 안토니오 델「아폴론과 다프네」_p.150
폴리클레이토스「도리포로스의 상」_p.165
　　　　　　　「벨베데레의 아폴로」_p.166
퐁텐블로파「가브리엘 데스트레와 자매」_p.131
푸젤리, 헨리「악몽」_p.155
푸케, 장「믈룅의 성모자」_p.128
프라 안젤리코「나를 만지지 마라」_p.363
프라고나르, 장 오노레「까막잡기 놀이」_p.350
프란체스카, 피에로 델라「성 십자가 전설」_p.44
　　　　　　　　　　「우르비노 공작 부부의 초상」_p.62
　　　　　　　　　　「브레라 성모마리아」_p.63
　　　　　　　　　　「성모의 잉태」_p.173
프리드리히, 카스파르 다비트「안개 위의 방랑자」_p.378
　　　　　　　　　　　　「해 뜰 무렵의 여인」_p.380
　　　　　　　　　　　　「창가의 여인」_p.381
플로리스, 프란스「올림포스의 신들」_p.227

ㅎ

하우스부헤스의 거장「제자들의 발을 씻겨주는 그리스도」_p.256
함메르스회이, 빌헬름「젊은 여인의 뒤에서」_p.368

기타
작자 미상,「서판과 첨필을 든 여인의 초상」_p.39
　　　　　「테렌티우스 네오 부부의 초상」_p.40
　　　　　「네페르티티의 흉상」_p.59
　　　　　「왕비 얼굴의 파편」_p.75
　　　　　「에베소의 아르테미스 여신상」_p.119
　　　　　「풍요의 여신」_p.119
　　　　　「카피톨리누스의 비너스」_p.122
　　　　　「시몬과 페로」_p.135
　　　　　「사모트라케의 니케」_p.145
　　　　　「밀로의 비너스」_p.147
　　　　　「삼미신」_p.203
　　　　　「아름다운 둔부의 비너스」_p.220
　　　　　「송아지를 맨 청년」_p.285
　　　　　「동방박사의 꿈」_p.353
　　　　　「잠자는 헤르마프로디토스」_p.371

유경희

한양대학교에서 국문학, 홍익대학교 대학원에서 미학을 전공했으며 연세대학교 커뮤
니케이션 대학원에서 시각예술과 정신분석학에 관한 논문으로 박사학위를 받았다. 미
술잡지 기자와 큐레이터로 일하던 중 뉴욕대학교에서 예술행정 전문가 과정을 수료했
다. 지은 책으로『교양 그림』『그림 같은 여자 그림 보는 남자』『처유의 미술관』『창작
의 힘』『예술가의 탄생』『아트 살롱』등이 있다.

가만히 가까이

배꼽에서 눈물까지, 디테일로 본 서양미술

ⓒ유경희, 2016

1판 1쇄 l 2016년 12월 12일
1판 2쇄 l 2017년 4월 25일

지은이 l 유경희
펴낸이 l 정민영
책임편집 l 김소영
편집 l 손희경
디자인 l 김이정
마케팅 l 이연실 이숙재 정현민
제작처 l 한영문화사(인쇄) 경일제책사(제본)

펴낸곳 l (주)아트북스
출판등록 l 2001년 5월 18일 제406-2003-057호
주소 l 10881 경기도 파주시 회동길 210
대표전화 l 031-955-7977
문의전화 l 031-955-7977(편집부) l 031-955-3578(마케팅)
팩스 l 031-955-8855
전자우편 l artbooks21@naver.com
트위터 l @artbooks21
페이스북 l www.facebook.com/artbooks.pub

ISBN 978-89-6196-274-2 03600

이 도서의 국립중앙도서관 출판예정도서목록(CIP)은 서지정보유통지원시스템 홈페이지
(http://seoji.nl.go.kr)와 국가자료공동목록시스템(http://www.nl.go.kr/kolisnet)에서 이용
하실 수 있습니다.(CIP제어번호: CIP2016027615)